滄海叢刊

裝　飾　工　藝

張　長　傑　著

1989

東大圖書公司印行

© 裝 飾 工 藝

作　者　張長傑
發行人　劉仲文
出版者　東大圖書股份有限公司
總經銷　三民書局股份有限公司
印刷所　東大圖書股份有限公司
　　　　地址／臺北市重慶南路一段六十一號二樓
　　　　郵撥／〇一〇七一七五──〇號
初版　中華民國七十三年三月
三版　中華民國七十八年八月
編　號　E 96001
基本定價　叁元叁角叁分
行政院新聞局登記證局版臺業字第〇一九七號

著作權執照臺內著字第二六二〇九號

前　言

　　大凡工藝品的製造超過其使用範疇時，卽進入裝飾領域，而適當的
裝飾可增加藝品美感與價值，這乃是無可否認的事實。

　　現代工藝設計強調機能性與造形美，不作無謂裝飾，以符合現代精
神，這種論調從表面觀之似乎對的，如以工藝本質與含義來詮釋，則不
甚合理。我們認為它該指那些工業產品方面而言，事實上工業產品很多
地方已使用裝飾圖紋，俾適應使用的環境與迎合消費者愛美的心理，而
況是工藝品呢？

　　我國東漢許慎說文對工藝的解釋最得體，它說：「工，巧也，善其
事也。凡執藝成器以利用皆謂之工。」又說：「工，巧飾也。」正說明
工藝巧飾之重要。至於「藝」該是技藝，也含有藝術之意，在今日也可
以謂之技術。因此工藝適當的解釋應是「精巧技藝」較為完整。由此可
知工藝品是需要裝飾，以顯其外在精神與價值。中外歷代國家許多傑作
或貴重藝品可作為殷鑑，其繁褥的裝飾確使人眼花撩亂，其目的安在。
筆者一向主張藝品除裝飾外，並強調設計的重要，仿製與復古祇是借屍
還魂，並無時代的意義。其次，要大膽試用新材料，在今日工業科技日
新人為材料日多，其性能與質感並不比天然材料差，擇用新材料也是藝
品新的啓機，何樂不為。至於藝品的製作過程，宜以機器與手工並重，
使部分手工製造與裝飾帶來僅有的民族性與地方性獨特風格，以及賦予
藝品親切的感受。

　　本書彙集十五種較具濃厚色彩的裝飾工藝，提供同好參考，這些都

是我們日常生活的用品，祇是大家沒有去注意它。此類資料雖平凡但搜集頗不易，如有錯誤之處，謹請方家指正。

張　長　傑　於迎曦樓

民國七十二年六月卅日

裝飾工藝目次

第十五章　珊瑚裝飾工藝

第一章　建築裝飾工藝

一、中國建築的特色

　　建築是空間藝術，也是綜合藝術的表現，它包括平面、立體及三度空間藝術，孕育了中國歷史文化的結晶，血脈相承蓬勃滋長，形成了自己獨特體系與風格，在世界建築史佔有重要的地位。

　　我國古代建築的特色，可分三方面來說：

甲、結構形式

　　我國建築房屋均有個因循體系，由房屋基地說起大都是在地面上先築好基臺，在基臺上安置石礎，然後在石礎上立柱，柱上架樑構成一系列構架。這種構架最大的特色是房屋全部重量是由構架承擔，牆壁的作用祇是間隔內外及防禦自然力的侵襲，牆壁開鑿門窗能絕對自由，給建築設計者靈活處理。同時對整個建築的採光與屋內通道，以及對外形的設計，都能有充分的發揮。

　　我們從古代所發掘出來的殷墟故宮遺址，而至今日在大陸的明清時代宮殿官第，以及各地廟宇、佛寺與富宅等等建築，幾乎都是採用骨架結構方法營造的。這種架構體系對鄰國的韓國、日本及東南亞的國家影響所及，未有絲毫改變。建築基臺古來主要用材是天然石材與磚塊及石灰等，石材經過人工鑿琢成形，層疊埋入地下若干尺為基石，俾防震與耐壓堅固的力學工程。其次，在基臺上的骨架，中國古來建築以木構為

主，在三代商周桀紂時代已有宮殿建築模式，到漢唐時代已達富麗堂皇境地，這樣建築從外觀而言，兩片向前後斜傾碩大的屋蓋，覆以金碧輝煌的琉璃瓦，與飛簷翹角造形，以及棟樑柱頭上雄偉繁複的斗拱，在建築的結構上成為三大特色。

乙、空間設計

中國建築最注意空間的處理，房屋很少聯蓋，必有庭院花園點綴其間，特別重視室內與戶外環境的相呼應，與利用自然形勢以院落為單位，其間縱橫廻廊交通，委婉曲折的佈局是高度的創造性與享受的自然性。這種建築的平面佈局雅緻超脫，一代傳一代成為營造規法，如想建築房屋必定將這空間考慮在內，這與西洋式建築有迥然不同之處。

中國建築宏偉壯麗在古代認為是當然之事，其建築用地更是空曠無比，在殷代時即有：「堂修七尋，堂崇三尺，四阿重屋」的記載，按七尋即正堂有五丈六尺深度，七丈二尺的寬度，重屋是王宮的正堂，四阿重屋即正堂有四重四面有簷的房屋。至周代的明堂宗廟規範漸已增大，到了秦代始皇兼併六國統一天下，一切制度均行改觀，而宮殿建築規模自更講究。他本喜愛偉大壯觀建築工程，阿房宮即是一個例子，建築在渭水上遙遙相對，據載其空曠之地東西五百步，南北五十丈，上可萬人下可建五丈之旄，道可由殿前直抵南山，五步一樓十步一閣，其規模之宏大可想而知了。

漢代的未央宮、長樂宮及上林苑的建築，更具宏偉豪華令人驚嘆，就大家所熟識的未央宮來說，其周圍二十餘里，街道圍繞有七十里，豪殿四十三座，三十二座在外十一座在後，宮池十三口，六座山、門闥凡九十五。至於近代的北京京都，興建於明洪武元年，城垣東西長一八九○丈，高三丈五尺，建奉天、華蓋及謹身三殿，乾清與坤寧兩宮，造午門、東華、西華及元武四門，建築極盡豪華。至清代乃沿用北京皇城，

改爲紫禁城，將以上三殿改爲太和、中和及保和殿，其他建築也大部分修葺，並擴充用地，僅太和殿一處寬有六十三公尺，十一間，高度約三十三公尺，八十四根木柱，殿頂是琉璃瓦，室內玉壺寶鼎銅鶴陳列以壯皇觀肅穆。

以上歷代宮殿建築所佔面積之大可想而知，其殿、宮、堂、廡、樓、門及閣室所佔空間，更不知凡幾，殿宮的莊嚴與樓閣表現出中國建築無比的智慧與情懷。

丙、色彩圖飾

中國建築色彩富麗鮮艷，善用對比效果，每個建築材料都經敷色，尤其崇尚紅色與金色，一在保護材料良久使用性，一在具裝飾美觀性。這些建築色彩從表面觀之確屬華麗異常，對於尊卑長幼之分却極嚴格，按明史記載帝王以下正門前後、四門及城樓飾以青綠點金，廊房飾以青黛，四城正門塗以丹漆點金銅釘。前後殿坐椅用紅漆髹抹，畫金蟠螭，座後壁則繪青龍彩雲。公主府第的樑棟飾彩不用金，大門綠彩銅環，壁繪獸鳥之類。對以下百官門第也有各種規定，公侯第門用金漆獸面錫環，一、二品第屋脊用獸瓦，樑棟斗拱簷桷繪青碧彩漆，門扉綠漆獸面錫環，三品以下官第另有規定，樑棟飾以土黃，黑門鐵環，建築架構不能用斗拱等。

中國建築宮殿所覆蓋的琉璃瓦，也是特色之一，琉璃瓦五彩俱備，表面釉彩光亮在陽光普照下星光爍爍奪目，鮮艷異常。據說這琉璃瓦係在北魏太武帝時，由阿拉伯人首先製造的，嗣後歷代帝王均設有專窰燒製這類瓦材，其顏色分爲黃、綠、黑、紫、紅及藍色，其中黃、綠最爲尊貴，專供帝王官府與廟宇用，其他建築祇能用別色琉璃。

至於圖紋裝飾，係按建築物而定，大體上分宮殿、佛寺、廟宇、官第、民屋及塔等，其內容有歌功頌德的歷代帝王，聖賢儒士，佛神鼻祖，

及龍鳳等圖紋於牆壁上，而樑棟上多繪些龍鳳、獅虎、蟠螭、祥花及雷紋等圖案裝飾。一般官第或民屋又有區別，大都是花卉、水果、鶴鹿、山水及福壽等吉祥圖紋裝飾，在色彩上遠不如宮殿廟寺那麼華麗壯觀。

二、宮殿建築裝飾

宮殿建築裝飾是中國建築的代表，其特色如上節所述。中國建築結構形式可以說是一種造形裝飾的手段，也可以將其視爲大雕塑來裝飾整個宮殿形象，如屋蓋琉璃瓦的坡線，屋脊與翹簷的飛突造形、柱頭斗拱的叠層及樑柱的雕刻等，如說是建築架構不如說是裝飾的表現，當然圖紋色彩的裝飾，也是宮殿裝飾的一部分，現就上面有關大形的裝飾方面說明之。

甲、突脊翹簷

中國建築屋頂的設計，是外形顯著的特徵，如一頂冠帽，首先給人第一個印象。屋頂分三部分來說，屋蓋部分上節已說過，次說屋脊造形，有瓦脊、脊吻、垂脊及獸脊之分，其高度與寬度均不同，大凡與屋宇高度成正比例，分脊基與脊背層次造成，脊柱前後的凹處，安許多立體塑像或浮雕像裝飾其間，如龍鳳、獅子、麒麟、天馬、猴子及鳥類等，脊背中心位置塑像更多，脊背兩旁高翹如鳥展翼，所謂翹角，是中國建築特色之一，在我國各古都或較大寺刹，隨處都可看到這飛舞的翹角。不過這種尖銳燕尾形的翹角，在官第或民屋的翹角是平頭不能用尖銳的，這也是建築制度的規定，分尊卑貴賤之別。（圖 1-1）

乙、飛簷鈎角

古代建築物屋蓋四周邊緣的翹起部分，由屋脊延長至屋角成爲自然弧形，極爲壯觀而調和，常喩以如鳥斯革，如翬斯飛。這由於斗拱舉架法的利用，故意使屋角飛翹，上面覆以金碧輝煌的琉璃瓦，在一碧如洗

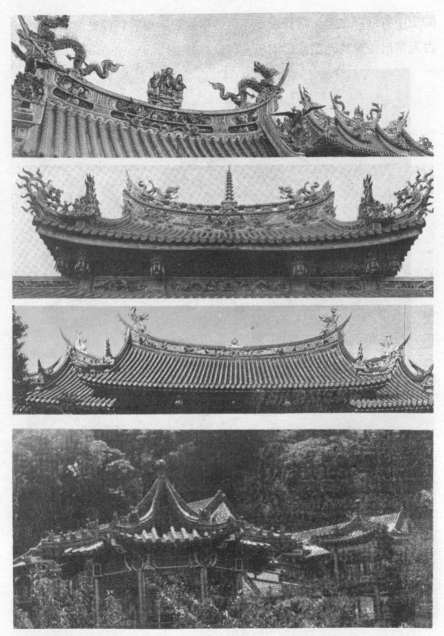

圖 1-1　中國廟宇屋脊的裝飾風格

的空中有飛舞之勢。這樣建造不但造形壯觀，也有利採光與屋簷排水，古人早已注意到此點使用價值。（圖 1-2）

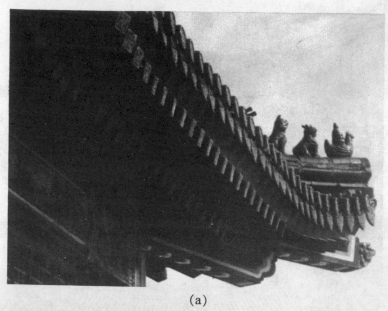

(a)

(b)

圖 1-2 廟寺的飛簷與陶瓦

丙、疊層斗拱

由於屋簷突出在樑棟的柱頭處，架構多層次的斗拱，一方面是支持棟樑力學原理，一方面也是支持角翹有力點，在外觀而言這疊層斗拱也是美的造形裝飾，而況斗拱木材大多雕刻各類禽獸首頭形狀或古代抽象紋樣，以及油彩圖紋等的裝飾，益顯斗拱的神韻。

我國歷代建築所用的斗拱，在造形上與規格上有些不同，由於斗拱進展款式可以意識到各代建築演變的一些歷程，分為下列幾點：

1. 斗拱由大形而小形。
2. 造形由簡約而至複雜的疊層。
3. 由粗糙而至纖巧的雕刻。
4. 由真實結構而至假刻或塗裝的裝飾。
5. 斗拱分佈的疏稀與繁密。

當然斗拱的設施大體上依建築物的大小與尊卑有關，宮殿皇府與樓閣寺院的斗拱多造形粗大，雕刻纖巧疊層繁密的，而廟宇或官第民屋等多粗劣而簡陋的斗拱。斗拱在建築上不但承重且負出簷任務，有一部分斗拱是取裝飾上層次之美，沒有負多大重量只是輔助作用，稱為補間舖是平板材料，斗拱形體多種視所用地方而定。在技術上由三個供連結用的坐斗，一根橫肘木構成，當其於平行於建築物正面時，則是水平的樑材與垂直的棟材間的連結材料，其疊層有時僅是裝飾的手段。中國建築的斗拱在應用與裝飾上均具多方向藝術價值，引起頗多工程人員與學藝者研究的興趣，其起源與發展情形深具歷史文化探討價值。（圖 1-3）

其次，中國建築藻井的設施，也極為壯觀，在建築屋宇中的正殿或前堂等處均置藻井。藻井的架構也是斗拱的應用，大都是精工細琢的雕刻與油彩裝飾，旋渦式由大而小的架構，精巧絕倫歎為觀止，增加建築物不少氣勢與神韻，此非西洋建築天花板以圖紋裝飾可媲美的。（圖1-4）

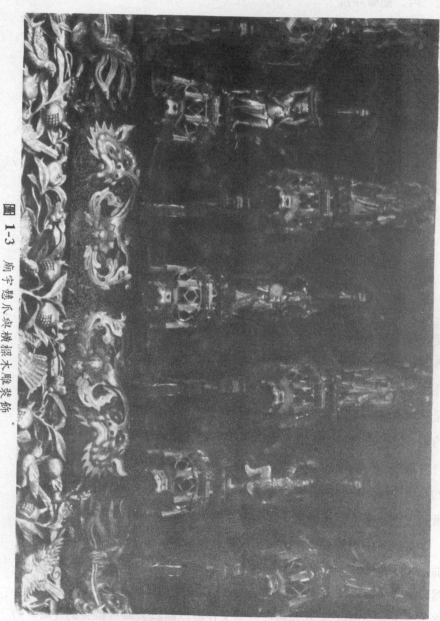

圖 1-3　廟宇懸爪與橫採木雕裝飾

圖 1-4 廟宇中的藻井

丁、雕棟畫樑

建築物的棟樑是架構的主柱,中國式殿堂的棟樑幾乎都是最醒目位置,因此棟樑支柱的用料都是大形良好石材或木材造成。支柱分柱礎與望柱兩部分,望柱形體大多是圓形與六角形,而柱礎呈鼓形、蓮座及角座等,俾便於安置與穩固望柱。

宋代支柱製造最爲精緻,支柱有鏤空龍鳳的圖紋最普遍,有的是浮雕龍紋圖飾,其規格悉依營造法式;「前十三間殿堂,則角柱比平柱生高一尺二寸,十一間要生高八寸,七間生高六寸,五間生高四寸,三間生高三寸」,支柱高度有一定規格化。又將柱分爲三等分,上面一分又分三分柱徑漸次向上收斂,形成一個稜形曲線立柱。在支柱的上端留一接榫,俾接橫樑不至搖動之虞。

柱礎製法也有個原則:「其方倍柱之徑,方一尺四寸以下者,每方一尺,厚八寸,方三尺以上者,厚減方之半,方四尺以上者,以厚三尺爲準。」,柱礎的一部係埋入地下,其形體如圖所視,十分考究,這也

非西洋平整的建築所能相比的。(圖 1-5)

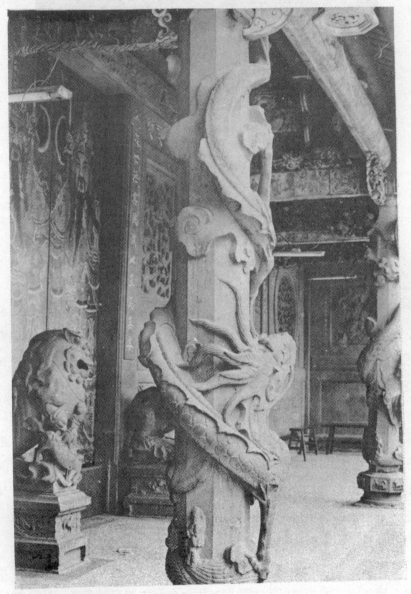

圖 1-5 中國廟宇建築石刻龍柱

三、寺廟建築裝飾

中國人民信仰自由，寺廟遍佈全國各地，形成宗教社會，在宗教中最有權勢的尤推道教與佛教。

道教起源於中國，其歷史淵源可說極早，我國以農立國，先民在人力無法抗拒之下，冀望神的力量解決當前厄運與困境，舉行祭拜天地、山川、神祇及祭祀等等，俾農田豐收國泰民安。這種祭祀的設置在三代以前已有，當時連帝王也率先設壇隆重儀式，每於農曆逢節氣之日祭告天地與神靈為例行事務，因之導致道教之興起，行神道與設固定壇臺，之後即演變為廟堂，普遍全國各地。佛教發源於印度，自漢代明帝時傳入中國，至六朝始盛行，嗣後即蔓延中原一帶，其教義、文化及藝術甚受國人賞識，崇敬者日多，一時宮庭公卿大夫與社會賢達名流也弘揚奉信，流風遠播備受稱頌，相對的佛寺也到處林立，參酌我國古代建築模式宏偉壯麗。

佛教的興盛除了寺廟建築外，對中國美術塑像，石窟及碑塔的建築也有不朽的貢獻，由它引進了域外的藝術與文化，融合了中國文化建造聞名世界的雲岡石窟、龍門石窟、敦煌峽洞、天龍山石窟及麥積山石窟等，建立佛教藝術崇高地位。

此外，在我國還有外來的回教、喇嘛教、基督教及天主教等，信奉者不如道教與佛教普遍。惟現代基督教有後來居上之勢，普受國人愛戴，信仰者日多，各種教堂建築雖有其特色，但數目畢竟很少。在國內各地尚有許多神祇廟祠之類，均納入道教系列，其建築多以傳統建造或家居建築的形式。

儒教在中國社會也佔有相當分量，儒教發源於孔孟思想與學說，對我國政治、教育文化、社會制度及人倫道德都成極大影響，後人尊為儒

敎， 宏揚儒家思想， 普設孔廟尊崇與祭祀 。 孔廟建築體制悉仿宮殿形
式，莊嚴肅穆，其圖飾較宮殿簡約甚多。(圖 1-6)

圖 1-6 (a) 仿古建築中的藝術隔間與廳堂裝飾

圖 1-6　（b）現代建築的客廳具有古代風味

甲、石　獅

我國寺廟門前多豎立兩尊石獅，一雄一雌面向相對坐像，是鎮壓邪惡與裝飾意味，同時也是使人到門前未進寺廟時給人的一種莊嚴肅穆的啓示。石獅造形各地均有不同，因我國歷代文化藝術背景的關係，各朝代均有各朝代的造形，也不足爲怪的。我國不產獅子，然而獅子却成爲中國建築中主要的造形裝飾品，不論宮殿、廟宇、寺院、祠堂以及橋路、庭苑、墓道等必以石雕或水泥塑製成一對獅子習以爲常。據記載獅子刻品傳入中國，約在漢代順帝之時，最先獅子造形較圖案化與神化，前腿臂上有一對帖身翅膀爲顯著的裝飾，不張大口，頭的毛髮並不多，造形慈善不如後代那麼兇猛，當時隨佛教傳入我國可以取信的。

南北朝的石獅雕刻形式，仍承受了漢代影響，崇尚裝飾。值至唐代的石刻漸趨寫實造形，從大處着眼表現豐滿圓潤的體形，可能受佛教繪畫的影響。以唐高宗陵墓石獅爲例，獅子坐姿前足顯有大力，肌肉塊狀

精力旺盛，頭毛呈旋渦狀。宋元以後獸類雕刻漸趨下坡，當時雖重視繪
畫與瓷器，而獅子造形表現純粹美，誇張首部靈性，如張口目光閃閃，
前足改抓鈴球或撫幼獅等，較已往的獅子接近人性。明清代的石獅造
形，一部分仍承受宋元時代，有的是脫胎於北京狗的造形，身材矮小，
兩眼突出，張口噘舌，頸懸帶鈴，與宋元石獅威武的造形與碩壯相去
甚多。當然石獅裝飾係配合各寺廟建築情形，一般小廟堂與墓園等也僅
能以北京犬化身的小獅子來裝飾，於大佛宇與宮院的石獅形態多高昂威
武。獅子石雕傳入中國已有悠久歷史，到今日經無數藝匠的轉型，由神
象而寫實，由寫實而抽象，獅子造形已數易，但它的意識與裝飾效用却
仍存在。（圖 1-7）

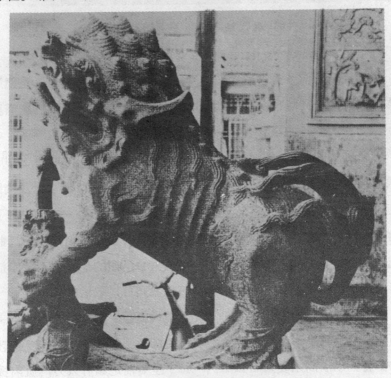

圖 1-7　中國廟宇門口鎮威的石獅　（a）

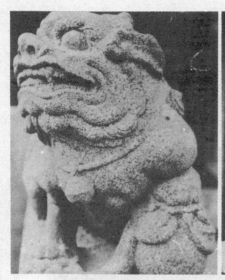
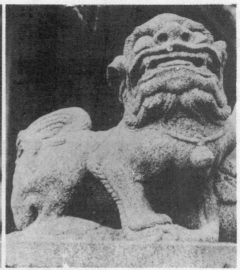

(b) 　　　　　　　　　　　　　(c)

圖 1-7　中國廟宇門口鎮成的石獅

乙、浮　雕

中國雕刻歷史與輝煌成就，本節不擬介紹，僅就其與建築有關的裝飾方面說明之。在我國建築材料中石材與木材佔極重要的地位，而兩者大多以浮雕裝飾，顯示建築華麗壯觀，在各寺廟中到處可見，從棟柱的基座而至大樑門嵌、窗櫺以及壁飾等等，都以木材或石材的浮雕或透雕來裝飾，刻工精緻與刻後油彩塗裝，形成中國民族工藝的特色。

棟柱橫樑　中國建築棟柱橫樑是主要部分，多以雕刻裝飾，題材除龍鳳外尚有天象圖紋、飛禽、對聯、走獸、花卉及神佛像等圖案。

斗拱榫頭　原來由方形或弧形的榫頭，以後利用雕刻裝飾益顯繁褥之美，如龍頭、獅頭、鷹頭、獅爪、鳳爪及雷紋等爲常見的造形。

神龕　一般神龕是最講究裝飾地方，無論石龕或木龕雕刻十分考究而繁雜、雕刻後用金色或各種油彩塗裝，華麗異常。

藻井　寺廟殿堂多置藻井以壯觀瞻，藻井以木材建造爲多，以曲板

層次重疊如圓錐形，有的以花式斗拱作法，並用浮雕或彩繪裝飾，工藝精良。

聖樹　是佛寺常見的壁飾，以石材浮雕或立體雕刻的。聖樹也稱菩提樹，傳自印度，是佛寺不可缺少的壁飾，一棵樹葉茂盛的聖樹，其意義是眾生可到此避暑與休息，並得到所有蔭庇與恩典。

圖 1-8　中國古代建築的欄杆

　　欄杆　宮殿的寺廟建築，於樓臺殿堂外的走廊必有欄杆設置，一方面可壯樓臺氣勢，一方面俾登樓者遠眺可獲安全。此外於石階兩旁或大道兩旁均設有欄杆，在欄杆柱頭與圍杆地方均浮雕裝飾，尤以柱頭為重點常見的有獅首、神龍、雷紋、蟠螭及麒麟等造形。（圖 1-8）

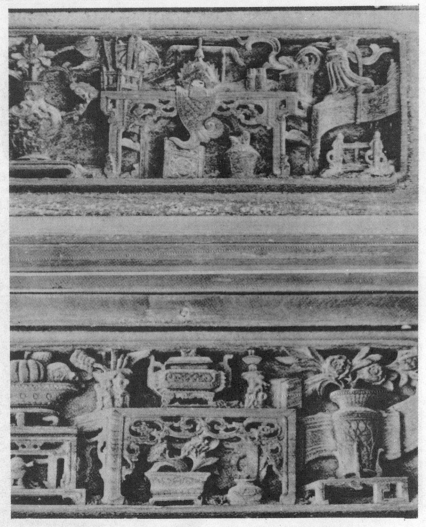

圖 1-9　（a）廟堂的木雕裝飾另具別緻風格

壁飾　廟宇壁飾分為石材浮雕與木材浮雕，大體置於室內外空廣牆壁上，以寫實形象表達頌德與宗教意義，同時收到裝飾效果。此種壁飾都是成對分列左右兩旁，其題材有龍鳳壁配、龍虎震威、麒麟送子及鹿苑長春等，此外還有八吉祥的浮雕圖案，即法螺、法輪、寶傘、白蓋、蓮花、寶瓶、金魚及盤長等以示吉祥。（圖 1-9）

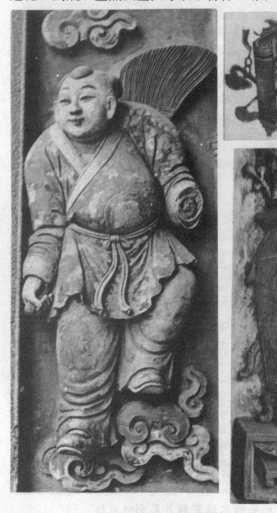

圖 1-9 （b）廟宇或民房的壁飾

丙、文　圖

寺廟裝飾種類繁多，除主要的立體造形與浮雕外，尚有簡便的文圖裝飾，使廟堂點綴成花團錦簇五彩繽紛的境地。在文的方面首先是棟柱上的對聯，與各殿堂內匾額到處林立，這些字句係出達官顯貴人的手筆，榮耀珍重永錫後世，字體以正楷與隸書居多以表崇敬，不管是石柱或木材均以浮雕，字間以黑色、紅色、貼正金及塗金與殿堂五彩相襯托，益顯肅穆典雅。其次於牆壁上尚有詩詞文句，不外與寺廟有關的讚語美言，以收教化之效。（圖 1-10）

實則文圖飾物佛教的寺宇較爲單純而肅穆，道教的神祗廟堂則爲繁雜多樣。佛宇主黃色調，道教五彩並用，儒教善紅彩各有所好。佛教多供奉釋迦牟尼、彌陀佛、觀世音、菩薩、藏王菩薩及韋陀等佛像。道教神廟種類較多，供奉神像不一，分爲民間宇宙觀崇拜偶像，如玉皇大帝、三界公、代天巡狩及閻羅王等。自然崇拜偶像，如福德正神、五嶽大帝、三官大帝、天后宮及玄大上帝等。亡靈崇拜偶像，如軒轅大帝、關聖帝君、神農大帝及霞海城隍等。儒教不拜偶像，僅有歷代聖賢儒者與民族英雄神牌。

這些神廟所供奉偶像不同，因之在神廟內的文圖裝飾也各有差別，現分壁畫與門神兩部分說明之。

壁畫　廟宇壁畫目的是裝飾兼教化，繪畫內容以該廟堂所供奉的神像有關的故事，如城隍之神有文判、武判、謝將軍及范將軍等，描繪那些在陽間犯姦作科的人在陰間仍受到處罰，由陰間將軍拘捕到刑堂，由武判官與文判官審問而後判刑，重則下油鍋上刀山，輕則斬指剃髮等等，苦痛形狀令人心悸。又如天后宮的媽祖娘娘，據傳說她是漳州縣孝女，有一日其父遠洋捕魚適遇颱風，在預定日期未見父親倩影，一日復一日緲無蹤跡，孝女日夜於碼頭苦守，冀望有奇蹟出現父親安然返家團

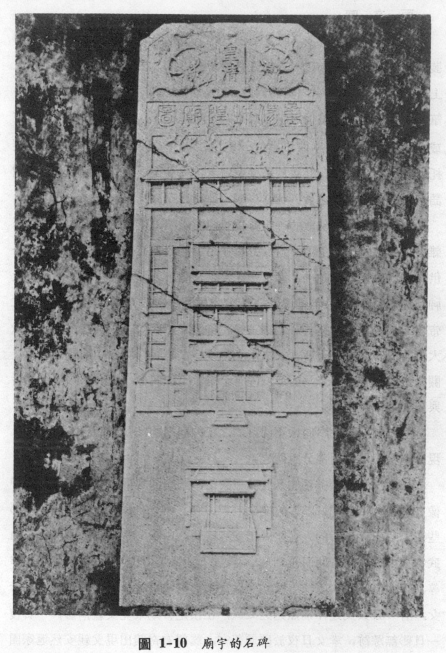

圖 **1-10**　廟宇的石碑

聚，連續有一個月之久，鄉人均極感動。之後鄉人突然不見孝女再來碼頭，原來孝女已跳海自盡，鄉人在感動之餘募款造廟紀念此曠世孝女，香火奉祀。有次鄉人外出捕魚又遇風暴侵襲，在眾鄉人備香火奉拜與唸咒之下，風暴驟然斂退，漁人安然返港，鄉人均以孝女乃鎮海風暴之神傳聞遠邇，香火益盛。此一感世事實，凡是天后宮必有此幅的壁畫。

門神畫　是廟堂門扉上油彩畫，畫些守護之神與石獅相呼應，俾鎮邪揚威之效。門神種類也有多種，皆以該廟堂所奉的神像為依據，譬如一般的神廟均畫以神荼和鬱壘二神。如關聖帝君廟宇則繪秦叔寶和尉遲恭二神。如三官大帝廟宇則繪加冠和晉祿二神。如天后宮或天上聖母宮因係女性神，門神則繪簪花和晉爵二女神。這些男性的門神多手握刀器，面貌嚴肅形象威武，使人驚畏怯步，女性的門神手捧酒器或花瓶，面貌慈祥和善可親。

佛教寺院的門扉不畫門神，僅在主神或主佛之外塑造護神分列兩旁。（圖 1-11）

丁、屋脊堆花

廟宇屋脊堆花裝飾也是我國建築特色之一，屋脊以馬背式居多，脊柱交接處以燕尾形插飛天際，極具壯觀之態。屋脊馬背前後除立體塑像或浮雕裝飾外，大部分均以堆花，與塑像分工合作，有時塑像與堆花則為同一個師傅，堆堆砌砌也成為建造廟宇專業人才，現在這類專業人才愈來愈少，原因是古代傳統建築漸少，而工資也不如從前優厚，衣鉢乏人，將來堆花工藝可能日趨泊落。

堆花製作五彩繽紛，十分銳目，純粹是裝飾目的，以往堆花材料是瓷片，由陶瓷廠等專門製作各類形狀的瓷片供應，現在却因銷路減少，生產也日少，堆花業者以訂製塑膠品來代替，質感相去甚遠，日久必易退色或損壞。堆花作法首先用水泥塑造形體，如有附加品應於水泥未乾

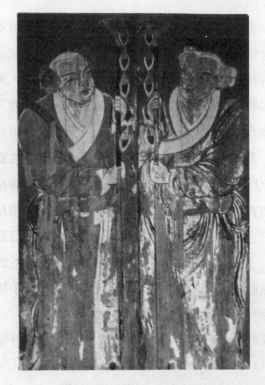

圖 1-11 *廟宇門扉彩繪*

即安裝妥當，其餘待水泥形體乾後外敷防水黏膠，將各類瓷片嵌上。

實則堆花製作手續並非易事，第一步先要依脊柱形狀設計塑造各類形體的圖樣。第二步按圖樣研究立體造像與堆花製作步驟。第三步附加物的安裝方法，如飛龍的觸鬚與眼睛，彩鳳的脚爪，金獅的長尾及仙女的彩帶等均須事先設計完妥。堆花藝術多彩多姿，色彩艷麗異常，塑像均以寫實手法，栩栩生動，爲廟宇生色不少。（圖 1-12, 1-13）

四、民房建築裝飾

我國建築的背景因其自然因素，與地理環境的關係可分別三個大區

圖 **1-12**　廟宇堆花製作

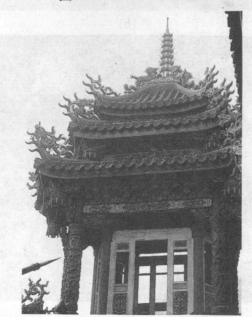

圖 **1-13**（a）　中國寺廟的壁飾或牆頭多以陶製人物立體造
　　　　　　　型，塑造技藝高超栩栩如生

(b)

(c)

圖 1-13 中國寺廟的壁飾或牆頭多以陶製人物立體造型，
塑造技藝高超栩栩如生

(d)

圖 1-13　中國寺廟的壁飾或牆頭多以陶製人物立體造型，
　　　　　塑造技藝高超栩栩如生

域，卽黃河流域、長江流域及珠江流域，其建築形式與風格有些不同，
尤其民房建築更爲顯著。

　　過去一般研究中國建築，多偏重於北方建築，以宮殿建築爲研究中，
心，其實民間建築才是中國民族文化的根基，城市文明實基於鄉村，古
語說：「禮失而求諸野」。鄉村民房的形式與裝飾本着純眞與實用爲出
發點，具特殊風格及統合原理。臺灣建築係中國南系建築，屬於珠江流
域地區，當時居民多從福建、廣東跨海移來，建築是明淸朝代式樣，房
屋較中國北方的矮些，格局上與北方也稍有差異之處。

甲、古代民房格局

　　古代民房建築格式，我們只能在古書中記載明瞭一二，以漢代來說，
當時建築極爲簡陋，差不多是一室二內制，凡室有堂，堂後有室有房，
房室之間有通路，室是房的正廳，是休息場所。住宅外觀形式係長方形
的平屋，正面有門，介於門的上方與屋簷下面設橫式窗扉一列，飾以菱
形窗櫺，屋頂是懸山式置方窗或圓窗採光，屋脊兩端燕尾式叠以圓筒瓦

而成。如複雜些的住宅，則聯合兩棟長方形建築成 L 形，其餘二面繞以圍牆，在整個住宅形體是成方形的。

魏晉六朝的平民住宅仍採用一室二內形制，所不同的是懸山式屋面改爲四注式。隋唐住宅有貴賤之分，少則三間，多則五間。明代民宅與隋唐相同。不過我國古代民房的房室排列方式，遵守對稱劃一制度，而有一正兩廂的三合式成反 U 字建築，與四合式的方形建築。在大型的三合式或四合式中，還有一進、二進、三進乃至多進的住宅連接在一起，千門百戶，進落處皆置庭院或天井，種植物與採光通風。如官侯大夫邸第四周圍牆，具體似城廓，住宅內庭院廻廊處處，設備均較民房華麗堂皇，這可能是宮殿與廟宇的雛形。(圖 1-14)

乙、民房建築裝飾

我國民房向來是家族團居，同時也是祖傳的一代傳一代蒂深根固，基於民俗觀念多座北向南，住居建築大體上與上面所說有一致的格局，惟在屋外裝飾顯然有些不同，一座富麗堂皇的住宅表示此家族榮耀與財富，習以爲常。

(一) 屋頂裝飾 民房建築一般以硬山式與懸山式兩種屋頂。硬山式是房屋左右兩牆直通屋頂，房屋蓋在牆內面。懸山式房屋的屋簷突出牆外。屋頂中脊有二分向前後傾斜，便於瀉水，中脊兩端起翹成弧形或燕尾式，如二進或三進的房屋，愈後進的中脊兩端起翹程度愈高，後進房屋也蓋得比前進高些。中脊前後面富貴人家以交趾陶立體或浮雕裝飾，以及嵌鑲色瓷以增華麗，脊頂上安裝各類神像、猛獸等鎮壓與避邪。牆頭爲配合整體美觀，也用忠孝節義代表人物浮雕裝飾。富豪或大夫邸第屋頂不用陶瓦，以琉璃弧圓瓦搭蓋，以表壯觀。

(二) 牆身裝飾 民房圍牆頗表重視，使用色彩多與房屋的色彩調和，講究人家牆身開鑿許多各式窗子，外鑲石雕或陶柱窗櫺。房屋的牆

圖 1-14　中國民房建築的一隅

身下半部分嵌砌紅磚，上半部水泥粉光。明清民房的牆身以土擋牆壁，外以灰泥粉光也頗耐用。至於牆身裝飾如以紅磚嵌砌的，必定有各類吉祥圖案，如福字形、萬字形、龜甲形及八卦形等等。如以粉光牆身的也浮雕些詩句名言，以及納福迎祥的圖畫，表露書香世家或大夫後裔。

　　民房另一特色大門口的門楣上或窗楣上，必有世家源流字句，如河清衍派、梅溪及潁川宗族等字號，表示宗族家姓不忘祖的意思，使人瞭解這家族流源何處與姓氏，一方面也是門楣的裝飾，文字硬邊外框形式多以長方形，外加花邊裝飾端莊肅穆。(圖 1-15)

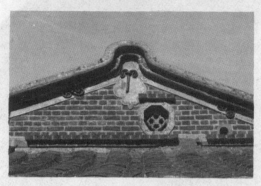

(a)

(b)

圖 1-15　民房屋脊的各種造型

圖 1-15　民房屋脊的各種造型

　（三）窗櫺裝飾　古代民房窗櫺裝飾非常重視，房屋窗櫺與門扉猶似它的眼睛，同時每間房室均有窗櫺與門扉，因此窗櫺與門扉的裝飾卽形成房室裝飾重要的一環（圖 1-16，1-17，1-18）。我們古代的門扉大都以木材製成，通常以浮雕或彩繪各類吉祥進德的圖紋與辭句，大門上還裝釘一對銅環以代現代的叫門電鈴，客人輕敲銅環鏗鏗作響，在銅環底座按各類動物造形，如常見的有獅頭式、鷹頭式、龍頭式及蝙蝠造形等裝飾，誠爲巧妙的設計。

圖 1-16　中國民房中門楣的壁飾

圖 1-17　民房的窗戶造型

圖 1-18　琴棋書畫的壁飾

　　古代窗櫺少用金屬材料，以木材爲主，講究的房宅以木板材透雕，或以木條組合各種圖案嵌鑲而成，雕嵌均極精工，圖案連綴巧妙，令現代人歎爲觀止，認爲不可思議的事，然而係出於木匠的傑作。窗櫺的應用有兩種；一種是固定在窗框上，如現在窗戶欄杆用途，內裱褙色紙或白布襯扡出透雕優美圖案，在白晝陽光照映下或夜間室內燭光透射下，更顯明媚與神秘感，一種是嵌在窗扉上爲裝飾。另一種窗櫺係安裝於庭

院的隔牆上，其材料是陶瓷器物或玻璃器物，經完美造形設計安裝在牆壁上作欄杆，與庭院花木相配襯，益感鄉土純樸之美。(圖 1-19, 1-20)

圖 1-19 廟堂或民房的門扉木造圖案

圖 1-20　中國民房與廟宇的門扉或窗櫺木雕圖案

（四）磚刻裝飾

刻磚技藝始於漢代，此外還有刻瓦刻石爲室內裝飾也到處可見。在民宅建築材料中也利用此類雕刻，不論外牆或內壁於角隅處，嵌鑲一列或特定位置裝飾，題材包括人物、鳥獸、花卉、昆蟲及山水等類，使用凸雕或凹雕法，尤以磚刻與石刻最普遍。臺灣民宅古屋仍有此種遺跡，紅磚浮雕佔大多數，在大塊形紅磚上浮雕吉祥圖紋或由數塊紅磚浮雕後拼成一幅圖案，奏底部分抹塗白色油彩，凸出顯明紅色圖案極爲生動。

可是現代民宅已不作此種裝飾，由嵌瓷來替代，風格上相去甚遠了。（圖 1-21, 1-22, 1-23）

圖 1-21　（a）臺灣民房壁飾磚刻瓶菊　（b）臺灣民房壁飾磚刻鯉躍龍門

圖 1-22 中國廟堂的磚刻壁飾

圖 1-23　中國廟堂或民房的磚刻裝飾

第二章　服裝裝飾工藝

一、刺繡飾

　　刺繡是淵源於繪畫，利用線在布上製作圖紋爲服裝的裝飾，由於線路款式不同而有多種繡法，惟其所表現圖紋的形式與色彩在配置上應有節奏和諧之美。

　　刺繡在我國源流久遠，遠在二千年以前我國有絲織時就有刺繡製作，此後歷經各代不斷推廣與改進，刺繡技法也多彩多姿，作品流入世界各地，甚得女士們的欣賞與讚美。這是我國人對於大自然物象的吸取，優越藝術秉賦的發揮，也是國人崇高理想運用與堅苦的保持，由一針一線完成了工藝美術品。

　　在我國古代的刺繡作業，是禮制上的需要，譬如在衣裳、旌旗、鹵簿及車輿等的紋飾，不但是服飾也是某種威儀與表徵（圖 2-1）。我們在國劇中的角色所穿着服飾與用器，就可以看到他們都有一定圖紋形式與色彩，後來因時代變遷，衣裳也不斷改進，以往禮制上色彩華麗與圖紋繁複的服飾，則漸漸變質，今日的刺繡在服裝上僅是美的視覺點綴，及純刺繡的工藝品。

　　刺繡法甚多，有的是沿用古代作法，有的是今日刺繡專家創新方法，由基本繡法演變出來的五花八門，它不外繡、縫、鈎、抽及結等，在運用上非常活潑，其圖紋除平面表現以外又能有浮雕效果。刺繡用線

有絲、棉、羊毛、麻及人造化學纖維等材料，以及點綴品如珠子、亮片及樹脂造成各式顆粒，深具裝飾意味。

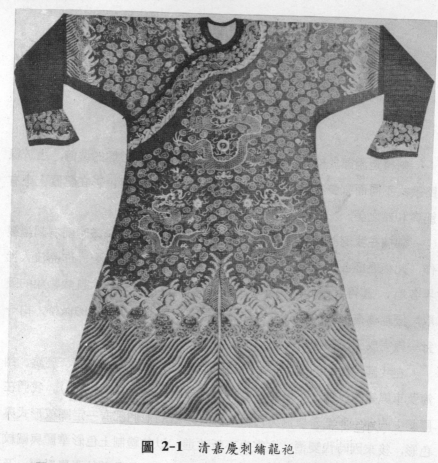

圖 2-1 *清嘉慶刺繡龍袍*

甲、基本刺繡法 (圖 2-2)

1. 平針繡 2. 接針穿線繡

3. 輪廓繡

4. 流蘇繡

5. 戽針繡

6. 扭線鏈繡

7. 曲鏈繡

8. 雙羽毛繡

9. 人字繡

10. 菱形繡

11. 連結繡

12. 組編繡

13. 雛菊繡

圖 2-2　基本刺繡法

乙、裝飾繡

(A) 貼布繡

　　貼布繡在布上用別種色布及皮革等，剪好圖飾置於繡布上，以各種繡法縫邊，或以閃亮的金銀線、亮片等來裝飾，達到美化目的。

　　貼布繡所用的布料最好是不易毛邊的，如棉質布料或薄毛質布料及化學纖維的織料等均可，將圖飾反面貼在所要繡的布料上。如果容易毛邊的布料，像絨布之類，反面先用稀的漿糊抹一層，或在圖飾邊緣蘸一些漿糊，則不易崩邊，並用熨斗燙平，置於適當位置用線預縫固定之。

　　貼布繡法以圖飾情形及所繡衣服的種類，依上面基本刺繡法而選用，不過要注意針的方向與繡法的應用相互配合，才能使圖飾美觀精緻。

(B) 剪孔繡

　　剪孔繡是在已製好衣件或桌巾之類，於圖案部分剪成斷斷續續的孔洞，然後用基本繡邊法縫之，使圖案成空洞，在裝飾繡上也稱為空花繡。

　　剪孔繡的布料宜選擇耐洗而質堅的棉織品或麻布之類，綢絹或薄毛織料也可使用。繡線以布料厚薄為主，如薄布以 18 號或 25 號的白繡線，如厚布則用 10 號或 16 號繡線，同時還要看圖案的大小而定，有時候用兩股或三股始能配合。繡線有粗細多種，粗線號碼數少，細線號碼數大，其色亦多，究竟用何種線色，應以衣件顏色與圖案性質來決定，它不外調和或對比的色彩效果。

　　其次，剪孔繡法一般要先底繡一次，然後表面再繡一次俾美觀結實，同時底繡保護邊緣，或作刺繡墊高之用。底繡普通用平針繡，繡在圖案的輪廓線上或線內，有時雙面繡。表面繡法很多，以圖案性質而定，通常以捲線繡或扣眼繡法，注意針向一致平整為原則。(圖 2-3)

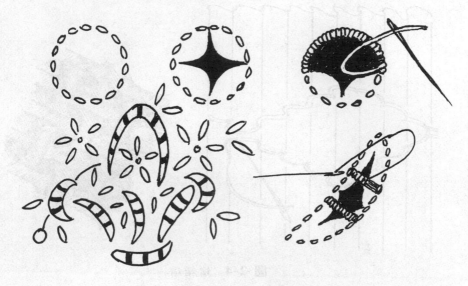

圖 2-3　剪孔繡

（C）　縮褶繡

　　縮褶繡也是衣服的一種裝飾繡法，將布縫縮成一定間隔，用繡線固定之，表現繡線顏色與拆摺蔭影之美。

　　這種作法始於匈牙利民族，具有北歐趣味，應用也非常廣泛，如衣服領口、胸前、小腰、袖口及褲裙等的裝飾部分，不但是一種裝飾，同時有收縮餘地，穿着十分舒適。縮褶繡布料宜用薄棉料或絲織品之類，厚的毛料或有伸縮布料則不宜用。繡線一般以 25 號繡線，如厚的布料可改用 5 號繡線，相互適當配襯。其作法採用基本繡法的變化用在縮褶上，視使用位置而定。（圖 2-4）

（D）　鋪襯繡

　　鋪襯繡是使圖飾浮出布面裝飾方法，將布與布間鋪襯棉花，然後縫繡圖飾輪廓線，或者先縫繡圖飾輪廓線，然後裏面再塞棉花或毛線等，使圖形顯出，這種作法用於多季保溫衣服或椅子靠墊以及衣服裝飾等。我國古代喜慶用的桌案布與門楣巾上的人物、花卉及禽獸的造形，常用

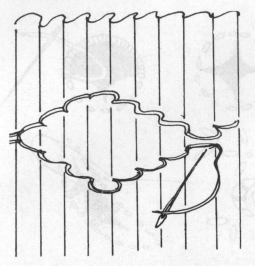

圖 2-4 縮褶繡

這種繡法，其他像英國、意大利及寒帶國家也常發現這種繡法作保溫服飾。

舖襯繡的表布一般以綢緞與薄布料爲主，質地柔軟較有伸縮性的布料爲宜。繡線用細號外，現代又以粗獷的毛線插穿其間，另具別緻風格。繡法宜用細針垂直刺繡，俾表裏均勻齊一，繡畢圖飾反面蓋濕布燙平卽可，其作法有三種：

第一種　是全襯法，布與布間舖上一層棉花，以直線繡法作成各類方格圖形，作者可自由設計製作。（圖 2-5a）

第二種　在表布繪好圖飾放在裏布上，在圖飾的周圍處預先假縫以固定表布，然後在圖飾輪廓再刺繡，刺繡完畢於表布上剪一破洞，將棉花塞進各個圖飾浮出似浮雕。

第三種　作法較爲新穎，用一般堅實有色布料爲表布，在表布作好圖飾，與裏布合而爲一，於圖飾周圍預先假縫後，再用繡線或毛線刺繡之，並剪下已繡好的圖飾剪一破洞塞進棉花，於圖飾細小部分可以省掉

不塞棉花，在剪破的表布再繡縫完畢，將這單獨圖案再縫紉在其他服裝上裝飾之。(圖 2-5b)

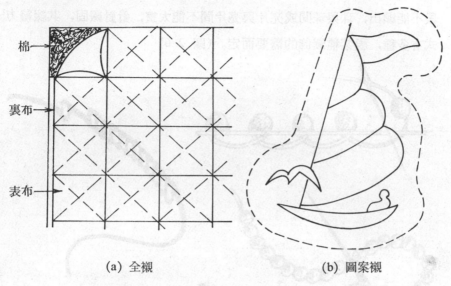

(a) 全襯　　　　　　　　　(b) 圖案襯

圖 2-5 鋪襯繡

（E）　實物繡

　　實物繡是以珠子或亮片刺繡在衣服上為裝飾，同時可以與金銀絲線混合使用，成一種閃亮豪華的刺繡。

　　這種繡法也是我國古老刺繡之一，我們在國劇中可以看到各代人物的服飾，幾乎都用珠子或亮片裝飾，此外，當時帝王、將相、姬后及一般婦女用寶石與珍珠、瑪瑙等貴重物品作裝飾乃是常事，而今改用價賤的玻璃或合成塑膠鍍金材料製成的。

　　珠子分有色與無色的，其形狀也有多種，除大部分圓形外，又有圓管珠、六角形珠及角管珠等種。各色亮片形狀有圓形與橢圓兩種。珠子與亮片上均鑽有孔洞，俾縫製之用。縫製的布料以質地堅實的，如緞綢、呢絨及薄毛料等均適用，以素色為主俾顯示珠子與亮片效果。

　　實物繡大的服飾一般以繡繃繃緊布料，以白粉描圖，使用各種綴法將珠固定在圖案上。小的實物繡則用繡花圈較爲方便。綴珠時要注意線段不能顯出，珠與珠間或亮片與亮片間不能太擠，針針綴固，其綴縫方式有多種，視某種圖飾的需要而定。(圖 2-6)

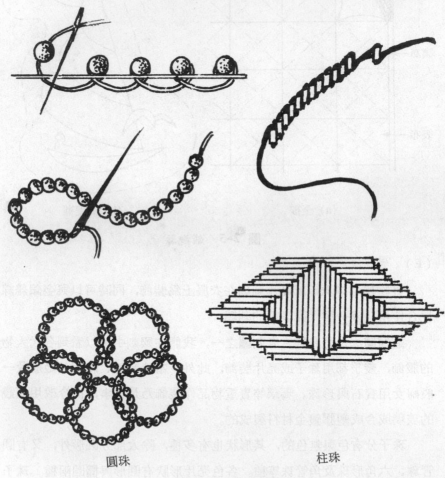

圓珠　　　　　　　　　　　　　　柱珠

圖 2-6 實物繡

（F）　亂針繡

　　亂針繡是長短針繡法，把握圖樣作不平整線的組織，利用亂針顯現

物體肌理與紋路，是一種新興的刺繡法。

亂針繡與以上所介紹的幾種繡法完全不同，獨具一種藝術風格，它主要是以刺繡方法創作繪畫，利用色彩、明暗、透視以及點、線、面的效果，其作品可以當作純粹繪畫欣賞，同時也可以作服飾的應用，這種繡法乃由湘繡演變而來，不重輪廓線，由面與面的組合表現繪畫內容，因此刺繡者必須有繪畫基礎及美術修養，針線即繪畫的筆，在畫面需要與許可下，可以平舖繡，可以重複繡，可以縱繡也可以橫繡，表露作者個性與才華。

亂針繡所用針線與其他繡法的用材相同，底布最好用黑色的，俾易表現色彩效果與肌理組織。將底布四周繃在繃架上，然後依畫稿或樣品繡妥，對於繪畫中的內容，刺繡步驟與秩序並無規定，隨作者自由創作。

二、抽　紗　飾

抽紗是布料的織紗，以人工將其橫紗或直紗抽出，使一塊布料留下空隙，利用這空隙位置或稀少的織紗處鈎繡出美麗點綴的花樣或圖紋。

這種作法對一件衣料的裝飾確為別緻，惟製作極費時，由於抽紗鈎繡的美感，導致今日提花布料的誕生，也風行一時。抽紗工藝據傳遠在十五世紀時期，由亞細亞羣島居民發明一種花邊繡，起先用麻布抽繡，嗣後便漸漸進步到以各種布料，麻布織紋稀少易抽，他們再將其鈎繡成有趣圖紋裝飾，作家庭用品如窗簾、桌巾、床罩、椅套及其他裝飾品，甚受一般婦女喜愛。至十六世紀由希臘等地傳入意大利的威尼斯地方，這抽紗藝品即發展興盛起來，同時加以研究與創新，由利用麻布進而各類布料，研究設計各式圖案的配置與抽紗技巧，使達到精善精美的工藝品，並由家庭中用品提升到服飾方面，使服裝特具一種風格，嗣後即傳

入歐洲各國風靡一時。

我國抽紗工藝的興起遠在清末，由法國傳教士到汕頭一帶傳教，汕頭一般家庭婦女家務完畢，無事可做，有一次傳教士就拿些布塊分給她們製作抽紗藝品，傳授一套抽紗技巧，不料這些身手靈活的婦女不但在短時間內學會，而成品也極優良，經過若干時日這抽紗成品如檯布、餐巾、手帕及椅套等數量漸多，一部分婦女自用外，其他的由傳教士帶往國外銷售，所賺的錢用來救濟貧苦人民，甚得居民歡心。嗣後這抽紗藝品便由商人參加經營，發展十分迅速，到了民國二十年左右，僅汕頭地方婦女以此爲副業者已逾十萬人，其他專業工廠更力爭上游，使用我國特有光澤的上等薄麻紗製造，抽繡精細，圖案優雅且耐洗，甚受歐美人士欣賞與樂用。

甲、幾種抽紗方式

（A） 紮花式

帶狀的紮花式，在一塊布料不管直抽或橫抽出來的孔隙，然後依紮紗的變化組合成許多花紋。

（B） 方格式

在方塊布料或其他形式的布料，以方格式抽紗，不論直紗或橫紗其距離規格相同，然後在這經緯餘紗上鈎繡各類花樣。

（C） 織繡式

在一塊布料上先設計格子位置，用針挑斷部分的直紗或橫紗，然後將留下紗用線繞一次成爲方格的網，然後再鈎繡適當的花飾。

（D） 圖案式

在布料上先繪好裝飾圖案的位置，其抽法有正反兩種，一種是圖案內抽紗，以方格式作法將直紗與橫紗抽妥，剩餘的紗用線捲滿或鈎繡線狀。另一種是先將圖案捲縫，其他部分作方格式抽紗，剩餘的橫直紗用

線捲滿或鉤繡花樣。

（E）　抽繡式

　　在布料上作透空花樣或大小方格抽紗，形成的空隙用繡線加繡，或餘紗相互鉤繡，或密繡，或在方格邊緣鉤邊繡，或鉤結各樣花飾點綴。

　　乙、紗的抽法

　　抽紗用布必須要經緯線均勻，並且容易抽的爲適宜，麻布最好，其次漂白布以及平織的毛料也可以用，但織紗不能太密或無過漿的布料爲適用，否則不易抽。在一塊布料上在指定的範圍內或圖案內，抽掉一部分經紗或緯紗，變成一個空洞，或僅抽經紗顯緯紗，或抽緯紗而顯經紗，其抽法不外這兩種，其形成可以下面二式爲代表：

（A）　方格抽法

　　在布料上量好方格規格大小，並剪平布邊，在旣定規格上作好間隔定點，首先在定點處抽一根紗作線標，然後在各個方位上用鑿子裁斷經緯紗成一小方塊，這小方塊是孔洞的，再繼續抽孔洞上下左右的紗，卽成許多方形空洞，以及稀疏的經緯紗，在整個布料上顯示了方格圖案。（圖 2-7）

圖 **2-7**　格子抽繡

（B）　角飾抽法

在布料的角落處抽紗，中間部分不抽，形成角飾紋樣。其作法與方格抽法相同，在預定的方位上作記號，有四個孔洞的紗先抽掉，再抽邊緣交叉線飾，即成如圖中所示的角飾。（圖 2-8）

圖 2-8　角飾抽繡

丙、抽繡作法

抽繡是抽紗藝品部分重要的作業，為邊緣裝飾功效，如果抽紗部分製作優美，而邊緣抽繡作業不盡理想，則導致藝品價值，兩者是一體的兩面，相互益彰。

時下邊緣抽繡法並包括打結，使抽繡的形式多彩多姿。邊緣抽繡或打結事先應有個計劃，如藝品所使用場合以及布料性質，抽紗圖案內容等，然後決定採用何種作法，常見的有：山形結、直線結、交叉結、S形結及流蘇結等多種，此外作者可自行設計。主要的是將布料邊緣的經緯紗分成若干束，然後利用束紗構成美觀的邊緣，或另用繡線鈎繡之，作法亦頗複雜。（圖 2-9, 2-10）

三、織布紋飾

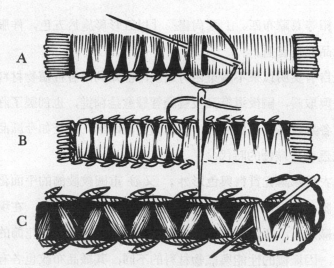

圖 2-9 邊緣抽繡

圖 2-10 打結抽繡

我國織品歷史悠久，在史前先民卽已懂得編織技術，利用繩線纖維作成蔽身的簡陋衣服取暖或遮體。在公元 1937 卽民國二十六年，於北京周口店龍骨山的洞穴裏，發掘了一枚針身圓滑有孔的骨針，據考證係是當時山頂洞人縫製獸衣的用具。之後再又發現了在新石器時代有關紡織的簡單工具，以及黃帝時代嫘祖的養蠶織布，至商周時代織品似已相當發達。據詩經記載：「商周當時已有羅綾、紈紗、綢綺、綿繡等絲織

品以及絺綌等葛蔴布匹。」又尙書:「以五彩彰施於五色,作服」,可見當時織品已極普遍。

人類自有文明以來不論東西方民族,卽知利用各種植物材料編織成衣服護體與取暖,嗣後這織品技藝隨智慧愈益精進,也創製了許多織布材料,在各類織品實用價值外,又兼顧美觀因素,時至如今織品已多彩多姿,成爲藝術織物的時代。

織品衣料除講究質料與色彩外,又注重圖紋裝飾的平面化與立體化,如立體化的提花、植毛及扭結等來滿足人們視覺美感,在現代靈巧的織機編織之下,任何織紋與花飾均能編製。織品織紋與花飾的編織是非常複雜,因織機的性能與織物材料的不同,其織品布紋也各有差異。各種紗類編織的情形說明之。

織品是利用天然纖維、人造纖維或各種不同纖維混紡而成的紗線,此紗線由織機縱橫交錯織成布料。織品縱向爲經紗,橫向爲緯紗,經紗與緯紗相互交錯的織品組織,可歸納爲平行織品、起毛織品及絞經織品等三大類;

平行織品是平行經緯紗以垂直交錯所組成的織品,分爲平紋組織、斜紋組織及緞紋組織三種。起毛織品在普通的經緯紗外,再用一種起毛的經紗或緯紗作成毛圈,其織品稱爲起毛布料或織物,一般毛巾與天鵝絨均屬之。絞經織品又稱羅紗織品,由相鄰而不平行的經紗互相絞合後,再與平行的緯紗相組合,織品留有小空隙,適作夏季衣料與蚊帳之類的布料。其絞經紗在織品內每隔一根緯紗卽一絞者爲紗組織,每隔三根或三根以上的奇數緯紗絞織者稱爲羅組織。這些織品因經緯交錯情形而表面織紋形態各各不同,玆將紗線材料與織紋現象簡略說明之。

甲、紗　線

織品用材種類繁多,卽一根紗有粗細、有結實、有起毛、有蓬鬆等

之分，還有普通紗與花式撚紗之別。如以品質來說，有天然纖維與化學
纖維二種，這些纖維紗有單股或雙股或混合成各種形式的紗線。此外紗
線的撚向、低撚及強撚等對織物的質感有直接關係，低撚紗的較柔軟性
與蓬鬆性，強撚紗則反之。一根結節紗線，其結節均勻與不均勻，織物
的正反面觀感效果也截然不同。時下紗線種類繁多，這些紗線質料亦經
專家所設計的。

（A）　普通紗

　　爲常見的普通撚法標準紗，使用範圍極廣。

（B）　毛茸紗

　　紗線有毛茸狀分長短兩種，如毛海紗和安哥拉羊毛有輕柔暖和的質
感。

（C）　蓬鬆紗

　　紗的體積較粗大，富彈性且柔軟，紗質堅實有光澤，適於手編織或
粗針編織用紗。

（D）　平面紗

　　有扁平紗與緞帶紗等類，扁平紗適於編織室內裝飾用品，緞帶紗適
於編織外出服與華麗的服裝。

（E）　金屬紗

　　以金銀絲與普通細紗合撚而成，質地有閃亮光澤，織品具華麗感。

（F）　節子紗

　　紗線本身收縮成一團如節子形，此種紗最能表現織品趣味效果。

（G）　圈圈紗

　　紗心撚有大大小小不同的圈紗，表現織品特殊感覺。

（H）　仿絲紗

　　該紗係化學纖維製成的，有絲般的質感，是較華麗的紗料。

乙、織　紋

織紋是紗線與紗線彼此交織所形成的紋路。易言之，即是紗的經緯線交織所產生的跡象。這種跡象由外觀視之有兩個影響因素，即紗的特性與顏色形成的，倘經緯紗配以一深一淺的色紗，則成明的直條或明的橫條，如果再以色紗與織紋相互配合織成，其結果是千變萬化。現以黑白兩色紗的單紗與色的混合交織，發生下面許多的紋路；

1. 連續性線條　①典型線條　②彎曲對稱型　③鋸齒狀線條　④線條間有小點。

2. 狗牙典型狀　織品經緯紗構成狗牙狀。

3. 鳥眼與點紋　織物表面有顯著點狀。

4. 細條子　織品經緯細紋路。

5. 階梯型　織品形階梯狀。

6. 重複型　經緯紗交織重複狀。

色紗混合的效果

A. 色條與織紋

 1. 單種織紋和兩種經排

 2. 直線設計配簡單一經

 3. 條狀設計配二種色紗

B. 格子外觀與織紋

 1. 各色區的顏色與織紋配合

 2. 單一組織配二種經緯色紗

 3. 條狀效果配二種緯紗排列，或二種經紗排列

以上是一般織紋與色紗交織時所形成紋路，由於經緯紗數量不同的配合，與經緯紗顏色不同或相同的配合，而造成各樣各式的外觀紋路，這些織品紋路可以由設計人自由設計，所謂流行布料從此產生了。

四、針織飾

　　針織的設計針即是點，針法是構成線，由許多線構成面形，而產生了針織的紋飾。

　　針織的東西是假於自動織機或手工編織而成，也有人稱爲針織布，它編織技術也頗複雜，成爲專門一種技術，研究其針法與針織布的結構。一根毛線利用紗環的組合，而紗環的形狀與位置取決於針法，構成針織布的不同組織，在針法有一種是足以成布的稱爲基本針法，有一種是不足成布的稱爲變異針法，在針織布中是構成布面紋飾趣味的主體，現分述如後：

甲、基本針法

　　1. 平織　是基本的針織，所織成布的平紋或單面巧織，是針織中最基本線的結構，分爲四種：①紗環　其總長爲環長狀。②沈環　連接兩針環間的紗環部分。③橫排　由一個橫排的一根紗織成。④縱列　一個縱列一根紗織成。（圖 2-11）

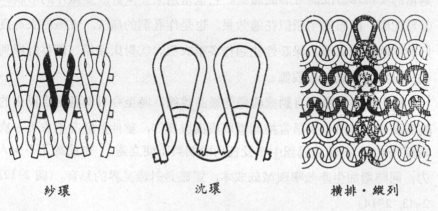

紗環　　　　　　　　　沈環　　　　　　　　橫排・縱列

圖 2-11　基本針法平織

　　2. 反織　在同一縱列的布紋中有交叉與環狀的變化，是用雙頭針織成的，此反織布匹較爲平紋是縱向伸縮性，構成力學上的不平衡，一

旦平紋布離機，布邊有捲曲現象，因此反織布由於每一橫排針環的方向與下一橫排相反，達成結構上的平衡，布邊捲曲的現象即消失。

3. 羅織　是奇數縱列織成的交叉與偶數縱列織成的環狀；構成的組織稱羅織紋，在功能上比平織布的橫向伸縮性大，布匹呈平衡結構，在技術上羅紋要用兩組針來織的。

4. 雙羅紋織　是兩組羅紋布的合併織法，也是巧織的一種。

乙、變異針法

1. 浮織　在本質上就是不織，即選擇一根針不織造成一股浮紗，一個被延長的吊環紗。在織布允許的情況下大量使用浮織，使布匹橫向伸縮性，離機後又回縮影響其長度，這種浮織大多應用於織提花布。

2. 半織　是紗環編織的一半，也稱半環。它不同於浮紗，半環紗仍有紗環部分形狀，在布匹回縮後環間空隙增加，布面上呈現小孔效果。

3. 移環針法　移環有三種形式：①移針環　織布成鏤空效果，在適當的安排移環位置可形成圖案。它也常用來加減針改變織片的形狀。②移沈環　織布產生類似花邊效果，也是作孔洞的織法，宜織內衣有良好的熱絕緣空氣層，保暖性佳適作多季衣服。③對床移環　即移針環到另一組針，形成絞編紋飾。

以上是手搖機與自動機編織的織品紋飾，時至今日有種是自動化的編織機器，運用程式語言控制電腦橫編機操作，整件針織品毛衣可一次編織完成，在織造過程中不受任何限制與不便之處，也節約了不少人力，同時增加生產效率與減低成本，這確是針織品界的福音。(圖 2-12, 2-13, 2-14)

圖 2-12　實地編

圖 2-13　通花編（a）

圖 **2-13**　通花編　(b)

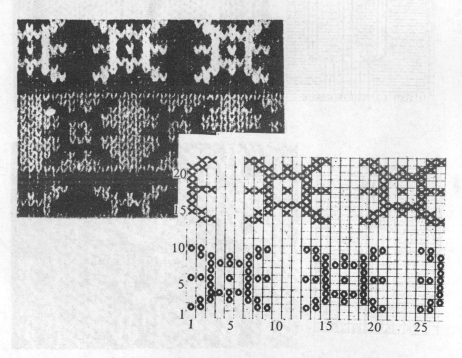

圖 **2-14**　圖案編　(a)

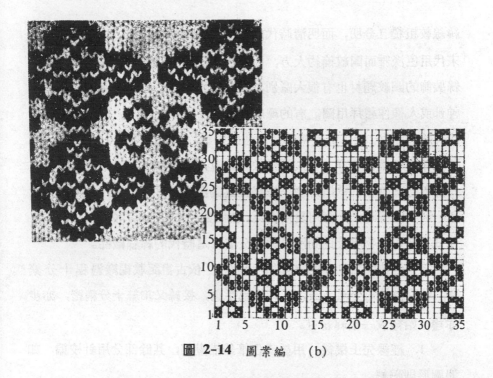

圖 2-14　圖案編　（b）

五、緙絲飾

我國緙絲起源遠在二千年前，據古書記載是由漢代的織成，唐代的綴錦，值至五代時閨秀與婦女依據以上編法改進爲緙絲，至宋代盛行，作品也最精良，故言緙絲都以宋代爲代表。緙絲是服裝上一種圖紋裝飾，賦予高超的藝術技巧，表現豐富的繪畫內涵，是刺繡織品中一門典雅的手工藝品。

緙絲與刺繡從表面看來很接近，都是以絲爲編織材料，前者以絲質經線爲架構，用各色絲線爲緯，分段織成。後者以編織完成的織品爲質地，再用各色絲線分別按圖形繡成，其作法上有根本不同之處。歷代緙絲製法差不多是一脈相承，在作法上有些差異，如以質地來說宋代的經

緯線較粗糙且分明，而明清時代的緙絲編織則細膩精密。以色調來說，宋代用色淡雅而圖紋簡約大方，明清代用色嬌艷織繡繁瑣富麗。歷代緙絲裝飾的圖紋題材也有很大區別，因其用途不同有的爲服裝飾，有的是神佛或人像作禮拜用圖，有的織成純粹的藝術品作欣賞。那麼在宋代以前緙絲的題材，受了道敎與釋敎思想的影響，人們幻想長壽與淸淨無爲，編織那些蟠桃、芝草、仙人及佛像等超脫人間的內容，後來部分唐宋文人對奇幻圖紋感到厭煩，便選擇書畫爲編織的題材，以宋代轉變最爲徹底。到了明清時代，應用更爲廣泛，集服飾、欣賞及崇拜的緙絲於一堂。今日我們在博物院及民間所見大部分屬於這時代的緙絲織品。

　　究竟傳統聞名世界的緙絲如何製作，依古書記載編織過程十分繁複，利用經緯線交織方法，或編織或手鈎，接絲又扣絲十分精密，亦步亦趨，始織成一幅緙絲畫。

　　1. 經線先上機後，用墨或色筆鈎描畫稿，其餘部分用針梭編，如遇圖形則迴轉。

　　2. 圖形部分按所設計的色彩，各不相混分別鈎織，如小部分線條或圈點則細心鈎接，經緯線仍要保持垂直方向。

　　3. 編織緙絲不能全用通針，必要時運用刺繡法，使連接有效。

　　4. 圖形如有走獸飛禽，爲表達毛羽質感不用穿梭織法，應用緯線在每一根經線上穿插扣鈎，約傾斜四十五度紋線，顯出異樣紋路。

　　5. 由於各色緯線交織不同圖形時，留在經線上有些分開的紋路，可在每隔數針刺繡一針連接到鄰邊上，以求圖形與織地成一體。

　　緙絲製作不但費時，更要繪畫修養與最大耐性始能完成，色線的調換，編織的精細，均非一般人所能爲，一件緙絲藝品常數個月才能完成，因此成功作品並不太多。緙絲與刺繡同是平面藝術，如仔細觀察會發現

刺繡有複繡處，線與線間的交接有稍稍凸起部分，而緙絲作品却沒有這現象，其圖形與織地是完全平整的，這卽是刺繡與緙絲藝品的識別。

六、鈎　紗　飾

　　鈎紗也稱鈎針，或稱手鈎編織，利用毛線或棉線及其他細長纖維材料，由手工鈎織成的用品。鈎織用品近年來普受一般家庭婦女的愛戴，花式變化多端，其使用範圍日益廣泛，除服裝外家庭用品如床罩、圍巾、沙發布、桌巾、椅墊及室內屏風、電話罩子、電扇罩子等，皆以手鈎編織物製成。

　　鈎紗優點不像針織工廠具備織機，由手工卽可製造。家庭婦女於家事閒暇隨時隨地拿起棒針或鈎針與線紗立可編鈎，不受時間與場所的限制，同時可隨意選擇製品花式與色彩，織成自己喜愛的作品，寓樂趣於創作中。

　　手工鈎織分爲兩部分；一種是密集實地的織品，如毛衣圍巾等類，使用棒針與線以紗環彼此交結。一種是稀疏通花的織品如桌巾椅墊等，使用鈎針與線以鈎結編成。尤以第二種花式最多，其大小幅面不受限制，作品堆稱多彩多姿。鈎針織品變化多端，它也有許多基本鈎法，在基本鈎法純熟之後可以創造鈎法，如短二針的一次拔出、長三針的一次拔出及二針一次拔出等等，其鈎織花樣各個不同。基本鈎法是鈎紗織品的第一步，其名目繁多，有回針、扭針、背針、鎖針及收針等二十餘種，而變化針也有十餘種未便繁載，請參閱專書，本書僅提示鈎紗在服裝裝飾方面一個要素而已。(圖 2-15, 2-16, 2-17, 2-18)

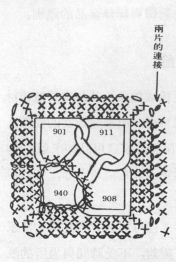

圖 2-15 鉤紗兩種基本法實例

(a) 材料：羔羊牌兩股十二支手鉤紗綠色（色號 940）、
白色（色號 901）、紅色（色號 911）、黃色
（色號 908）、紫色（色號 924）、磚紅色（
色號 933）。

工具：3/0 號鉤針。

鉤織要點：

一、以雙線鉤織。

二、分別使用紅、黃、白、綠四色鉤織中間的圓圈，
皆起針 15 鎖計連成一圓圈，於圓圈上鉤出短針
20針。

三、四個圓圈彼此相交於鉤鎖針時，先穿過已鉤好的
圓圈再將鎖針連成圓形。

四、邊緣共3層，第1、2層皆為短針，第3層由「
短針1針鎖針1針」鉤成。第1層使用紫色，第
2層使用綠色，第3層使用磚紅色。

五、兩片間的連接以收針法，鉤法參照圖。

(b) 材料：羔羊牌兩股十二支手鈎紗
　　　　淺藍色（色號 928）

工具：3/0 號鈎針。

鈎織要點：

一、雙線鈎織。

二、起針 6 鎖針鈎一圓，第 1 層鈎
　　「1 長針 3 鎖針」8 次，第 2 層
　　48 長針，第 3 層「1 短針 7 鎖
　　針 1 長針 7 鎖針」4 次

三、4 至 8 層參照圖。

四、兩片間以收針法連結，參照圖。

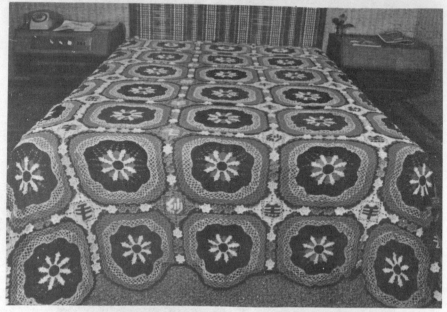

圖 2-16　鉤紗的桌巾與床罩

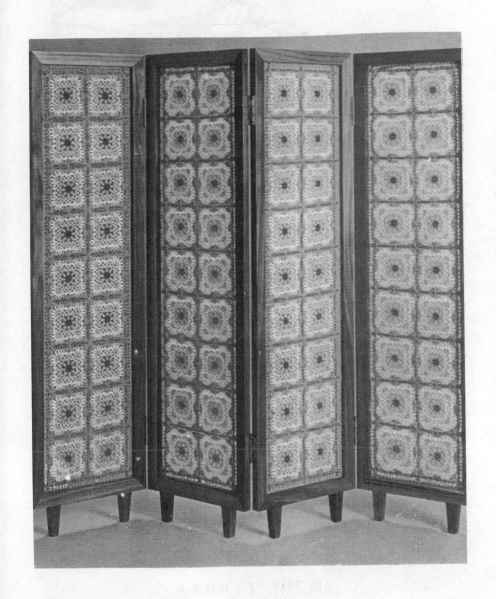

圖 **2-17** 鈎紗製成屏風圖案

圖 2-18　手工鈎紗床罩

七、編結飾（中國結）

編結由古代結繩演變而來，以後利用編結作衣服裝飾的一部分及衣服的鈕扣使用，同時也是各種器物的點綴品。古人對編結素具修養，創造了許多編結方法供各方面使用，增加了服裝肅穆與華麗，器物有了編結的點綴，也增進了該物品典雅與價值。

編結隨歷史的演變，在近代科技工業昌明時期，曾經被人們冷落，由金屬材料與人造纖維材料所代替。近年來國家倡導復興固有文化，才被人發覺我國編結技藝精湛，蘊有傳統文化的內涵與人類睿智的結晶，非西方人可以媲美的，因之編結技藝得以宣導與發揚。編結是種裝飾兼實用的藝品，也是一項多層次美的藝術，以個人純熟精巧的技術，發揮線與線間搭配編結的巧思，組織十分嚴密，在造形也是千變萬化，精巧玲瓏有人見人愛的寵物。

編結藝品甚具藝術，而所用工具與材料却非常簡單，極適合一般家庭婦女製作，靠一雙巧手將線穿梭盤繞就可以編出許多優美的結形。它使用的工具是一把剪刀、一支鑷子、若干支針、尺及一個盒子或一塊保麗隆。材料方面主要是線類，如毛線、尼隆線、絲線、棉線、麻線及金銀線等均可用，惟各種線的大小、硬軟及實鬆等不同，宜擇材使用。

（圖 2-19）

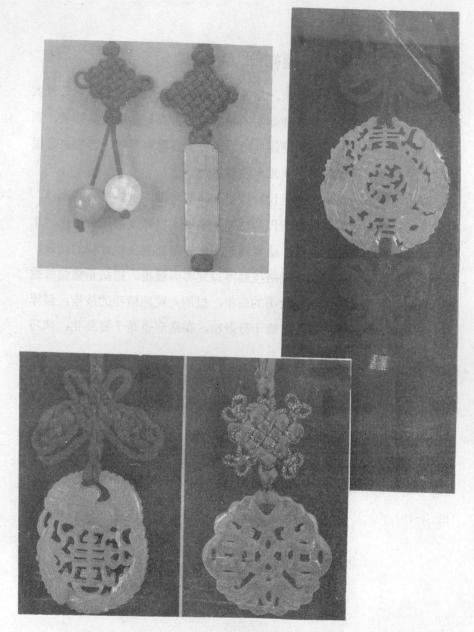

圖 2-19 中國結與飾物 (a)玉珠 玉琮 鳳壽 雙全

(b) 髮飾

(c) 胸飾

(d) 手飾

圖 **2-19** 中國結與飾物

甲、編結方式

中國結編結方式，利用一根線或兩根以上的線以編、抽、修及縫等結成，其結法分爲基本結、變化結及應用結等，玆分述如後：

1. 基本結　有十字、雙錢、雙聯、梅花、珠結、八字、平結、酢漿草、鈕扣、平方、盤長、長盤長、磐結、吉祥、如意、團錦、藻井、錦囊及卍字結等。

2. 變化結　有繡球、雙喜、蝴蝶、十全、四季如意、壽字、法輪、蜻蜓、龍形、仙鶴、鳳凰、花圈、方勝、鯉魚、戟結、吉祥如意及鳳蝶等。

3. 應用結　有盤扣、胸針、項鍊、荷包、頭飾、笛、印章、扇墜、宮燈、畫軸、鏡屏、劍墜、腰帶、彩飾、風鈴、煙斗及背包等。

基本結是初學的人基本練習結法，因爲其他的變化結與應用結均由基本結變化而來。變化結的各類名稱係形似而名之，無特殊意義。應用結是應用在某種器物之意，其實在器物形態適當之下可以互易裝飾，並非某物專用的。一個結看似很簡單，其實不然，它有一定的編法，由於用線數目與形狀的不同分爲：

1. 單線編法　有單線單頭與單線雙頭編。

2. 雙線編法　有雙線並行與雙線分離編。

3. 多線編法　有多線並行與多線分離編。

4. 線頭延展法　①單線頭延展，②雙線頭延展，③任意組合，④穿過結心，⑤滾邊裝飾。

5. 耳翼鈎連法　①直接鈎連及②雙錢鈎連。

6. 耳翼延展法。

乙、結的認識

　　中國結組織非常嚴密，一線搭一線，不能有絲毫差錯，由各編法觀之，其起首編不一定中心部分，端視結法而定，經編、抽、修及縫等手續編成一個美麗的結。

　　1. 結的各部分名稱；分結心、耳翼、邊耳、角耳及線頭等。

　　2. 中國結的組織大都是對稱的，是美感中最嚴肅的，具中正不偏與平等的意義。

　　3. 結的本身具有吉祥的象徵。

　　4. 中國傳統的結，其色彩多以紅色材料，取單純之美，複色較少。

　　5. 編結謹嚴，紋飾優美，涵蓋各種結法成一藝品。

　　6. 結的造形多圓形，可應用任何場合，如人身佩戴、器物點綴及藝品裝飾等均適宜。

　　7. 結可以配合其他材料來編結，如珠子、亮片、植物種子及人造材料等飾物。

　　丙、結的創新

　　中國結有許多優點，同時也有它的缺點，我們認爲藝品皆具有時代意識，適合現代人生活的需要與新視覺的感受。中國結歷史悠久，它始終是器物的點綴品，而形式是永遠保持對稱，同時色彩單純由一條色線編結完成，這些應加以改進，結的本身要隨時灌注新血輪，要不斷創新，否則容易陷於僵化。筆者對中國結的看法，有下列數點：

　　第一、保留並發揚傳統優美結藝，不僅僅是少數國民推廣與研究，應擴大其使用領域，使日常生活上或室內裝飾及其他器物上實際有用的東西，如衣服上必須的裝飾用品，與美術燈上的飾品等，使每個國民普通具備此編結技藝，根深蒂固在民間。

　　第二、改正編結形式與色彩，傳統的結在造形上均呈對稱形體，似

受到無形限制其發展，如在造形採用均衡形體，則造形上更能多彩多姿，並可填實其題材內容。其次，由色彩來說，中國結向來偏重單純色彩，可以增用各種色彩混合編結，提昇結的清新與活力。

第三、結的題材不限於抽象圖案，應廣泛採用動植模樣圖案、民族歷史文物的圖案及時代性的圖案，符合時代精神並增進題材領域。

第四、使結的本身有自己獨立藝術性，不作其他物品的附屬品和配襯品，能把中國結當作藝術欣賞品更為理想。

第五、中國結必要時可與印染刺繡等相互配合使用，擴大使用範圍，及新視覺的感受。

第三章　印染裝飾工藝

印染在服裝上重要的裝飾工藝，纖維布料由印染作業使成有圖紋與色彩華麗精緻。

我國先民對印染工藝早已豐富知能，不但對衣料卽對其他物質也懂得染色的應用，如玉石、木竹及陶瓷之類也曾經發明染色滿足人類美感。印染從字眼上觀之，便可明白將物品置於染液中着色，成一種單純顏色，如使之部分有紋飾或兩種顏色以上，則問題較爲複雜，必須在織品中有容染與拒染因素，始能表現多種色彩與複雜紋樣，因而產生了許多技術處理問題。現代工技科學進步，對以往圖紋浸染法發現有許多缺點及作業的繁複，且圖紋不够明晰，代而興起的是模版法，使印與染，圖紋與色彩同時在短時間內完成。然而要表現印染特殊性質及藝術趣味，另有各種印染作法，如銅版、絞染、木版、石版、蠟染及網版絹印等，其作法、設備、用具及材料均有不同，有的屬於大規模製作，有的屬於小型創作，其原理都是相同，兹略介如下：

一、網版印花

臺灣印花布料目前均以網版印製，一種是圓筒式網版印花，一種是平式網版印花，兩者原理相同，平式網版係方形版面功用較多，在印製方法上與圓筒式網版無差異之處，兹就平式網版印製過程介紹如下：

平式網版印花所用的機器約分三種；有半自動式的平式網版機、手

式網版機及自動式平式網版機。自動式平式網版機，又分爲網動布不動機與網不動布動機兩種，（圖 3-1）在布料印製過程大體相同；

圖 3-1　網版印花機

①**製稿**　是印花工程的前奏，有手繪製稿與電子分色製稿，兩者都是將設計原稿依其顏色的不同，分別製成黑白稿，然後精確地組合與接版，並察看與原稿是否相符。

②**製版**　製版步驟較爲複雜，而是最重要工程，其步驟分爲：

（A）張網　將絲網裝在木框或鋁框上，利用壓縮法將網張開壓在框的邊緣上。

（B）敷感光膠　在沒有强光處將網敷塗一層感光膠，送入低溫烘箱烘乾待用。

（C）感光　將網版置於燈架的玻璃板上，約感光二至五分鐘時間即可。

（D）沖洗　在感光後的網版施行沖洗，沒有感光部分即被藥水沖洗掉，即圖案部分，而感光部分仍留在網版上。

（E）塗黑膠　是漆與膠的混合物，在網版上敷塗一層俾保護感光膠的脫落。

③調漿　印花的漿料分爲染料漿與顏料漿；染料漿的成分一般是染料、水、糊漿、染色助劑及其他化學藥品。顏料漿的成分是顏料、水、樹脂、油及乳化劑等。這兩種漿料各有所用，如布料印花則用染料漿色固且便作業，如印書刊封面、海報及臨時廣告招貼等，則用顏料漿印製。調漿要稀濃適度，太稀色料可能滲透布料背面，太黏太濃色料又印不上布，對稿件印刷時造成誤差，近年來利用電腦配色，使色差降低到最少限度。

④試印　布料印花或印製任何圖案，每印一種顏色均製一塊網版，因此在試印前必須將網版排好前後印製次序，線條或小面積的版面先印，面積較大的圖案後印，原因是線條或小面積的版面用漿料少些易乾，面積較大的所用漿料也多不易乾，印製時一旦網版上升時，會將印花弄皺，當輪送帶將布料再到下一版印製時，又須重新把布料舖平，印製效率則較緩慢。

其次，試印時所用刮刀速度快慢宜注意，影響布料吸收漿料的多寡，刮刀行動速度快而漿料吸取就多些，反之則少。因此刮刀速度與漿料的黏性必須控制適宜，才不致使印花或其他圖紋造成瑕疵現象。

二、滾筒印花

衣料印花原由木板印花，嗣後演進花版印花，再由花版印花到網版印花。自工業革命以後，各類生產技術進步，由過去平版印刷更邁前一步，使用複色滾筒印花技術，印染成品達到大量生產的領域。目前市面

各式印花織品大部分是滾筒印花的傑作，它可以同時印製若干顏色，有單面印花與雙面印花，圖紋清晰華麗，製品精良。（圖 3-2, 3-3）

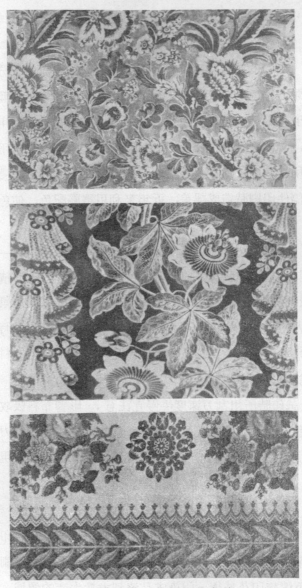

圖 **3-2** 早期印花布料

圖 3-3　現代印花布料

　　滾筒印花圖紋的製作，係於滾筒上銅版雕刻凹凸的圖紋轉印而來。滾筒上裝一銅版，這銅版的圖紋是經過印壓雕刻或腐蝕雕刻而成，隨滾筒轉動將圖紋模印在布料或紙張上。銅版雕刻是應用點網照相法，利用化學藥水腐蝕成凹凸面，主要是酸類溶液，其處方有下列兩種：

　　1. **蝕刻黃銅**　硝酸與水各一分的混合液，經浸蝕半小時。或使用

硫酸、硝酸、過鉻酸鈉溶液與水的混合液，亦可使之腐蝕。

2. 蝕刻紫銅　以氯化鉀、鹽酸溶液與水混合液。或硝酸與水的混合液亦可腐蝕。

三、轉紙印花與燒花

轉紙印花又稱熱轉移印花，是一種間接印花的方法。我們將所設計的圖紋先用分散性染料或油墨，先印刷在紙上，再將這紙上的圖紋轉移到布匹上，經過高溫與高壓在一定的時間內，紙上的分散染料卽會昇華，浸透入所接觸的布匹纖維質內部而固色。

這轉紙印花法目前僅限於印製聚酯類布料，至於純羊毛與棉織料尚無法印製，現歐美國家已有研究成功的。轉紙印花的優點不須製作模版，減輕不少費用，印花圖紋隨時可以更換之便。其次，其所印的圖紋不如模版印製出來的那麼呆板，圖紋與顏色均極自然活潑，卽朦朧趣味如水彩或水墨渲染的效果，亦可表現無遺。此外轉紙印花的布料手感柔軟，耐磨擦性和耐洗濯性都較顏料印花的優良。（圖 3-4）

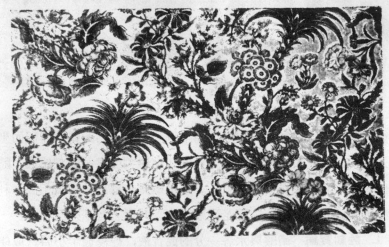

圖 **3-4** 轉紙印花

其次，布料燒花裝飾，燒花是模仿蕾絲繡的一種印花方法，在布料上留有許多鏤花似的圖紋，而印花布料必須含有兩種纖維織成方可。例如一種布料是人造纖維尼隆類與植物棉類的混紡品，其經紗是尼隆纖維而緯紗是棉纖維的，印製時的印花漿料中含有破壞人造纖維或棉纖維的化學劑，其破壞部分卽呈鏤空圖紋，而未受破壞部分仍存在，同時使有印花圖紋部分質料變爲透明或薄些，而無印花部分的質料仍是不透明而厚些，作成圖紋複雜的布料。

由於燒花裝飾的功能，我們對圖紋的設計必須愼重，不能使用連續性圖案，採用有間隔的紋樣，免得印製燒花時弄得布料支離破碎不堪。燒花布料是夏季寵物，透氣極佳，甚受一般婦女歡迎製成套衣，或製新娘禮服，在外觀上可與蕾絲繡媲美，是價格大衆化的衣料。時下流行織機鈎織或手工鈎織的鏤空衣裳，與燒花衣料均具典雅高尙風格，從鏤空印花中顯露出靑春神秘的氣息。（圖 3-5）

圖 3-5　燒花

四、蠟 染

蠟染以繪畫為主製造技巧為副，圖紋設計才是蠟染生命，技巧不過是表現構想的手段。蠟染的特色是色彩鮮艷，畫面呈現一親切美，頗具地方色彩，尤其畫面裂紋裝飾趣味無窮。

蠟染係起源於中國，漢晉時代卽發現了蠟染遺物，至唐代蠟染已到興盛時期，後來由於織品的進步，圖紋可以直接編織形成，遂使蠟染工藝漸被冷落。嗣後這種蠟染技術傳入南洋羣島爪哇地方，大受當地居民歡迎，日益普遍，至十七世紀中葉，這獨特的蠟染工藝又由荷蘭人傳入歐洲，傳說中蠟染起源於馬來亞，均不足取信。

不過蠟染工藝在南洋羣島一帶，確曾盛行一時，大都以圖樣裝飾作成家庭用品，值至近代才有人利用蠟染作畫。我國蠟染以往用於製作布料圖紋，現因印花機器的發達，也同樣將蠟染作畫，擴大蠟染領域，不但是純粹欣賞的藝術品，也為一般家庭裝飾品及工藝品，甚受社會人士賞識，茲將蠟染作法說明如後。

甲、蠟染作法與用具

蠟染用具

1. 電爐一具約五百瓩。
2. 電熨斗一具，鋁鍋二個，毛刷兩三枝。
3. 染料數瓶備紅、黃、藍、赭、黑等色，可互相調配各色。
4. 白蠟兩磅，酒精一瓶，小玻璃杯幾個。
5. 狼毫或羊毫筆數支，小刀一把，刮刀一把。
6. 棉花兩包，白棉布兩碼。
7. 舊報紙或包裝紙若干張。

蠟畫作法

1. 將圖形以鉛筆直接描在棉花上，如圖形相同者，可用青花液刷在紙型上複印。

2. 圖形設色事先應有通盤計劃，以及上蠟前後順序。

3. 蠟塊置於鍋內加熱，溫度約在華氏 80 度至 100 度之間，如溫度太高可能燙壞毛筆，而毛筆在蠟溶解時先放進，以便適應熱度。

4. 以毛筆蘸溶蠟在棉布上試畫一下，如溶蠟可滲透到布的反面為適用，否則蠟溫仍不够。

5. 將各類染料倒入杯內，以溫水先泡好攪拌均勻，染料濃度不宜太淡，在必要時染料可加熱一下，使其澈底溶解。

6. 圖形白色部分與以蠟作界限部分先用溶蠟畫上，然後再敷色。

7. 如在顏色上再施行第二次染色時，須待布上的色乾後，再按前法溶蠟畫線再敷色。

8. 如遇色彩複雜的圖形，必要時應先熨掉前面作界線的蠟，然後再畫蠟線並上色。這樣反復的製作至最後階段為止。

9. 在不妨害蠟畫趣味範圍內，為減少一道染色手續於蠟畫開始時，部分圖形內可先塗一次底色。

10. 輪廓部分須最後製作，把所有圖形以溶蠟塗之，僅留色與色間或面與面間必要的輪廓線，最後敷以色液，則蠟染趣味可全顯出。

蠟染係利用蠟不溶水，作者將它作為染色界限，即拒絕染液的浸染，可反復施工使染料在布上層次分明，增加立體感與畫面特殊氣氛，尤以蠟液在布上所留痕跡十分有趣。一般蠟染畫製作須經數道染色手續，即上蠟、敷色、起蠟及熨燙等反復施工，最簡單的圖形亦須三道手續，始能顯現立體感。蠟染畫製作技巧視作者所表現的題材與意向而

定，可謂千變萬化的。(圖 3-6, 3-7)

圖 **3-6** 蠟染畫 (a)

圖 **3-6** 蠟染畫 (b)

圖 3-7　蠟畫美齡蘭

乙、裂紋作法的研究

蠟染最後一道手續製作裂紋，它雖是畫面裝飾意味，完美的裂紋可增進畫面效果，有時裂紋也是表現題材質感或背景之用，如山石、樹木、服裝、屋舍及器物等肌理極有韻味，這些要靠作者的優良設計與巧妙運用，它不外下列四類；大理石紋、碎石紋、網狀紋及模型紋等。將完成的蠟染作品平舖在桌面上或玻璃板上，以毛刷蘸蠟液往畫面作輪廻敷塗，蠟液遇冷卽凝固，有的作者把蠟畫置於冰塊上施工，或施工後放入冰箱內凝凍快而脆，所作裂紋更能達到理想境地。蠟液塗抹畫面約在四分之一公分厚，看到所畫內容模糊狀態卽可作裂紋了。

1. 大理石紋　用雙手在蠟畫上下反壓，任其自然破裂，在裂紋位置上作者可加以控制。

2. 碎石紋作　將蠟畫靠在桌子邊緣由上往下拉，卽形碎石紋自然而均勻。

3. 網狀紋作　在蠟畫適當位置用左右手一上一下雙手加壓，在加壓處卽成網狀紋。

4. 模型紋作　以左手捧着蠟畫，右手拿中空模型往蠟畫下壓，如汽水瓶蓋之類均可使用，其裂紋隨模型處而破裂，大致可相似。

裂紋製作完畢，以棉花蘸少許工業用酒精，在蠟畫面輕抹一層，然後再刷敷所需染色液，使染液隨酒精滲透進裂紋裏頭，被棉布吸住而成紋路。稍待片刻再把殘留在蠟面上的染液，用乾淨棉花拭掉，最後將厚蠟層刮去，置於蠟鍋中再行溶解，而蠟畫夾在報紙中熨斗燙之，所留殘蠟卽被報紙吸去。如果要使畫面不允有蠟跡，可用高級汽油浸漬乾淨，放在平臺上陰乾卽成。這時布質染畫被蠟液浸襲後，顏色顯得特別鮮艷而清新。

以上雖是蠟畫作法，與布料蠟染圖紋法極接近，均假於手工製作，布料圖紋較印花法活潑有致，另具一種特殊風格。

五、絞　　染

絞染也是我國古代染色術的一種，此外如糊染、蠟染、夾染、更紗染及拔染等，都是民間手工染布方法，印染效果各有差異，惟其在所染成的圖紋方面絞染較具裝飾藝術，在今日印染工藝部分仍多採用，特介如下。

絞染作法係將布料先作圖案的描繪，約略在構圖的位置與圖紋的形式以及色彩等，應作通盤設計，然後利用棉線予以縫、紮、捆及綁等方式，使染物於染色時成部分防染作用，與被染部分造成有用的圖紋，這些圖紋大致是弧形的，如果作有直線的圖紋可參用夾染法，畫面紋飾更顯美觀而有變化。

甲、線的縫紮

染物圖紋形式大體以線的縫紮方式而定，約分爲直線縫與包紮縫兩類；直線縫所表現效果是直線形圖紋，而包紮縫所表現效果是曲線形圖紋。

直線縫有平針縫、扭線縫、交替縫及卷紮縫等，這些縫法最要緊的是將布料扭折起來，作拒染部分，其他縫法亦可適用。包紮縫有鹿花縫、圖案縫及鷹爪縫等，各個浸染後的效果不同，在一般來說這些包紮縫均依圖紋爲準，另有許多包紮方式的應用，如紮縫緊束與不緊束，其浸染形成的圖紋又不同了。（圖 3-8）

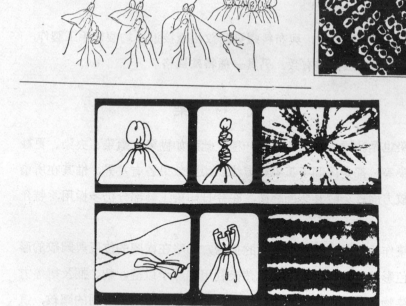

圖 **3-8** 絞染製作

乙、夾染作法

利用木板作成各種形狀，如長方形、三角形及星形等，將布料夾在

木板中，再用粗棉線捆紮緊，置於染盆內浸染叫做夾染。

　　夾染是製造直線圖紋法，將布料依設計作摺折包夾兩片木板中，其摺折線仍露出板外容浸染顏色，而中間部分因布料層疊後被木板緊壓，染不到顏色仍為白色，但如何摺折其直線圖形隨之而成。這夾染法可與絞染法相互配合製作，其成敗關係於製作者的設計。（圖 3-9）

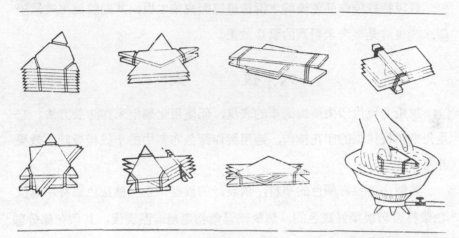

圖 3-9 *夾染製作*

丙、浸染製作

　　染料種類大體分為天然染料與人造染料，其浸染性質分直接性染料、酸性染料及鹽基性染料等三類。其浸染適宜的布料可以歸納為：

　　（A）直接性染料　浸染棉、麻、絹及人造絹之類為佳。

　　（B）酸性的染料　浸染絹、毛及人造耐隆布料之類。

　　（C）鹽基性染料　浸染皮革、絹、棉、麻及人造耐隆布料之類為佳。

　　浸染過程，先將染料倒入玻璃杯以適當水攪拌均勻，然後再倒入琺瑯質染缸內和水加熱，布料必須完全浸沉，並隨時加以攪拌，開始小火溫度約華氏 40 度至 50 度間加熱 10 分鐘，再以中火溫度 80 度至 90 度

約加熱 10 分鐘，最後大火溫度約 90 度至 100 度加熱 30 分鐘，在浸染過程中要用些助染劑。如直接性染料則使用食鹽或芒硝，酸性染料用些醋酸，鹽基性染料則使用苛性鈉、保險粉或酒精爲助染劑。浸染完畢置於空氣中酸化約十分鐘，充分發色後清水漂洗並滲些鹼性物，如肥皀水等俾增進着色的堅牢性。

最後待絞染作品乾燥時才拆掉縫線與夾染木板，其圖紋變化與暈染趣味，也許是事先未料到的驚奇效果。

六、拔　　　染

拔染是現代印染技術進步的表現，係使用化學劑來作防染方法。它是先染而後拔染的印花技術，適用製作深色布料中的小紋樣設計，效果非常良好。

其製法將染好顏色的布料，依設計的紋樣印上一種拔色漿料，這拔色漿料可破壞染好底色的，然後經過藥物處理或漂洗後，其印花部分卽顯出白色的紋樣。如果拔色漿料中同時加入欲染的染料顏色，印花部分卽顯出有色的紋樣，因之可製成各類顏色複雜而深淺適宜的紋樣。

拔染紋樣也可以手工製作，配合蠟染技法表現兩者所長，不論製作布料紋樣或欣賞的藝品，均具特殊效果。拔染製作從表面觀之似頗簡單易行，但要精湛技藝須長久的經驗，如拔染布紋樣的表面與底面顏色是否相同，紋樣邊緣或輪廓是否清晰，原布底色與紋樣間是否有白圈現象，這些都是造成失敗因素，在布料的感覺上顯得粗糙不精。

拔染的優點可在深色布料上表現鮮艷顏色，這是其他印花技術所不及的，否則布料事先印好紋樣，另備一模版印深底色，在手續上與經濟上均屬負擔。(圖 3-10)

圖 **3-10**　拔染

圖 3-10　花蓋

第四章　漆器裝飾工藝

一、我國漆器工藝概況

漆器工藝是我國傳統工藝的一種，以銅、錫、木、土等胎坯，外裹苧麻纖維，以油漆層層敷髹之。漆器藝品除本身具有實用價值外，其外觀美感極具裝飾意味，同時增進經濟價值，因此在製造過程中裝飾是重要的一環。

我國漆器其來有自，在許多傳統工藝衍變過程中，唯一未受其他文化的浸蝕，確確實實是中國文化傳統工藝，也是先民智慧的結晶與辛勞的代價。我國漆器的沿革極早，據記載始於虞舜時代，韓非子十過篇：「舜作漆器，禹畫其俎」，因此我們可追溯到漆的應用應在新石器時代，到了夏禹髹漆的應用，又從日常生活的器物推廣至祭器與精細器物，以至一裝飾用品，筆者推測可能是種保護器物的油漆，謂漆器的雛形。值戰國時期的楚國人利用桐油調以丹砂、雄黃為顏色，以苧麻木材等為胎坯，才真正製成今日的漆器，也就是歷史文物上所記載的楚漆了。

兩漢時代漆器不但是平民日常生活用器，且流行宮廷富戶，而紋樣裝飾十分華麗。值唐宋時代，國勢強盛一般工商業相當發達，漆器已與瓷器並駕齊驅，漆器製作技術力求改進，在當時認為豪華「平脫雕漆」等都是這時期創造的。元代承唐宋餘緒也崇尚雕漆，當時造漆中心在嘉興，漆界中出現兩位傑出漆工張成與楊茂，以雕漆剔紅製造為名著，然

而兩人作風各異形成南北派。張成是北派代表人物，漆工尚藏鋒圓潤作品雅緻，楊茂是南派代表人物，刀法深峻細膩維肖逼眞，各具千秋。尤其張氏對明代初業的漆器甚受其影響，楊氏自明代嘉靖以後這一派雕漆作風差不多都承襲張成的風格了。

明代剔紅漆器更發揚光大，漆工技藝似更超越前代，永樂果園廠的剔紅曾引譽國際。明代不但是我國漆器的繁榮時代，曾傑出一位漆工黃成，他是位博學經史人物，著「髹飾錄」一書，成爲我國漆工專門不朽著作，在工藝史上堪與「天工開物」媲美。在宣德年間因帝王貴族的倡導與扶植，漆器行業達到高潮，現故宮博物院有不少明代永樂果園廠的漆器，不但雕刻技巧精湛而色彩艷麗仍能如昔。

清代漆器多承襲明代，雖少創意尚能保持以往水準，然至清代中業以後國勢靡振，是時海禁大開，西方新工業技術漸輸入，致使百藝日趨隳落，漆器工藝也免不了受到衝擊，一般家庭日常生活用器，被廉價工業新產品所代替。

民國以還大陸沿海各地，如福州、蘇州及北平等地的漆器，內外銷情形仍能保持以製作水準，尤以福州脫胎漆器揚名海外，然而大陸變色後漆工已趨沒落。現在臺灣的漆器工作人員，大部分是大陸各地撤退來臺，福州籍者甚夥在此復業，如美成秀安等廠尚能製作傳統漆器，並採用新觀念與新技術製造不少新產品，曾外銷國外各地，生意尚稱鼎盛。然而漆器係純手工藝產物，在今日工商社會講究生產效率，而漆器的製造不免吃虧了。目前市面的傳統漆器價昂，數量也極有限，一般係以樹脂材料模塑仿製的廉價品，其風格與精美程度，不可同日言喩了。實則傳統漆器製造過程雖費時費力，不合生產原則及價格昂貴等，家庭使用不能普遍化，因此視作奢侈品，也只得流爲展覽陳列品與家庭客廳點綴藝品了。

　　漆器是我國古老傳統工藝之一種，從戰國時代起即經歷悠久年代繁衍不衰，製造技藝輒有創新。我們認爲凡是一種藝品可歷久不衰，不至被時空淘汰，必有其存在價值與特色。漆器藝品製作雖屬艱難而繁屑，而精美絕倫作品足使我們欣慰與驕傲的。（圖 4-1, 4-2）

二、漆器的製作與裝飾

　　漆器製作過程可以說大部分是裝飾的處理，當漆胎完成底漆後，其表層須經髹塗、描繪、嵌鑲及雕刻等裝飾，以增進視覺美感。這種裝飾法的運用大抵是平面的與立體的；平面裝飾如要表現各種顏色（顯色雕刻），則每髹漆一層即換一種顏色漆料，或表層描繪圖紋，或利用刷子髹抹有趣紋樣跡痕，以及平脫圖案等屬之。立體裝飾在漆器表層常見的有雕刻圖紋，或堆漆造形，或嵌鑲螺鈿及其他玉石飾物，以及金銀線紋嵌鑲等立體視覺感。實則平面裝飾與立體裝飾顯然無法劃分界限，應從某一角度而言；如填漆作法首先在漆面雕成凹坑，然後用其他色漆填平使圖紋顯出，由立體而平面的裝飾。如螺鈿作法在漆面描繪後，嵌以螺鈿或玉石等飾物凸出漆面，由平面而立體的裝飾，其製法奧妙有五花八門之勝自不在話下，茲分述如後。

（一）描繪裝飾

　　描繪漆器圖紋以筆爲主；有描彩、描金、描銀、描漆及描油等名目，其描繪法大抵相同，如遇複雜困難的圖紋在漆器上先描白粉底稿，然後再按圖繪漆。

　　描彩法　也稱周制，用有彩漆液描繪在漆器面上，按圖紋設色。

　　描金法　又稱泥金，以漆料調以金銀粉而描繪。

　　描漆法　與描彩法相同，不過平面的圖紋有些突出感，如朱紅漆器描以黑漆等的單色裝飾。

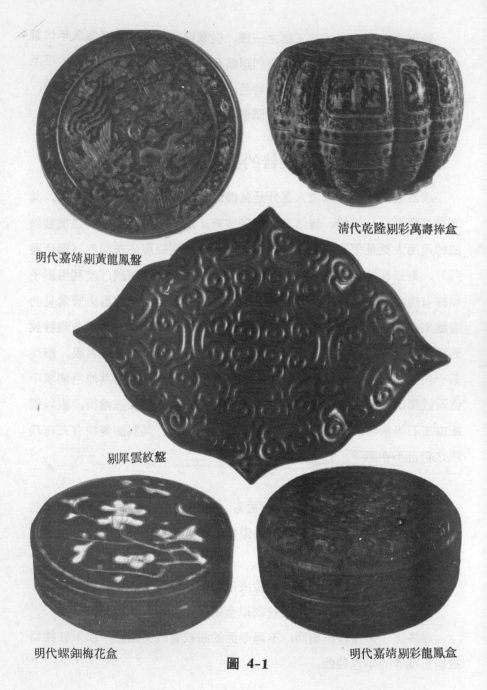

明代嘉靖剔黃龍鳳盤

清代乾隆剔彩萬壽捧盒

剔犀雲紋盤

明代螺鈿梅花盒

明代嘉靖剔彩龍鳳盒

圖 4-1

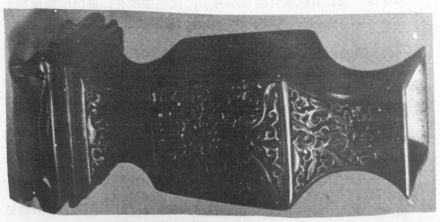

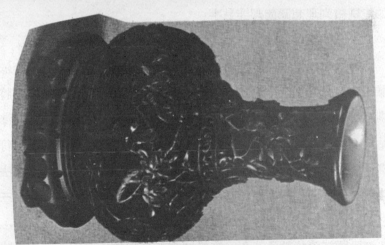

圖 4-2　各類雕漆器物

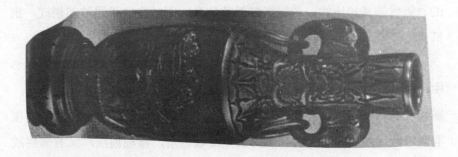

描油法　即以有色漆料調合稀釋油，使色漆淡化，專門渲染遼闊天空，渺茫煙霧及圖紋遠近感覺，顯現迷糢朦朧之美。

（二）刷繪裝飾

刷繪以刷代毛筆繪製圖紋，毛刷蘸彩漆刷繪漆器上，由刷繪方向、輕重、疾頓及重複等所形的一種刷跡，具特殊紋路趣味，有單色與複色之分，製作之妙在乎刷繪者的設計與技巧的運用，在一般情形刷筆色與漆器色成調和的較容易，而成對比的較難，事先最好試刷繪一下，看看所繪效果是否理想。

製繪完畢敷以透明漆即可。刷繪是最原始髹漆技法之一，看似簡單如能刷繪到理想圖飾却非易事。

（三）雕漆裝飾

雕漆在漆器中佔極重要地位，也是漆器的一種裝飾。以漆器色彩與雕刻狀況分為剔紅、剔綠、剔黃及剔黑等名詞，現在一般人都將雕漆為剔紅，其實僅為雕紅漆的，黃成在髹飾錄曾指：「剔紅即雕紅漆也」的話，如雕其他色彩漆器則非剔紅了。想必雕紅漆作品較美，也符合民族喜愛色彩而誤會，實則剔紅色彩美艷，在製作過程與材料及雕法與其他漆雕有所不同。據專書記載漆器髹底若干層外，另髹漆六層至三十六層之多，這可能即指認製造剔紅雕漆而言。另外對雕漆誤解原因，當時製造漆器雕紅漆的數量甚多，質料結實不易損壞，目前故宮博物院所收藏的及近代陸續出土的，皆以剔紅數量較多，因此也成了雕漆即剔紅，剔紅也就變成了雕漆了。

剔紅裝飾製作，據漆器學者索子明先生的中國漆器工藝研究論集中，引日人村氏說：「剔紅，即雕紅漆也，髹層之厚薄，朱色之明暗，雕鏤之精麤，亦甚有巧拙。唐製多印板刻平錦朱色，雕法古拙可賞，復有陷地黃錦者。宋元之製，藏鋒清楚隱起圓滑，纖細精緻，又有無錦紋

者⋯⋯」可知剔紅始於唐代，到宋元時代才成熟階段，在製造方法與品
質與宋元時代也大異其趣。要之，我國漆器歷代均以木、錫、銅、銀等
坯胎，剔紅胎體用料雖相同，在髹漆方面就有不同之處，在胎坯糙漆之
後，再敷塗熟漆調銀硃的漆液至相當厚度，其髹漆層次愈多愈堅實，待
半乾狀態時即着手雕刻。刻劃前先預畫圖紋輪廓，刀口所刻深度只限於
堆漆層，不得傷及胎坯部分，雕刻刀具多種按圖紋線條性質與方向而擇
用，刀鋒要快利，對線條轉、折、拉、推、點、頓均要自然俐落，雕刻
完畢待漆器乾透，再加以打磨光滑或塗一層亮光油。

　　漆器裝飾的雕刻技藝良窳，關係作品價值至大，雕工精於雕刻外要
通繪事，即以刀代筆。髹飾錄中也說到雕漆有四種過錯，警告後人是：
「骨瘦是暴刻無肉之過，玷缺是刀不快之過，鋒痕是運刀輕忽之過，角
稜是磨熟不精之過。」這也是評判一般雕漆的標竿。

　　剔紅是種厚漆的雕刻，尚有薄雕漆，雕法與剔紅相彷彿，不過薄雕
漆打底十分考究，雕刻完成應精於設色，利用色漆或色油描繪；如用色
漆裝飾圖紋則用稠液色漆填之，再用乾色粉輕輕擦固，如用色油裝飾圖
紋則以色粉調桐油，直接用毛筆繪之。薄雕漆的雕刻技藝精湛程度不遜
於剔紅雕刻，刀法要步步為營，線條清楚曲折有緻方為精品，仿如一幅
中國工筆畫。

　　薄雕漆中尚有戧金、戧銀及戧彩等作法，在漆面利用尖刀細鏤，形
成陷溝，然後嵌以金銀屑或金銀箔片或泥金等另具風格。實際上此種雕
漆而後填漆繪漆或嵌其他飾品，也有各類不同作法與名目，容下面再介
紹，在明代宣德年間此種薄雕漆曾被推許為漆器中高貴的一種，裝飾精
美其價值不在剔紅之下。（圖 4-3, 4-4, 4-5）

（甲）戧金裝飾

　　戧金漆器在我國也有長久歷史，其作法將漆器表面淺雕後再填漆料

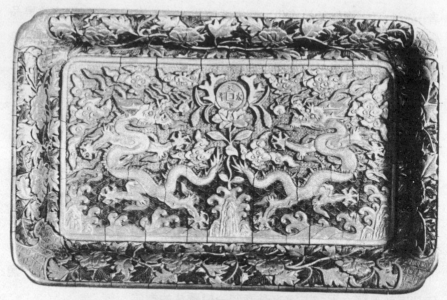

圖 4-3　清代雕漆方盤

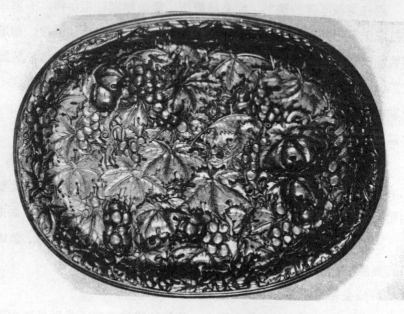

圖 4-4　明宣德剔紅葡萄盤

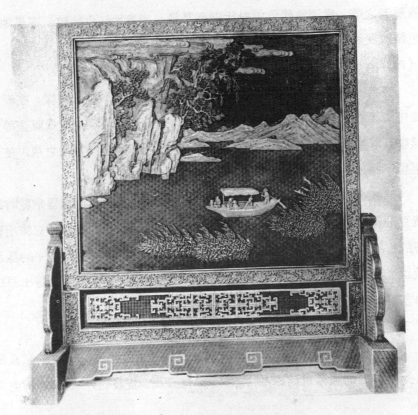

圖 4-5　　清代雕漆赤壁圖屏

與戧金結合運用。

　　譬喩在朱色或黑色的漆地上用針或尖刀鏤刻出線紋，再敷些膠水，將金箔粘上成爲金色圖紋，這是一種簡易作法。如要製作精細在雕漆紋樣中塡色漆，乾後打磨平滑，然後再按戧金作法，沿紋樣輪廓刻出線路，再黏以金箔，較上面一種華麗精緻，紋樣輪廓更清晰美觀。

　　（乙）綺紋裝飾

　　綺紋裝飾作法，在漆地半乾狀態故意留下刷漆紋路，待其乾後再敷一道與原漆地不同的色漆，使其自然滲入刷漆紋路內淹蓋之，待乾後研磨平滑，使刷紋凸出的色漆去掉，留下與漆地不同顏色。這時紋樣有濃

淡隱若之美，與漆地顏色成對比顯而易見，如黑地紅色綺紋，或黑地黃色綺紋及黑地綠色綺紋等，均極華麗。

（丙）斑紋裝飾

斑紋裝飾又稱彰髹，是一種以實物印在漆地上形成的紋樣。在髹飾錄中所說的彰髹，有豆斑、粟斑、縠斑、魚鱗斑、疊雲斑及暈眼斑等十餘種，其實這種紋飾可自行創作，裝飾在雕漆圖紋邊作背景之用，使不至留下一片空隙地方。

另外一種作法以豆斑裝飾為例，取乾燥黃豆為模，在漆器半乾時以黃豆分別貼滿，或公用幾顆黃豆為模，作整個漆器圖紋裝飾，豆模所留下的痕跡也許是規則的或不規則的，均不妨礙，然後於高低不平的漆面敷以色漆，待乾固研磨平滑，豆形凹下部分色漆仍舊存在，顯露出豆斑參差不齊的紋樣，再塗刷透明光油即可。

（丁）虎皮裝飾

虎皮飾或稱西比又稱犀皮，其紋樣是偶然形的作法，圖紋美麗且變化多端，有的似樺木皮、似水流、似行雲及似虎皮斑，因此俗稱虎皮飾。

虎皮飾斑紋形成雖是偶然，但製者可以控制其大體形態，紋樣自然維妙，彷彿形似以上斑紋。製作斑紋的色漆與漆器底色成對比色，所成斑紋更清晰明顯。其作法取石黃調生漆使成稠液狀的黃漆，裝在中空木管內，木管下端修成尖錐形，先將木管尖錐部分緩緩插進漆面裏，漆面窪起一孔洞，稱為打垎，然後再將木管中的黃漆推進垎內，待黃漆稍乾後用紅漆塗在突起尖端部分，再待紅漆稍乾時用黑漆在突起部分塗抹一次，這些塗抹的紅、黑稠液漆一部分滲入垎內，一部分仍在突起尖端處凝固，將整個漆器表面都採用上面打垎方法製成，漆面已成高低不平色彩繽紛的器物，待若干日後漆器乾固時打磨平滑，而垎起部分成為一圈

圈漆層與美麗的紋樣。

　　當然，紋樣似虎皮斑、似水流或似樺木皮，打埝方式與色漆的選擇以及油漆塗抹厚薄等都有關係。

(戊)　嵌鑲裝飾

　　漆器嵌鑲裝飾古來取用螺鈿等實物，因之稱爲螺鈿飾，茲就螺鈿飾法又分螺鈿、鑴蚴及百寶等類，作法均有類似之處。嵌鑲材料如螺鈿實係海洋各類貝殼，以後擴大材料領域，又以金銀、寶石、珍珠、珊瑚、瑪瑙、象木、玉石及角骨等類貴重材料，使漆器身價升高，同時更具裝飾的意味。

　　螺鈿嵌鑲法，據傳起源甚早，我國殷商時代已有，風行於唐宋時代，那時螺鈿的應用大部分是漆傢俱，如家庭中屏風、棹櫃、椅几及神案等類，至元明時代此種製造更爲精緻，且進入鑴蚴飾法，在螺鈿的圖形旁加繪彩漆或描金，其名目繁多，如描漆錯蚴、描金加蚴彩漆、塡漆加蚴金銀片及嵌片間塡漆等，多彩多姿，華美絕倫，卽螺鈿圖形設計亦巧奪天工，煞盡苦心。

　　至明末又有周翥漆工在嵌鑲材料方面，匠心獨具的創新，除利用螺鈿外並利用珍貴飾物，如寶石、金銀、珍珠及象牙等類嵌鑲漆面，增進漆器美觀與經濟價值，名噪一時，世稱周制。漆器嵌鑲極盡精細別緻爲能事，內容有山水、人物、樓台、樹石及花卉羽毛等。事先經平面繪畫，依畫面各類造形再處理螺鈿，剪切磨拼雕黏巨小無遺，達到天衣無縫境地，漆面五色陸離堪稱奇觀。

　　嵌鑲螺鈿大體上有兩種方法；第一法當漆器在底漆完成時鏤刻圖紋，再依圖選擇適當螺鈿或其他飾物嵌鑲。第二法當漆器髹刷快完成時，螺鈿飾物嵌鑲在灰泥上，飾物周圍孔隙應塡好，再髹漆數次掩蓋飾物上亦無妨，最後以磨顯方法使嵌鑲物露出而不至受損。究竟採用何種

方法來嵌鑲，當視飾品材料而定，大凡飾品粗大價賤者用第一種方法，嵌鑲較爲結實牢固， 如飾品珍貴或平面薄片形者以第二種方法安裝爲妥，飾品不至損傷。（圖 4-6, 4-7）

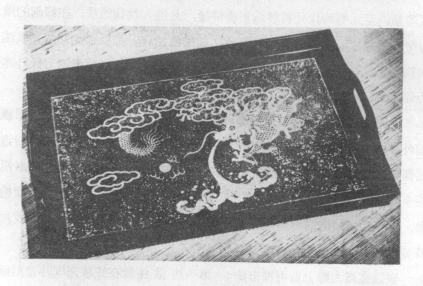

圖 4-6　漆器嵌鑲的銀箔圖案

圖 4-7　螺鈿嵌鑲的花鳥圖案　(a)

圖 4-7　翠鈿紫緣的花鳥圖案 (b)

第五章　蠟燭裝飾工藝

一、蠟燭材料

甲、蠟　質

石蠟　是石油中提煉而成，呈白色透明的結晶體，溶解點極低，遇冷即凝固，人們利用它的特性塑造各類模型是良好的材料。石蠟在一般化學工業原料店即可購得，通常有 50 磅重裝或 100 磅重裝一塊，製作蠟燭所需熱度以華氏 143 度至 150 度爲佳，且易脫模。

硬脂酸　取自牛油或羊油是凝固低結晶的物體，呈黃色的結晶，是製造蠟燭主要的原料，其作用使透明的石蠟變成不透明。硬脂酸有良好塑造性與韌度，使蠟品不易彎曲與折斷，它與色料有親和力，與石蠟也能作密切的融合。

蜂蠟　由蜂巢提煉而提，製燭時加少許蜂蠟即可使燭品光滑美觀，同時可避免燭品於燃燒快速與淚滴現象，是製造燭品不可缺少的材料。此外燭品的香料用白桂子或肉桂，可增進燭品芬氣。

我們知道燭品的製造，取用石蠟與硬脂酸量的配合是重要課題，一般用量比率是一磅重石蠟和三湯匙的硬脂酸，惟製造燭品與季節氣溫有密切關係，而彼此所用分量有些差異，如夏季氣溫高用石蠟與硬脂酸是一與三之比，春秋兩季在常溫中是三與四之比，多季氣溫低燭品不易軟化可三與二之比。燭品爲達到某種效果應多作實驗，用小型模試造，並

記錄正確用料分量與燭品素質的良窳，作日後大量生產參考。

乙、色 料

燭品色料的來源，一般專門製作燭品的液體顏料與粉末顏料兩種，如家庭製作小量藝術燭品可以蠟筆作色料。

化學工業原料店的顏料是預先調配的，如需特殊色料可自行調配。蠟品顏料與水彩顏料調製稍有不同，如草綠色可將綠色加少量黃色卽可得，而蠟品草綠色是在綠色顏料中加入少許紅色料可得，如紅色料多些則得紅棕色。水彩與蠟品顏料最大不同之處是水彩顏料塗在紙上乾後色變淺些，而蠟品顏色先淺待乾固後色反而變深些。

因此，蠟品顏色的調製，除依據實驗標準記錄外，勿妨灌製若干小蠟品試驗一下，看看蠟品顏色變化情況而定。

一般色彩蠟品的調製，以白石蠟四份摻一份色料便可，如求特殊色彩效果自屬例外。惟有個規則必須遵守的，無論使用液體色料或粉末色料，事先宜將色料在另一容器調配好，再倒入石蠟溶液內並加熱攪半均勻待用。

丙、模 具

燭品造形以型具來決定，所謂模具。蠟液在模具中凝固成爲蠟品大體上分爲簡單形式與複雜形式兩種，藝術蠟燭造形力求美觀，故色彩的配置與裝飾均特別注意。

型模以幾何形爲主；如方形、三角形、圓形、五角形及稜形等，而複雜型模指摹仿各類動植物形體及其他曲線複雜的形體，這些形體如需大量生產製造，則應考慮型模保留作複製蠟品之用。型模材料採用易導熱材料，如石膏陶土等或原來實物翻成外模，由外模再灌製蠟品，與石膏模型翻製法相同，在外模上也應先薄敷些脫模劑俾易脫模。（圖 5-1）

丁、燭 芯

製燭機部分設備

厚紙製成的各類模具

圖 5-1

燭芯在蠟液溶解後維持連續燃燒火焰而照明，同時燭芯火焰也是溶解蠟燭的媒介。燭芯的大小與蠟燭燃燒關係密切，蠟身小燭芯大燃燒火焰熱量多，使燭身崩潰產生淚滴，相反如蠟身大而燭芯小溶蠟慢，火焰愈來愈小最後燭芯被浸沒在蠟液中亦非所宜。

一般燭芯是棉線作成，它是液體良導材料，以前大陸各地有的用蓮心草配以硬草桿爲燭芯。

棉線燭芯與燭身配合情形，由經驗所得燭身直徑二英寸以下的宜用細燭芯，燭身直徑在二英寸以上者可用較粗的燭芯配合。通常燭芯由棉紗三股絞編的粗燭芯，有的用兩股絞編的細燭芯，棉紗燭芯在使用前先浸過鹽水或硼砂溶液，約十二小時後，取出晒乾，使其略有鹹性作用，當燭火熄滅時燭芯亦隨之熄滅，不致燃入蠟內。

其次，燭芯安裝於燭品中有兩種方法；一種是燭芯隨模型安裝，燭芯與蠟燭同時凝固。一種是於燭身凝固成型後才安裝燭芯，一般藝術燭品形體複雜的皆以是法。它的作法也很簡單，首先將燭芯浸入蠟液內令其吸收飽和狀態抽出，當蠟質未硬化時成直線，然後用適當大小鉛絲加熱或焊頭插入燭品中央，卽溶成一道芯孔，待紗芯串入封閉孔口卽成。

二、藝術蠟燭製作

藝術蠟燭極具裝飾意味，其製作過程純粹的工藝的。由一個普通燭品運用製作者智慧從造形開始經製作歷程，以至燭身的裝飾等等均具藝術手法，不但使燭品發揮實用更可增進經濟價值。（圖 5-2）

藝術蠟燭使用範圍甚廣，除照明外一般用於特殊節日機會頗多；如結婚、生日、宗教、禮拜及舞會等燃燒藝術蠟燭增進祝賀與歡樂氣氛，同時藝術燭品也爲家庭收集室內櫥窗的裝飾品。蠟品質細晶瑩剔透彿如琉璃，尤其蠟質與色料混合後所呈優美色澤非常可愛，倘在造形上與製

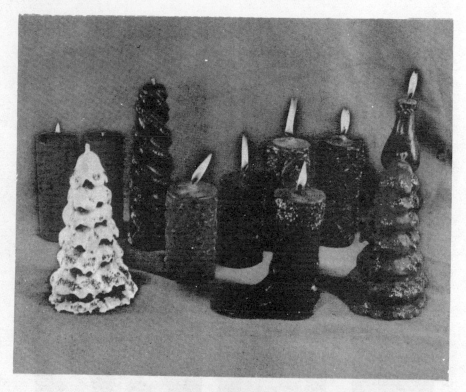

圖 5-2　藝術蠟燭各種造形

作技巧上予以研究改進，日後不難可取代一般玉石爲欣賞品，現介紹幾種藝術蠟品的特殊製法以供參考。

甲、圖畫裝飾類

繪畫裝飾　以手工繪畫裝飾燭品達到美觀目的，常見的有龍鳳吉祥、喜鵲報喜、花開富貴及財神進寶等吉利價昻對燭，五花十彩異常華麗。

噴漆裝飾　取一紙板或薄片塑膠板繪好設計圖案，將欲噴線段刻掉成一陰面板，然後將此陰面板樣捲套在燭品上，兩端以膠紙粘固，以各色油漆噴上（市面小型罐裝）卽顯陽面圖案。但要注意不宜噴漆太厚，容兩、三次噴畢，否則色漆便有滴流之虞破壞了圖案。

貼紙裝飾　是種印刷的圖畫或圖案膠粘在燭品上，這是一種最快速
輕易的裝飾方法，圖案由生產自行設計交印刷廠印製，紙張大都用透明
紙印成，圖案貼妥後表面塗刷一層稀薄蠟液，彷如圖案印在蠟品上。
（圖 5-3）

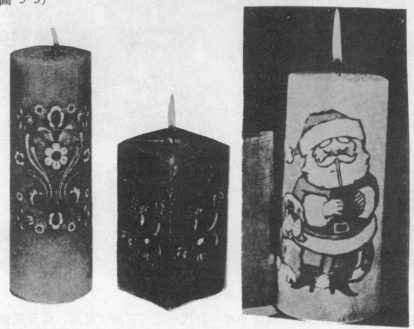

圖 5-3　貼紙圖案的蠟燭

乙、雕塑裝飾類

溶化雕刻裝飾　在燭品上利用若干種溫熱工具使蠟品溶化成凹形；
而達到雕塑造型裝飾。這種作法頗能發揮創造力與想像力，如圖所示在
一個方柱形燭品上作幾個凹形圓圈裝飾，可取一適當規格的螺子爲模，
加熱後印烙在燭品上，卽可成雕刻裝飾了。另一種作法在燭品溶化的凹
形圓圈內，塡以各色的溶蠟作裝飾圖案，亦頗別緻的嵌鑲法，最後再整
理燭品上留下的蠟斑，及尼龍布摩光卽可。（圖 5-4）

圖 5-4　雕型的藝術燭

堆積裝飾　取兩個或兩個以上方形體大小不同的燭品，令其疊成一個多面體，以各色蠟液淋潑成個堆積裝飾的燭品。(如圖 5-5) 立體造形方法甚多，積若干形不同而色相同者亦可，按上面作法可作成多彩多姿的立體形燭品。此外還有一種裝飾法，取一種有色蠟液在剛凝固時，以攪拌器拌成泡沫狀，用刮刀挑此泡沫蠟粘在蠟品上，成一個雪花狀蠟燭。

圖 5-5 堆雪裝飾蠟燭

丙、表皮塑造裝飾類

取有瑕疵或損壞燭品以表皮塑造裝飾，顯現新的創意，以刮刀或其他工具在火中加熱後，將原來燭品表皮破壞成不規則的凹凸面。如作複色的燭品裝飾，取異色蠟液在燭品上塑造，較單色更美觀。還有一種冰霜裝飾法，也是在燭品上以加熱的刮刀在原燭品上刻成直紋與橫紋的凹凸面，待陰乾後以鋼刷輕敲凸面成冰霜形狀，而凹處仍保持光滑狀態。（圖 5-6）

丁、嵌鑲裝飾類

冰島形象裝飾 將原來燭品安裝於方形或圓形有底的紙盒內，或取一鉛罐（果汁罐頭）為冰島燭品外模，外模規格比燭品約大兩、三公分。當燭品放置盒內底部宜先灌入少許蠟液，俾固定燭品在中央位置，其次在燭品周圍撒些冰塊，再取低溫有色蠟液灌入模內約六、七公分

高，趁蠟液熱度未退時用叉子撥動冰塊，使平均分佈在燭品周圍，待色
蠟完全凝固時撤開外紙模，將剛才溶化的冰水倒出，燭品外層卽形成我
們想像外有趣的空隙，這偶然形空隙卽是冰塊所佔蠟液位置，當燭品燃
燒時它變成各種奇怪圖案。(圖 5-7)

圖 5-6　表皮裝飾蠟燭

圖 5-7　冰島裝飾蠟燭

　　實物嵌鑲裝飾　以上面同樣作法嵌鑲實物為燭品裝飾，不過使嵌鑲實物明晰顯現，外層蠟液以淨石蠟為佳。可作嵌鑲實物種類繁多，不論何種形狀或有色的無色的均可採用，例如各類果核、碎塊大理石、人造花、金銀錫箔片以及有色的蠟碎均可為嵌鑲裝飾材料。（圖 5-8）倘使這些在燭品作規則的排列，事先將實物釘在原來燭品上，俾灌外層蠟液時不致紊亂位置。

圖 5-8　嵌貼蠟燭的設備與蠟片作法

蠟片貼花裝飾　在原燭品上嵌鑲蠟片作裝飾，這種作法屢見不少頗受消費者歡迎，惟嵌鑲操作十分費事，大量製造比較困難。它的作法首先決定貼花部份有色石蠟，其次備一平底鍋放在低溫的電爐上，將蠟液點滴於鍋內卽成一塊塊的薄片，用小刀切成所需要的幾何圖形，由小鏈子取出貼在原燭品上裝飾之。（圖 5-9）

戊、多色蠟層裝飾

兩色蠟層裝飾　取兩種有色蠟液同時鑄成一個燭品，使燭品層次分明清晰可愛，彷如有力的圖案。

蠟層裝飾燭品其實不只兩層，而是多層色彩重複的，製造前決定使用色蠟，其層次大小比例等美感條件。蠟層處理有三種；卽層次平衡式、層次旋渦式及層次不規則式等。現以藍、白兩種蠟液以多層方法灌鑄成一根蠟燭爲例，在型模內先灌藍色蠟液定底層（蠟層高度預先劃定），再換白色蠟液爲第二層，第三層仍以藍色蠟液，如此輪廻灌製完成整個燭身。（圖 5-10）

惟有個巧訣，灌鑄時應注意的兩種有色蠟液要保持低溫狀態，溫度太高層次不能分明，溫度太低兩層蠟液不能密切相黏，有斷層可能卽算失敗了，這要實際觀察與經驗才能隨心應手，大約在蠟層呈現半硬化時最合適，第一層表皮雖呈硬化，但會被第二層熱蠟燙溶而相互連黏住，層次仍能分明。

層次旋渦裝飾　取兩色或兩色以上蠟液作旋渦式圖形，其製法與上面相彷彿，但模型傾斜些使蠟層有高低成旋渦狀，灌鑄蠟液分量宜作控制，使用多色製造也無妨，其圖紋可以設計之。另有一種層次不規則的作法，大體與旋渦形相同，卽有色蠟液注入模型內位置不受限制，而色液分量也可隨便，同時蠟液在未凝固前還可以搖動模型，注第二層色蠟時亦同，使燭身成有趣的斑紋。

圖 5-9　嵌貼蠟燭

圖 5-10　多層蠟燭

第六章　琺瑯裝飾工藝

一、琺瑯材料與焙燒

琺瑯是種玻璃質， 也是一種透明塗料， 它的成分是氧化鉛、氧化鉀、蘇打及燧石等適度比率的混合物。它的素質是透明的，如混以氧化銅卽呈綠色， 混以氧化鈷卽呈藍色， 混以氧化鐵卽呈紅色或紅褐色等等，這些基色如再按分量比率混合加熱後可成數百種顏色，其色彩相當豐富， 這也是琺瑯質的特點， 焙燒後其紋圖華麗是其他色彩所望塵莫及， 從外觀言琺瑯裝飾價值，似乎超過其實用價值， 難怪人們將其視爲賓貴供作欣賞的藝術品了。

琺瑯質分爲不透明、透明及乳白三類基本材料，這是經過化學藥品處理後而成的塗料，在琺瑯器上施用情形而不同。

不透明琺瑯質——直接敷塗或撒佈於金屬或器物表面，作爲基層琺瑯。

透明琺瑯質——主要是保護器物表面及表現光滑透明效果。

乳白琺瑯質——其透明性質較透明琺瑯更明亮淸爽，焙燒後呈現另一種奇特閃光。

琺瑯材料由使用方面分爲乾琺瑯、濕琺瑯及經過調製後呈稠液狀的琺瑯。乾琺瑯又分爲塊狀琺瑯、針狀琺瑯及粉末琺瑯三類。這些形狀與積量大小， 均以琺瑯品製作的需要及表現效果情形， 由人工處理的材

料。譬如琺瑯粉末的粗細多種，由塊狀琺瑯搗碎再研磨成細粉，取細粉再經網目篩子分出精細度，一般以 80 目網眼（每吋網目數）的琺瑯粉最好用，在貴金屬表面或作描繪紋圖的琺瑯粉末，要 200 左右網目才適用。在琺瑯製作中粉末用處最廣，備料也最多，其他塊狀或針狀的在器物裝飾紋圖上，為達到某種效果才擇用，同時焙燒火候也不易控制。(圖 6-1)

圖 6-1 各類琺瑯材料塊狀、針狀及粉末

琺瑯粉末調以膠水卽成濕琺瑯或稠液體琺瑯，視實際需要情形而定，它的調配法並非依據油彩或水彩顏料，如黃琺瑯與藍琺瑯調合焙燒後，不能成綠琺瑯，同樣不透明琺瑯也不能與透明琺瑯調合，乃因其性質、熔化點及火候等等均難相同，同一廠商前後出品的琺瑯顏色也有差異情形，無論如何琺瑯材料自己不要調合使用。最聰明的辦法對新購進的琺瑯材料須一一焙燒試驗，徹底瞭解其性質以免製作時錯誤或有所顧慮，都不是最好辦法。

其次，琺瑯材料熔點情形，大體分高溫、中溫及低溫。高溫琺瑯熔點在華氏 1600 度，作品進窯後二至四分鐘即可焙燒成熟。有一種硬度琺瑯可經多次焙燒，用來作基層琺瑯最好材料。

中溫琺瑯熔點在華氏 1450 度，焙燒時間與高溫相同，一般有色琺瑯材料都屬此類，用處也最多。

低溫琺瑯熔點在華氏 1400 度，焙燒時間約二至四分鐘即可，常用於覆蓋在硬性琺瑯表面作裝飾，這類低熔點的琺瑯不能多次焙燒；如塊狀與針狀琺瑯之類屬之，但也有同類琺瑯因化學成分關係，雖屬低溫而兼具中溫性能。

總之，琺瑯材料種類甚多性質各異，為使用方便起見，應將各類材料先作焙燒實驗一下，如焙燒時間、熔點及色彩變化等均作詳細記載，或作簡易標籤黏在容器上，甚至將所實驗作品展示容器旁，使製者一目瞭然，又可節省時間與錯誤。

琺瑯器物製作過程是非常有趣，也是一種神秘性工作，當藥料敷在坯子進窯時，會焙燒至何種形象，是沒有絕對把握，有的是製者想像意外的色彩與表面效果發生了。琺瑯製作過程，首先選定一件金屬器物為坯胎，古來以銅、玻璃、瓷及合金金屬為坯甚多，也有用金銀器為坯竟屬少數，在這些器物上敷以各類琺瑯材料，進窯焙燒其時間以坯胎與琺瑯性質而定，以傳統製法有畫琺瑯法、內填琺瑯法及掐絲琺瑯法三種，現科技進步在琺瑯術方面也有許多創新作法，使本來色彩華麗的琺瑯器，更富於薀文灑脫變化的趣味。（圖 6-2, 6-3, 6-4, 6-5）

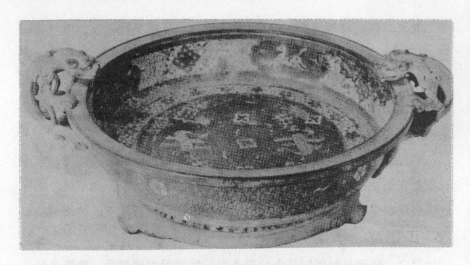

圖 6-2　明代宣德琺瑯盆洗

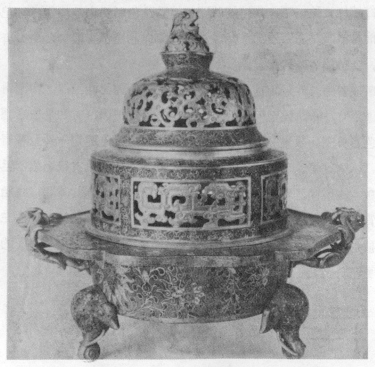

圖 6-3　明代景泰琺瑯爐

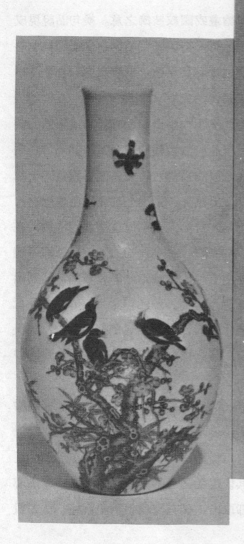

圖 6-5　清代乾隆琺瑯開光人物
觀音瓶

圖 6-4　清代乾隆琺瑯花鳥瓶

二、傳統琺瑯術

甲、畫琺瑯

在一種已燒成的琺瑯器上加以繪畫或圖紋裝飾之意。換句話說現成的琺瑯器是一種底色，畫琺瑯的顏色料就得與底色不同，才能顯現色彩之美，經驗告訴我們如坯子敷一層白琺瑯質爲底，則畫琺瑯顏色更清晰鮮艷，同時在畫琺瑯之後，須再經焙燒始成。

畫琺瑯製法較簡單，應用極廣，不論大小器物，立體的或平面的裝飾製造均很方便，市面一些琺瑯質獎品與無數種的紀念章，都屬於畫琺瑯製品。現以一個圓形的琺瑯紀念章製作爲例；首先將圓形銅質坯子除污，卽加熱後置於酸漬或水中洗滌取出擦光，然後上琺瑯底色焙燒之，（正反面均敷琺瑯質以防冷却時彎撓）目前大家都以電窰加熱焙燒，在預熱溫度 1500 度華氏時，將琺瑯品送入窰內，約二至四分鐘卽可燒成，在焙燒時可觀察其變化情形亦屬有趣，由陰暗琺瑯質表面，最初出現粒狀繼而變色，嗣後逐漸液化成平亮的面。琺瑯紀念章燒成窰溫降低取出，這時要注意預防氣溫驟然變化情形，可能招致琺瑯面裂縫，如果發現面表有凹凸不平或有氣泡現象，宜敷琺瑯再焙燒一次，在一般情形琺瑯器是須經數次才能完成的。

第一次素燒完畢，卽施行畫琺瑯工作，以普通毛筆蘸濕琺瑯液繪描，再以上面方法入窰焙燒，此次焙燒時間較第一素燒爲短，紀念章退窰後須修飾手續，使其新鮮發色有兩種造法；（A）用油石在琺瑯品正反面打磨後再用鐵丹粉輕擦，使其恢復艷麗色彩與光澤。（B）將琺瑯品浸入氟氫酸溶液內，短時間內卽取出，使其呈爲半透明質感，彷如敷亮光油似的。

乙、內塡琺瑯

內塡琺瑯也稱鑄琺瑯，在掐絲琺瑯之後才有，其作法接近掐絲琺

瑯，同是以濕琺瑯填於坯胎凹處，內填琺瑯的紋圖凹處在坯子鑄造前已設計妥善，或在鑄造之後在坯子上刻琢紋圖，然後再以紋圖所需色彩內填在坯上，放入電窯內焙燒。這種方法較掐絲琺瑯簡便，惟紋圖所留的界線不夠勻細，有粗糙之感。

內填琺瑯品出窯後修整工作，仍按畫琺瑯品方法，成爲精美的藝品。

丙、掐絲琺瑯

是琺瑯器的正統方法，在我國明清時代最時髦，其製造技術登最高峯時代，在明代景泰年間因官方大力護植，琺瑯製造工藝鼎盛，那時流行藍色琺瑯，色澤最爲光艷，故掐絲琺瑯乃被稱爲景泰藍。

掐絲琺瑯究竟如何作法，清代學者程哲聖在窯器說：「大食國器以銅爲坯，身起線，填五采藥料，燒成。」可知製法較上面兩種複雜而難，掐絲技巧與撒佈琺瑯質均勻與否，非初學所能爲。掐絲琺瑯器價值高，不但製作困難，卽胎坯材料多以金銀及銅質造成，首先將胎坯繪好紋圖稿子，然後取適當大小的銅絲按紋圖盤掐，附以黏膠，工作必須細心，其次按紋圖夾取琺瑯色料填上，鬆緊適當以免焙燒缺陷與脫落現象，最後送入電窯焙燒。

三、創新琺瑯術

琺瑯術據記載於紀元前五百年左右，埃及人已瞭解琺瑯的製作與應用，嗣後傳至歐洲各地及我國。這種精美的琺瑯術由於不斷的改進，應用領域擴大，不但製造琺瑯器同時也是各類金屬裝飾的良好材料，在十二世紀拜占庭利用琺瑯繪畫，其他琺瑯首飾之類更不計其數，現代工藝觀念創新，配合科學工業知能，琺瑯製品不似以往那麼呆板，流露自然形態，以美術工藝理念來處理，定有碩大收穫。現介紹數種創新琺瑯裝

飾工藝製法，以供同好參考。

甲、圖紋自然法

取一個小口銅質花瓶，經磨光與去污後，先以淺色的琺瑯為基色燒成，次以稠液琺瑯描繪紋飾，再以塊狀琺瑯隨意安置在瓶口或瓶腰部分，如不易放置在瓶上先塗一道黏着劑，再撒以琺瑯粉末送入窰內焙燒，燒成卽如圖中所呈下墜偶然形圖飾，顯現擴散自然與美觀。

此種作法關鍵在於焙燒的火候，原來琺瑯焙燒溫度有些差異，因瓶子上敷以稠液的粉末的與塊狀的三種琺瑯質，在同一溫度同一時間下發生各異的變化現象。倘若琺瑯質在燒煉時忽然中止，而琺瑯液部分已成瓷質，塊狀琺瑯部分正於溶融中流墜下來，形成特殊琺瑯質流溜趣味，部分塊狀琺瑯仍呈膠粘狀態，凝固後正好是瓶子微形凹凸的裝飾。

這是一個圖紋自然法例子，我們可以利用此琺瑯質自然流溜偶然形，作所有彩色琺瑯品的裝飾。

乙、圖紋設計法

任何工藝品裝飾是需要設計的，琺瑯器的圖紋有的可以採取新穎而簡便造法，而能收到良好的裝飾效果。

圖中有兩個銅質碟子為坯，一個方形另一個圓形予以圖紋設計。

（A）碟子先燒煉成某種琺瑯基色，然後用稠液狀琺瑯裝入膠袋中，膠袋錐一小孔用力擠出便成一帶狀，按製者設計的交叉線條造形，大小線條交互排列，並於適當位置滴若干大小不等的點，期破壞直線組合畫面，使有重點的感覺。

碟子在華氏 1400 度焙燒約一分半鐘，線條琺瑯質卽已開始熔化，如延長焙燒時間，點滴部分也逐漸完成熔化。

（B）碟子的裝飾圖紋是設計，沿其邊緣放置若干塊狀琺瑯，焙燒仍與（A）碟溫度相同，琺瑯質加熱後必往下流，形成蝌蚪式的圖紋。

　　至於基色與圖紋色彩宜相調和，如在電窯玻璃窗觀看它正於焙燒中琺瑯質色彩變化與圖紋奇妙形成情形，也足驚喜一番。(圖 6-6, 6-7）

圖 6-6　左：有色琺瑯塊與琺瑯條焙燒後呈現的抽象圖形

　　　　　右：香煙罐蓋子部份以不透明琺瑯焙燒後，再以琺
　　　　　　　瑯塊與琺瑯條燒煉後作圖案

圖 6-7　左：琺瑯塊完成熔融後流下自然圖形

　　　　　右：以琺瑯塊焙燒後熔融的圖形

丙、圖紋刮劃法

琺瑯圖紋刮劃法的裝飾，斯拉非陶 (Sgraffito) 倡導技術，代替圖紋繪畫手法頗具風格，是種作法宜製小形首飾之類藝品，目前應用甚廣，值得發展的一種琺瑯裝飾工藝。

現以環狀銅質手鐲若干片，用一種深色高溫不透明琺瑯為基色，正反兩面均相同敷妥，進窯焙燒，待冷却後塗佈一層透明琺瑯粉，取鋼針或鐵筆在銅片正面刮劃裝飾圖紋，再送入 1550 度華氏電窯焙燒，約兩分鐘銅片表面即呈平滑，而圖紋仍清晰可見。(圖 6-8)

圖 6-8 在底層琺瑯完成後，以針狀或細條琺瑯焙燒作裝飾紋樣

另外一種作法表現琺瑯裝飾紋理趣味，在基層琺瑯焙燒完成後，以琺瑯粉與黏膠攪和一起，用毛刷或油畫筆刷劃成直線圖紋，或作花式重疊圖紋進窯焙燒，其圖紋亦精美自然，為圖紋顯明基層琺瑯色與圖紋色宜對比為妥。

丁、嵌鑲裝飾法

在琺瑯器物上安一種異質材料，期顯現別緻效果。異質材料一般用金銀薄片或寶石及各種玻璃珠之類為裝飾，使琺瑯品有晶瑩亮光，益增其美觀與經濟價值，現舉兩個實例說明之。

（A）金屬箔片類　當銅片徹底除汚與磨光後，正反面均敷以耐高溫有色的不透明琺瑯，經焙燒光滑冷却後，敷一層薄膠以便膠黏金屬箔片裝飾，陰乾後進入電窯焙燒，溫度在華氏 1200 度至 1350 度約一分鐘取出，這時趁琺瑯品熱度未退，速用塑膠打敲器輕敲其邊緣，俾金屬箔片與琺瑯徹底相黏，不容有氣體眶藏。當琺瑯品全部冷却後尚需敷塗一層透明琺瑯，於華氏 1450 度溫度內焙燒二至四分鐘至琺瑯面平滑發光為止，取出修整琺瑯品邊緣卽可。

關於金屬箔片裝飾品的造形與色彩，宜有對比效果，如圓形飾品用於方形琺瑯器，綠底應有以紅花相襯的道理，有時爲收調和效果，金屬薄片鏤小三角形或圓形孔洞，也未嘗不可。（圖 6-9）

圖 6-9　琺瑯器上以金箔作紋圖裝飾法，圖中係將金箔剪成
　　　　小塊放置於已焙燒完妥的琺瑯片上，再經焙燒一次，
　　　　打磨及撒佈透明琺瑯卽成精美的藝品

（B）寶石色珠類　琺瑯工藝家爲琺瑯器物突出感，常利用寶石或玻璃珠之類作裝飾，這種作法在我國漆器上已非常普遍，如有色玻璃珠爲飾品可耐焙燒，寶石爲飾品在華氏 1000 度溫度焙燒，是否可能變質或破損應注意之，現以玻璃珠代寶石的作法爲例。

取一顆玻璃彈珠，送進預熱華氏 1700 至 1800 度的窯裏焙燒，密切

　　注意玻璃珠受熱情形，當變成紅色將要熔融時，立即取出放入冷水中，高溫的玻璃珠一時驟冷即曝碎成若干小碎塊，再經焙燒後此碎塊稜角即消失，成一個個圓形的假寶石，作為琺瑯品裝飾之用。

　　琺瑯品嵌飾法仍如上面（Ａ）種相同，首先飾品塗上一層薄膠，按琺瑯物圖紋的需要，安置若干顆珠粒，待乾後送入低溫華氏 1400 度左右焙燒，注意窯內焙燒情形，當琺瑯面恰好熔解立即取出，不讓玻璃珠熔入琺瑯層內，達到裝飾目的。（圖 6-10）

圖 6-10　在香煙碟上以寶石或色珠作適度熔融為裝飾圖案

戊、圖紋撒佈法

　　琺瑯粉末撒佈在琺瑯器物上裝飾的方法，使純一基色變為複雜了，由於粉末濃密、形狀、色彩及位置等等的裝飾，使本來琺瑯器物五彩繽紛華麗極了。這種撒佈法即是噴射，以噴槍代畫筆，圖紋由部分模具的阻擋，撒佈法僅能部分收到效果，然而却已產生了美麗的裝飾圖紋，目前撒佈法的應用非常廣泛，不論工藝製品或工業產品及建築物等等均以是法來創作裝飾圖紋，現將項鍊琺瑯品所用材料及圖紋撒佈法製作步驟介紹如後：

（Ａ）　應用材料與工具

取銅片一塊約五英寸方，裁剪成若干個項鍊飾物，近邊緣錐一小孔洞俾掛鈎用。

備濕琺瑯透明的與不透明的數瓶，琺瑯粉數包，顏色不苟。

八十網目篩子一個。或已裝好琺瑯粉，瓶口備有篩頭的一個。

電窯或丁烷燈一個。

潔淨衞生紙兩束。

醋酸溶液一杯，食鹽一匙，零號砂紙一張。

石綿板或石綿磚一塊。

石綿手套一雙，棉布一塊。

藥刀一把，玻璃碗一個。

叉子與鑷子各一把。

工作台舖上白紙或報紙。

凡金屬材料在製作琺瑯前必先除污手續，稍有不潔淨琺瑯質卽無法附着金屬材料上，或使作品失敗。

將銅片置於醋酸與食鹽混合的溶液內，約二分鐘用鑷子取出放在潔淨衞生紙上拭乾備用。

（B）　撒佈琺瑯粉

銅片在撒佈琺瑯粉前先設計妥圖紋裝飾式樣，描在紙上鏤空作模具。其次再製銅片基色完畢，繼之才撒佈琺瑯粉末形成圖紋。在這些製作過程中琺瑯粉撒佈是極重要的一環，一般撒佈法有三種方式：（圖6-11）

　1. 部局撒佈琺瑯粉有對比之美。

　2. 撒佈琺瑯粉稀密效果有濃淡趣味。

　3. 鏤花圖紋撒佈琺瑯粉顯現裝飾設計。

撒佈琺瑯粉的製作簡單，將項鍊銅片放紙上，蓋好鏤花圖紋，取瓶

裝琺瑯粉用食指輕敲粉卽緩緩撒下，圖紋邊緣宜多撒些，倘用兩種性質相同的琺瑯粉亦可，但要各別撒佈。在同一種鏤花圖紋因放置方向不同，其所形成的圖紋感覺卽有差異，有的採用錯叠法，爲了圖紋正確或作第二次再撒佈時，鏤花紙掩蓋琺瑯品上的位置與方向，宜一一作好記號才不至差錯。

圖 6-11 鏤花板與撒琺瑯粉作圖案

（C） 焙 燒

琺瑯有高溫、中溫及低溫熔點之別，在焙燒時間長短對琺瑯質均有不同變化的差異，焙燒過度與不及均非所宜。

琺瑯焙燒設備有電窯、本生燈及丁烷燈三種；本生燈與丁烷燈適用於燒煉小形飾品，或試作樣品，優點便於觀察琺瑯質經燒煉時變化情形，但具危險性。電窯是最普通製作琺瑯用器，適大飾品或多量生產，可供安全與良好的效果。

　　琺瑯器物的焙燒，一方面由胎坯性質不同，故要選擇某種琺瑯熔點度情形予以配合，另方面對各類琺瑯質要有正確的焙燒時間記錄，方能使飾品達到純眞程度。一般高溫琺瑯材料耐燒作器物基層琺瑯，中溫琺瑯材料多屬不透明的一般有色琺瑯，而低溫琺瑯材料屬無色透明性的琺瑯，用於表面光亮裝飾。鏤花撒佈琺瑯飾品多係再次燒煉，屬中溫或低溫在預熱華氏 1400 度時進窰，約一至二分鐘便可完成。

（D）　整理與補救

　　琺瑯器物製作應具經驗，否則必毛病百出；譬喻銅片太薄或琺瑯層塗抹與撒佈不均，焙燒時即有彎撓現象，以及在燒煉與冷却時兩者脹縮率的懸殊，而招致裂損情形。此時應刮掉裂損琺瑯質重新敷基底琺瑯重燒，琺瑯品彎撓者也應重燒補救。

　　濕琺瑯製作的器物，常因所含水份在焙燒前未蒸發乾盡，或金屬坯未淨滌清，或燒煉溫度太高，琺瑯層上有小泡與針孔現象，則應銼掉小泡，重敷琺瑯再行燒煉。又琺瑯基底撒佈粉末不均，焙燒時即發現有層黑色污點或火垢之類，作品冷却後置於除污液一兩分鐘，黑色污點即可脫落，或用砂紙擦掉。

　　還有一種現象琺瑯器物在焙燒後，發現表面粗糙與不匀情狀，可能是焙燒時間過短或溫度太低，補救方法應將器物入窰，以較高溫度再燒一次。有時發現在純色的琺瑯，焙燒後有黑色斑點現象，這是由於高溫度焙燒時間過長，表面氧化所生的瑕疵，應將器物重施敷琺瑯低溫焙燒。

　　琺瑯製品如要品質優良，必須製法正確，琺瑯藥料調配適宜以及溫度焙燒良好，同時還得懂事後整理與補救方法，琺瑯品表面光滑的處理也極爲重要，宜謀改進。

第七章　玻璃裝飾工藝

我們所見的玻璃約分兩種；一種是石英玻璃，它主要成分是二氧化矽，在高溫 1700 度至 1800 度攝氏即熔成一種玻璃質，對化學劑抵抗力強，一般化學工廠及實驗室儀器，多採用此種石英玻璃為容器。另外一種是工程玻璃，它製造原料是二氧化矽與碳酸鈉及鹹土金屬氧化物，這種玻璃較石英玻璃結實，具機械震動力與化學抗力，其用途較廣。

玻璃的硬度是「6」，與長石硬度差不多，如果以剛玉或鑽石的鋒銳處在玻璃面上劃一下，表面即有陷線。在某種特殊用途時玻璃液原料可以滲些氧化硼，可使硬度更強化，因此玻璃的硬度、抗力及展性等，可以由吾人需要而製造。

固體玻璃經加熱而軟化，在 500 度至 700 度攝氏呈稠液狀態，加熱到某種高溫徹底熔化時，反而變成稀薄的液體，凝固後又恢復固體。固體玻璃只能鏤、刻、削、染及浸蝕等加工，稠液或液化狀態的玻璃，可以吹、拉、壓及鑄等加工處理，我們利用其液化性能製成所需用品，配合設備美化成形裝飾也成為工藝製作部門。

美化玻璃加工方法有下列四項：

（一）液化裝飾　型模各類玻璃器，模壓花紋玻璃板，人工或機械吹泡成器，施行成型控制捏、抓、拖尾及修剪等手續。

（二）鏤刻裝飾　施以鑽石尖刻、琢磨、輪雕、凹雕及砂吹等。

（三）表面裝飾　敷塗搪瓷、漆繪、火燒及化學色劑處理等。

（四）藥品裝飾　利用濃酸腐蝕、白酸蝕鏤、清酸浮雕、燬光酸鏤、氟化糊及三重浮雕等。

以上玻璃裝飾均具其特性，應避免採用兩種同時施工。事實上玻璃裝飾如求永遠性美化效果，除第三項暫時性外，其餘均爲永久美好的作法，現將玻璃裝飾術介紹如後。

一、 型 模 裝 飾

玻璃型模裝飾有玻璃板與玻璃器成型裝飾，這種裝飾成型時卽已完成。臺灣目前對型模玻璃裝飾已有成熟的技藝，在製造過程中首先設計造形平面圖，或板面裝飾圖紋，再經試製認爲美觀與效果均理想，始正式生產。型模玻璃器物製法尙稱簡單，有一貫作業設備，施行熔化、注模、加壓、冷却及靱化等，生產效率頗高。其製法將液化玻璃漿轉注入鋼質模具後施行加壓，待玻璃冷却後脫模，再經靱化處理使其不易破損，如在表面加以美化裝飾，祇有借助人工雕琢與蝕鏤等作法。（圖7-1）

二、 搪瓷描繪裝飾

玻璃器物表面常採用搪瓷材料描繪圖案，或以絹印轉摹法達到裝飾效果。當搪瓷描繪或轉摹圖紋之後須再加熱一次，如磁器製造一樣釉上彩的圖紋始能固定，但對某種玻璃質使用何種搪瓷材料有一定標準，卽低級成熟的搪瓷料適用於較軟性鉛晶玻璃器物，中級的搪瓷料適用於鈉玻璃，而高級的搪瓷料適用於較硬固的硼矽酸鹽玻璃器物，才能有良好效果。

三、 琢 磨 裝 飾

圖 7-1 型模玻璃器

　　琢磨是補充玻璃器形體型模的不足，製造那些精細稜柱晶體，必須靠琢磨加工，使器物在光源下顯出若干光折射的美感，與玻璃鏤蝕法和雕刻法均有不同的效能，琢磨可作廣度的挖削或深度的切割，而後者僅於玻璃器皮面裝飾而已。

　　琢磨步驟分爲劃線、粗削、深挖及磨光等，使用動力滑輪沿着圖紋切削，配合清水點滴消熱。琢磨滑輪器具一組有若干支，分粗、細、尖、圓、角形及扁平形等種，視圖紋形狀而選用，磨輪係嵌於鋼軸上，隨馬達動力而迴轉，左手握住器物，右手執磨輪，控制圖紋的正確性，與一般玉石雕琢無異。

　　最後將琢磨的玻璃器浸入氫氧酸與硫酸的混合液清洗，表面沉積的

一層白膜隨水而去，留下削切部分可能仍呈暗晦情形，須再用以上的酸液浸沈一次，清水再漂洗一次卽可。(圖 7-2, 7-3)

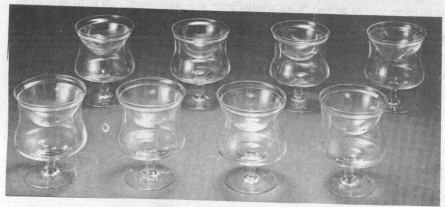

圖 7-2　現代玻璃器裝飾紋圖

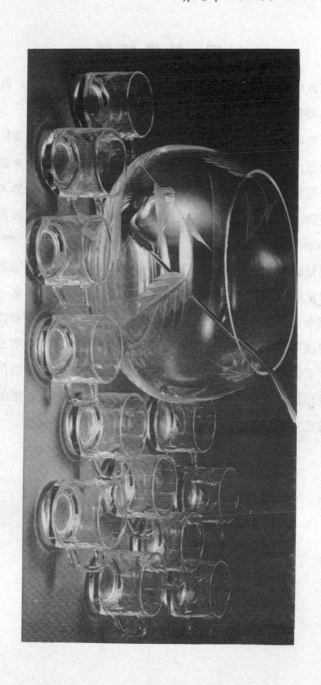

圖 7-3　雕鏤玻璃器

四、蝕鏤裝飾

玻璃表面利用酸液處理，使成暗晦網狀呈現美化圖紋，此種蝕鏤裝飾法，也稱爲浮雕。

時下玻璃蝕鏤應用頗廣，它的優點能把握住圖案的正確性，達到百分之九十五以上，一般精美玻璃器物裝飾均採用是法。原來蝕鏤玻璃的酸類有清酸與白酸兩種，氫氟酸溶液稱爲清酸，如清酸中加入強力中性鹹類的混合液，稱爲白酸。玻璃器蝕鏤先由清酸腐蝕後，再由白酸來顯現霜狀暗面的圖紋。

玻璃蝕鏤製作法，首先將器物經清水漂洗乾淨，敷一層布朗斯域黑染料，俾抗酸作用，再用一張有圖紋的鉛箔片，反面也塗敷一層薄蜂蠟貼在玻璃器上，然後依據圖紋刻劃並刮淨黑料，使玻璃質暴露無遺，置於清酸溶液中浸蝕十五分鐘，其蝕鏤深度情形隨玻璃厚度而定，如需蝕鏤清晰平滑的圖紋，用毛筆或刷子在蝕鏤面巡迴洗刷，有助沉積雜物垂落，最後用清水洗滌乾淨。如要煅光面的作法，再將蝕鏤過的玻璃器置於白酸溶液內，約蝕鏤十分鐘可獲致煅光面與清晰的圖紋。（圖 7-4～7-8）

圖 7-4 中國畫家馬壽華
所畫的一枝獨秀玻璃刻品

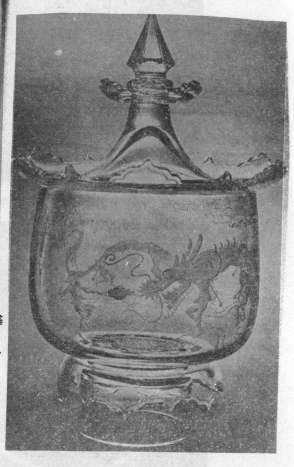

圖 7-5 中國畫家藍蔭鼎畫的臺灣新年玻璃刻品

圖 **7-6**　巴格達街頭樂師玻璃刻品是巴特萊作品

圖 **7-7**　佛教女天使南法蝕鏤玻璃盤是泰國曼谷美術學院學生作品

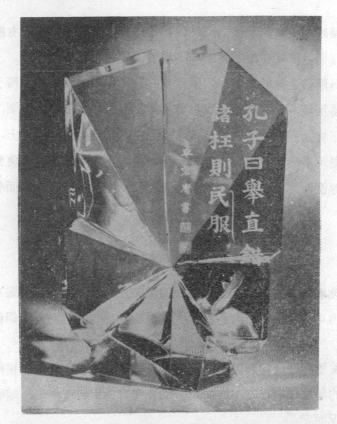

圖 7-8　中國書法家卓君庸書寫的孔子名言鏤刻品

五、鑽石雕刻裝飾

　　鑽石雕刻玻璃純粹是美術與工藝相配合，有美術基礎才能有良好的雕刻作品，鑽石尖筆卽是畫家的筆，其刻法如大理石雕刻但較精密細緻。

　　電動的鑽石尖筆旋轉情形肉眼不易見到，在玻璃器雕刻僅憑一點感覺，使劃線、打點、推、刮及削等達到預期效果，這種技藝看似容易，其實欲雕刻一幅精美細緻的圖紋，非長久技術訓練不爲功。雕刻玻璃器的步驟，首先將玻璃器敷一層膠與白色墨水混合液，待乾後再將預先設

計好的圖紋用硬質鉛筆畫上，然後再行雕刻，一般簡易圖紋有經驗雕刻者即不打稿，直接在玻璃器上施工雕鏤，筆跡更見自然有致。

鑽石雕鏤是件精密工作，眼睛視力非常吃力，玻璃器面積小而線條細密不易捉摸，據有經驗者說，玻璃器在黑絨布墊上較爲明顯，或光源由桌子下方通過毛玻璃透光，或者光源由左方漫射到玻璃器上，使雕痕因反光更可清晰。玻璃器物雕刻完畢，用清水滲些松香便可使黏膠與白色粉末等洗淨。如該玻璃器物需要染色或煅光等手續再以上面各法處理之。

六、銅輪雕刻裝飾

在玻璃器物雕刻中尚有一種銅輪雕刻法，它與上面琢磨雕刻有些不同，不但可凹刻圖紋且可透雕，尤其曲面與曲線的雕刻更是銅輪雕刻的傑作。

銅輪雕刻分薄花雕與高浮花雕，其操作方法相同，不過銅輪深入玻璃器物的削磨深淺程度不同而已，刻者究竟採用何種作法，端視圖紋所表現狀況而定。

銅輪雕刻的配置係一具電動鏇床，銅輪以鉚釘鑲裝在鋼軸心上，隨鋼軸轉動削刻玻璃器。銅輪大小規格與形式多種，由直徑 4 英寸至 0.5 英寸，其輪緣形式有尖錐形、平頭形及圓頭形等種，視實際需要選用，同時銅輪在雕刻進行中容易磨損，應於適時更換，一般工作者身旁有五十套左右各式銅輪備用。當削刻作業時將玻璃器接近銅輪，初則粗削後則細磨而至磨光，按圖紋造形情況雕刻者可隨意轉動玻璃器物，並略加壓力作適度調劑，使圖紋活潑深淺有致。

這種雕磨作業爲減少磨損或消熱，使用滑油或冷水調劑，銅輪雕刻的鏇床亦不例外，精巧地安裝噴水設備，俾沖洗玻璃粉屑與減熱作用，

好似牙科醫生的磨齒輪。不過有的雕刻者喜用乾磨料輪，這種乾磨料輪是人工製造的合成砂輪，利用金剛石塵等材料製成，雕刻時則不必噴水，但要勤於更換磨輪，以免磨損砂輪或影響玻璃器雕刻效果。銅輪雕刻品最後也需要磨光手續，將作品置於木輪或軟質木輪或鉛質輪以及布輪上細磨與拋光，使作品光亮精緻。

七、砂吹雕刻裝飾

砂吹雕刻裝飾近幾年來，臺灣若干稍有規模的玻璃器工廠均有此設備，雕刻效率極高，一個玻璃煙灰缸邊緣圖紋在兩秒鐘時間即能雕刻完成，它在生產行列確具特色。

砂吹雕刻與圖案噴漆的原理相同，都是由積量微小分子屬集而發生作用，就砂吹雕刻來說，它的磨料是金剛砂粉或鋁砂粗粉，這些砂粉經空氣壓縮機隨空氣由一個噴嘴射出，噴向既定的雕刻玻璃器上，利用砂粉衝擊力量，致使玻璃皮面損傷而凹陷。如空氣壓縮力增大，而砂粉噴出衝擊力亦大，則刻物表皮凹陷情形更深入，空氣壓力的差距情形，如玻璃器表面陰影與蓆面部分，由 0 至 10 平方英寸的磅力即可，圖紋深刻部分則需 50 至 100 平方英寸的磅力之間，同時砂吹時間、壓力及距離均成正比。

首先將砂吹玻璃器的圖案，描繪在軟質金屬板或膠皮上，將要砂吹部分鏤刻掉，賸餘部分即是掩蔽體，包裹於玻璃器邊緣，用黏膠貼實不容有空隙，玻璃器的上下部分最好也有適當的掩蔽，以免砂吹刺傷，再將其置於一機動轉盤上，砂吹開始時機動轉盤亦隨着作等速度轉動。這個轉盤安裝在密室中，留一個活動窗口，俾便觀察與作業，密室內安裝一臺抽風機，將無用磨料由抽風機抽出室外，空氣壓縮機與其他設施均在室外，砂吹噴口通入室內，工作十分方便並可維護工作者身體安全與

衛生。

砂吹雕刻應用頗廣，目前臺灣花蓮大理石工廠及其他玉石工廠均有
此種設備，它已使用於大理石雕刻及玉石雕刻方面了，目前雖限於平面
圖紋裝飾，將來更可研究從事立體雕刻，與國外並駕齊驅。（圖 7-9，
7-10）

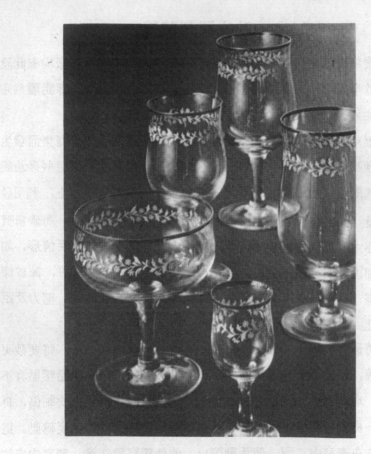

圖 7-9　砂吹玻璃器

(a)

(b)

圖 **7-10**　各類玻璃造形器品利用玻璃色液混合製成

(c)

(d)

圖 7-10　各類玻璃造形器品利用玻璃色液混合製成

第八章　首飾裝飾工藝

金屬首飾品爲人身裝飾材料，從古代至今日仍無絲毫改變，這種傳統觀念一直傳遞不衰。

人身裝飾不外求自身美觀滿足慾望，引他人注意與讚美，這是人類天性使然。在今日工商社會起飛，經濟繁榮的時代，人們除講究服裝款式、質料及色彩外，又極注意佩帶的裝飾品，如胸飾、別針、項鍊、耳環、手鐲、髮夾及戒指等，以及所攜帶的手提包與傘子之類都求美觀條件，這些金屬首飾品原以裝飾意味，以後則漸漸變爲富貴奇珍的象徵，因此在材料的選擇與製造款式方面也不斷謀求改進，利用非金屬外又以稀罕或名貴寶石爲材料，製工也較往日精巧多了。（圖 8-1）

任何裝飾品必須經過設計歷程，由它的功能來擇用適當材料，其次設計該飾品造形與色彩等，最後決定製造步驟，在這裏我們不談各類金屬基本技術的處理，茲就裝飾品本身加工法簡介如後。

一、胸　　飾

胸飾顧名思義是婦女胸前裝飾之一種，設計胸飾的體積不能太大，並儘量避免尖銳角度以扁平形式較爲理想，其圖案要簡化大方，利用閃亮輕質材料，使胸前服裝不致因胸飾而凹陷，選用胸飾色彩宜與服裝色彩調和，理想的胸飾形式應是一塊扁平有弧度有量感的材料，同時配合適當完美的掣緊，增進胸飾美觀和價值。（圖 8-2）

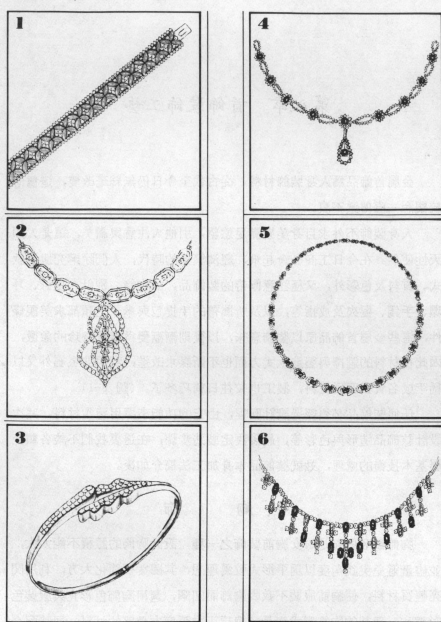

圖 8-1　各類首飾基本形式

(1、3 手環，2、4、5、6 項鍊)

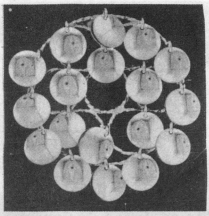

圖 8-2　（a）這是北歐人胸花，由許多銀片製成，搖動反光
　　　　面，隨人身動作閃爍

(b) 單珠織地金胸花

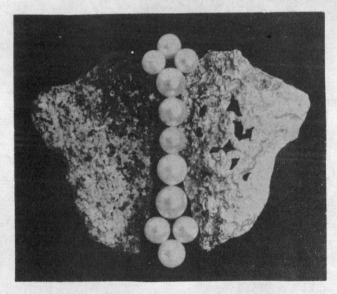

(c) 蝴蝶形胸花由若干珍珠作裝飾

圖 8-2

　　一般胸飾都以非金屬或金屬之類製成，其形式與色彩繁多在此無法介紹，其製法也因材料而異，玆就胸飾主體與掣緊部分的裝配造法說明之。這些裝配工作均要假於銲接手續，首先將掣緊鈕扣置於金屬板適當位置，敷以焊劑後火焰在金屬板上輪迴加熱，俾金屬板有個熱度，最後將火焰集中在掣緊鈕扣上，使焊劑徹底熔化兩者密切粘住。

　　時下市面有關掣緊鈕扣的造法有二；（A）式常用於小型別針如紀念章和徽章之類，圖形反面安裝一個螺旋釘，以焊接或打鉚釘法固定之，懸掛時將釘子插入服裝內，從背面扭緊螺帽卽可。（B）式是一般形體較大的胸飾品，背面另具掣緊鈕扣一只或兩只，掣緊扣是固定的，而鈕針是活動具有彈性，鈕針通過衣料安在掣緊上。

　　另外一式與（B）式相似，但掣緊扣是中空管狀，內裝一具活動彈簧鈕扣，當鈕針扣在掣緊器上時再扳動彈簧扣，鈕針便扣在掣緊器中間不易脫落。

　　最後檢查各部分安裝是否妥當，並清除銲痕與磨光手續。

二、項鍊與頸圈

　　項鍊與頸圈同是胸前飾物，其差異處頸圈規格短係套在頸部位置，其形式與結構有多種，有的絞鍊形有的是環節形，在每一環節飾物均具裝飾意味與活動的鈎結，而項鍊則細長，並有墜物裝飾。

　　製造頸圈與項鍊材料甚多，除金屬材料外尚有非金屬金銀、珍珠、瑪瑙、玉石、珊瑚等等，以及角牙、竹木、琺瑯、果核等材料，由佩帶者的喜愛選用，表現特殊格調與氣質。這些飾物因用材不同而製法也各異，以金屬頸圈來說（絞鍊除外），多由環節鈎接而成，每一環節的形式與素質運用卽是美的設計，以珍貴材料製造的顯現華麗高貴之氣，以價賤材料製造的多表現平凡粗獷及特異之質，形形色色不勝枚舉。現以歐

美人士所流行佩帶的一種古老紫銅頸圈爲例，它是屬於後者特異質的，其環節是原始人物造形，胸前大太陽圖飾，雙手如握兩個有柄木槌，其表情似臨陣搏鬥氣慨，線條粗獷有原野韻味，這是良好的設計，極適合現代年輕人佩帶。（圖 8-3）

圖 8-3　頸圈飾物

現略說明其製法；取若干片紫銅按原始人簡約造形，手工浮雕面貌與胸前大太陽圖紋，兩手握住木槌是用竹桿串連果核製成，隨佩帶者可自由轉動，頭部眼睛位置卽是頸圈鈎接的孔洞，當每一人形環節串聯時間置一果核，俾使環節間也有動態，同時與木槌有彼此調和之感。

項鍊由鍊子與墜飾兩部分構成，墜飾是項鍊的重點，多以貴重材料製成，開金爲架內鑲珍珠寶石，或瑪瑙琥珀之類，就形體來說可分爲具象、非具象及抽象圖樣，近來逐漸流行非具象的圖樣，頗受一般婦女喜愛，換句話說，現代她們審美程度已趨提高了。

　　至於鍊子部分均以開金或純金製成，利用纖細環節鈎接而細長帶形的鍊子，常見的有兩種；一種外形如亞鈴，一種外形如英文字母 S，這種作法已經三千多年之久，現仍沒有改變。茲就金屬鍊子基本製法如下：

　　1. 先將金屬細絲退火，再經漬酸洗滌後裹以蠟紙以防污染，細絲一端夾在虎鉗上。

　　2. 備一適當大小圓形金屬棒爲模具，將細絲另一端拉緊沿棒旋繞，用力均勻，預計完成的環數。

　　3. 用細鋸條將繞好的環節鋸斷，並修整毛邊使環節頭尾截面完成接合，及壓平各個環節。

　　4. 將環節加熱敷以銲劑施行銲接手續，每二環節爲一單元，再每個單元鈎接成所需鍊子長度。

　　5. 整理每一環節銲錫凸出部分並拋光。

　　以上是手工金屬圓形環節作法，如橢圓或長方形的環節作法相同。時下手工製作價昂，金屬鍊子均假於機器製作，不但製作效率高而工更屬精細。

　　鍊子首尾交接處安裝的掣緊設備，市面有幾種樣式；有片夾式、簧鈎式、卯釘式、螺旋式、球夾式及匣門式等種，前者三種是簡易的扣接法，後者三種零件需另行製造來裝配。鍊子掣緊部分也極重要，掣緊必須堅固耐用，巧小玲瓏面積不能太大，否則有礙觀瞻，破壞鍊子整體美觀。

　　其次，關於墜飾的配置可說是項鍊的重點，一般項鍊除質料良窳外體形都差不多是細長帶子，墜子質料才是項鍊價值觀，墜子形式也極重要，一顆華麗寶石的墜子與一顆珊瑚墜子，其大小與形式相同，價格則相差甚遠。現我們撇開材料問題，僅就墜飾的造形方面來研究，在許多弧形曲線中而水點形最爲合適，與人身各部分曲線均能相互調和，其次

是圓形與橢圓形等，最不合適的是有稜角形式的墜子。

　　一個墜飾的好壞我們祇能在上面所說造形與製工兩方面來評判，至於墜子的圖紋與色彩方面很難下斷語，應由佩帶者喜愛及服飾情形來決定，因色彩與圖紋具有對比或調和性能，對某套服裝的佩帶是合適的，對某套服裝可能不配襯，在此無法說明。

　　最後墜飾與項鍊的鉤接是否穩當，有兩種製法：如果利用整塊材料作墜子，在材料邊沿製護架，由護架與鍊子銲接此其一，或由整塊墜子鑿孔洞安架鉤，由架鉤與鍊子銲接此其二。此外還有一種活動架鉤，不用墜子可隨時取下。總之，墜飾是人身胸前的擺動飾物，兩面均要打磨光滑，而墜子與項鍊交接處要堅固穩當也極為重要。（圖 8-4～8-11）

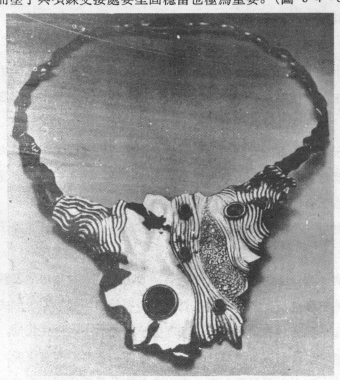

圖 8-4　雕塑形項圈間鑲寶石，紋飾優美

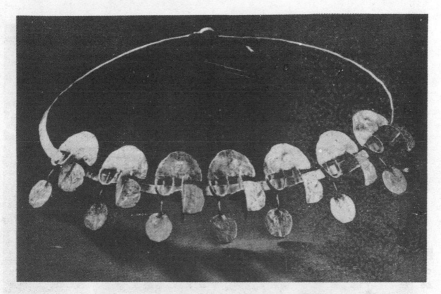

圖 8-5　造形粗獷的項圈係純金製成

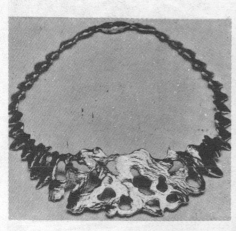

圖 8-6　雕塑形項圈間鑲寶石

圖 8-7　扁銀條項鍊玲瓏細巧

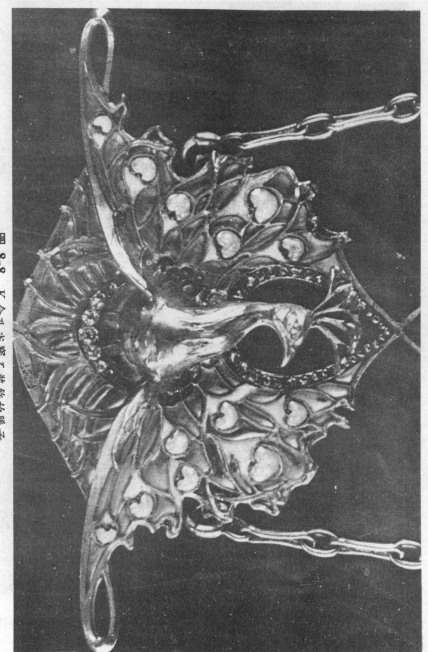

圖 8-8　K金孔雀寶石裝飾的墜子

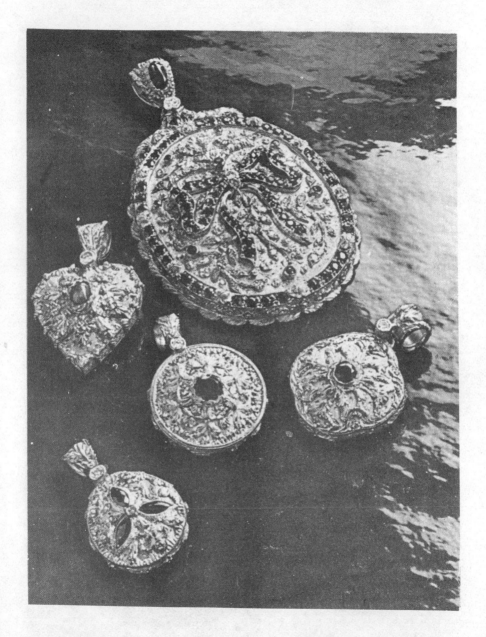

圖 8-9　純金紋樣墜子

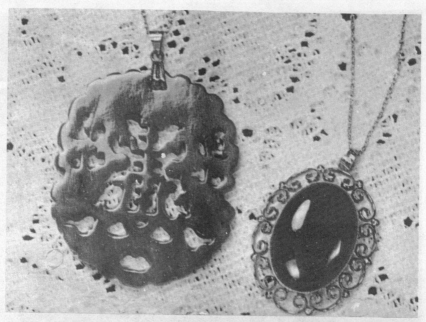

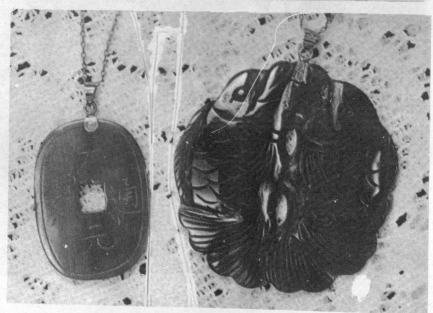

圖 8-10 翡翠項鍊

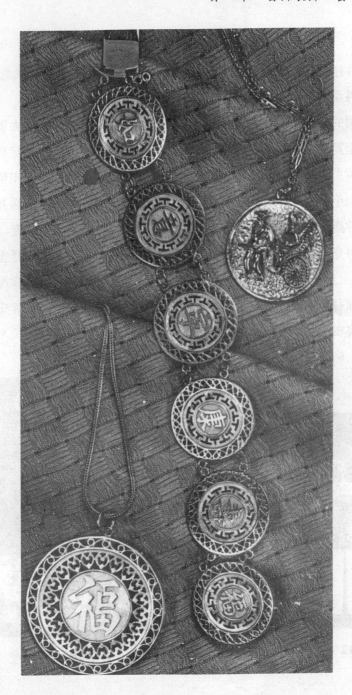

圖 8-11　K金項鍊

三、耳環與手鐲

　　耳環有兩種式樣；卽鈕扣型與垂體型各具裝飾意味，顯現典雅端莊風姿，耳環體積雖小多鑲以珍貴材料與輕巧精緻爲尚。

　　耳環的配戴必須舒適輕便，在製工上也極考究，其式樣有夾掣型、穿耳絲型及穿耳環型等，在造形上是多彩多姿，應有盡有，如穿耳絲型與穿耳環型隨面部擺動，婀娜有緻，益顯高貴華麗，夾掣型鈕扣精緻瑩耀，猶似小家碧玉，各具千秋。耳環的佩戴與臉型、髮型、頸頸長短以及體態胖瘦均要適當的配合，一般夾掣型耳環直徑爲一英寸爲度，而穿耳絲型與穿耳環型的耳環長度約二至三英寸爲度。夾掣型夾住耳垂的中心位置，穿耳絲型與穿耳環型耳垂須穿孔洞，以螺絲或細絲穿過，耳後藉小螺絲帽掣緊，或以細絲環鈕扣鉤。這些材料通常是開金製成，墜子係安裝在環絲中可活動，如用寶石之類材料製成則閃閃發亮媚人的光輝。(圖 8-12～8-16)

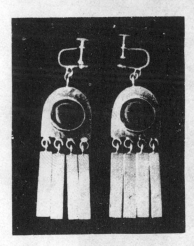

圖 8-12 墜形銀作耳環

圖 8-13 環圈銀帶銀耳墜

圖 8-14　銀作耳環　　**圖 8-15　銀質自由形耳環，中鏤空作裝飾富流動線感**

　　手鐲也是中外古老傳統的裝飾，又有臂鐲與踝鐲現已不流行，唯有手鐲至今仍為婦女們賞識，有的婦女左手戴手錶右手佩手鐲非常普遍。

　　手鐲的材料也非常廣泛；有玉石、金銀、琺瑯、珍珠及琥珀等製成，有固定形與活動形，固定形由整塊材料車工製成中空環狀，非固定形有一片夾腕扣在腕上，稱為夾腕式的手鐲，大都以金銀或白金開金富有彈性金屬材料，夾腕鈎接處安裝掣緊以防脫落，手鐲的長度約六英寸半至七英寸為度，開口約一英寸寬度約半英寸左右，適合一般婦女的規格。（圖 8-17）

　　夾腕手鐲的裝飾一般都以刻花或嵌鑲其他材料以顯華麗，這些裝飾不須在成形前即施工完畢，膠接須絕對健全，否則彎曲張力會使嵌鑲材

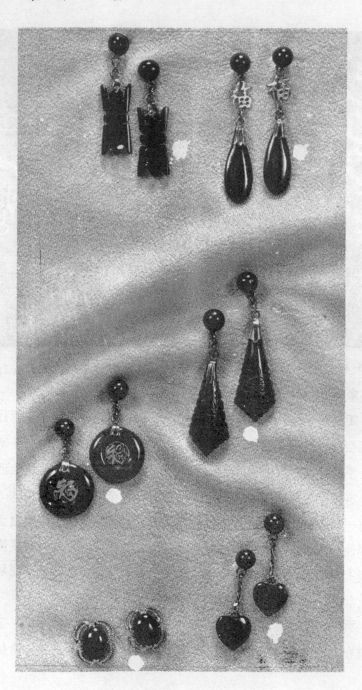

圖 8-16 臺灣玉耳墜

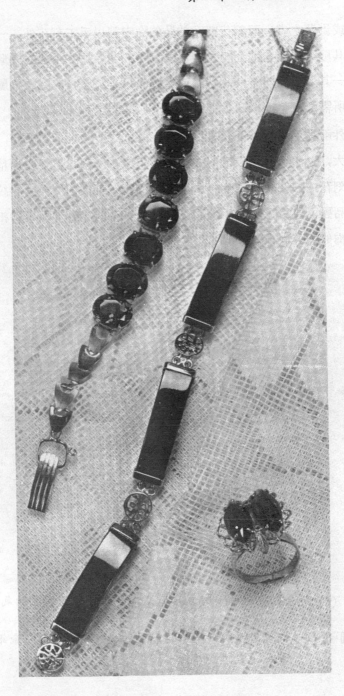

圖 8-17 黑玉手鐲

料隆起或剝落之虞。而刻花圖案的裝飾除定製以手工刻花外，一般都是假於模具壓印，這些軟金屬製作也很方便。至於夾腕手鐲的成形也很容易，備一具形成輔助器具及木槌或塑膠槌等，將厚實夾腕軟金屬往心軸上扳彎所需弧度，或以塑膠槌輕敲補助，必得理想環形。

　　另外兩種手鐲是鍊子式與環節式，鍊子式與項鍊製法相同，形式較項鍊粗大，茲不贅及。環節手鐲與頸圈相似，所用材料名貴而精細，也是利用刻花或嵌鑲法以達到華麗程度，但要注意每個環節間的絞鏈應匿藏在鐲品裏面，以免緊貼手腕而受傷，至於掣緊部分多採用鉤扣形，其製法詳胸飾部分。（圖 8-18）

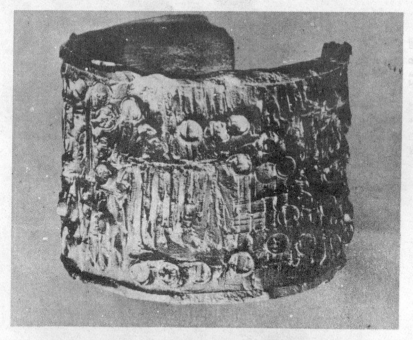

(a) 鍍金銀腕箍瑞典製品，圖紋設計頗複雜，具原始氣息

圖 8-18 現代男人腕箍流行復古原始趣味而材料仍是金銀
製成，製工尚精緻

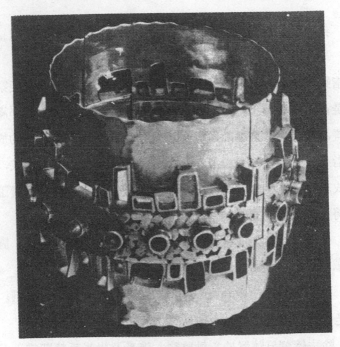

(b) 銀製腕箍運用方圓造形裝飾，有空間感

圖 8-18 現代男人腕箍流行復古原始趣味而材料仍是金銀
製成，製工尚精緻

四、戒 指

戒指雖是裝飾品，但也寓有特定意義，譬喩男女訂婚戒、夫婦結婚
若干年紀念，及旅遊某地紀念等等而購置戒指，時下男女都戴戒指頗普
遍。

戒指材料以純金或開金居多，在戒指未嵌鑲裝飾品前稱爲戒箍。戒
箍用以上金屬製成片狀、圓形絲及扁形絲等組成，男人戒箍大而厚，女
人用的則精巧纖小並嵌鑲些珍貴寶石，以增美觀與價值。戒箍的大小規
格由 0 號至 13½ 號的直徑爲製造標準，都適合一般人使用，如果是訂製

的戒指，業者量度顧客手指圓周長度加金長之 $1\frac{1}{2}$ 倍，才是戒箍的正確規格。

戒指雖屬小飾品，形態花樣實多，購買者最要緊的還是觀察戒指形態設計是否美觀與製工的良窳，其次再看飾物有否瑕疵，如都滿意卽可放心購置。在這裏我們要瞭解一個事實，市面銀樓內所陳列的戒指，除純金戒指外，大部分都是由專門製造戒箍的工場假以蠟模鑄成，寶石飾品亦隨戒箍號碼大小裝配的，銀樓業者僅作嵌鑲、整修及轉賣工作。

現將手工金屬片戒箍的作法介紹如下：

1. 金屬片鎚打完成後，用手扳彎戒箍的兩端使其靠攏，置於首尾差異的鐵軸上，以塑膠槌或木槌整修密合。

2. 火燄加熱戒箍裏外使熱量一致，敷以硬銲劑與助熔劑，同時觀察銲劑是否逸進接縫處，然後儘快浸漬酸液中。

3. 除去熔劑痕跡置於心軸整形、銼光及拋光手續卽成。

要之，金屬片或金屬絲如兩條以上的戒箍，製作較爲麻煩，必須將金屬絲各個成形銲接，同時注意戒面飾物的大小相互配合，工夫更要精細，其他製法步驟與金屬相同。（圖 8-19～8-21）

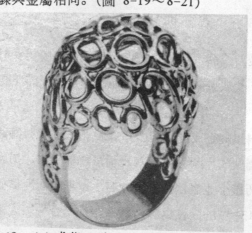

圖 8-19　(a) 戒指以若干大小不同的圓環作成戒面

(b) 戒指草蘭造形18K金製成的，
　　鑲五顆蛋白石裝飾

圖 8-19

(c) 戒面五個方形活動飾品內裝小圓鑽，以18K
　　金製成

圖 8-20　五個戒指的戒面造形均不同，具有新穎感，頗得現代女性喜愛。

(a)

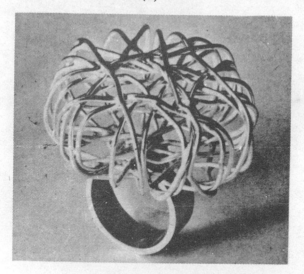

(b)

圖 **8-21**　球形與環狀戒指18K金製成

第九章　寶石裝飾工藝

一、寶石的種類

寶石的種類繁多，大部分來自礦物，少數來源是有機物，呈現透明、不透明及半透明的三大類材料。

在寶石中透明的較少，不透明與半透明的居多。寶石所以被視爲珍貴，因它具有艷麗色澤與堅硬的質地，以及自然動人的紋理。同時附帶因素物以稀爲貴，如果此礦物多了，則失掉珍貴價值，有時寶石價值隨時尙而定，某年代流行的寶石，過了若干年後便貶入冷宮，其他寶石起而代之。

寶石中又分爲珍貴品與半珍貴品。珍貴品的寶石大多數呈澄明的或半透明的，被雕琢後切面的反光與折光性能良好的，如鑽石、翠玉及白紅藍寶石之類，被列爲珍貴品，其他寶石顏色雖美，然質地不够強靱易碎，或折光性能不良，均屬於半珍貴品。現將各類寶石列表如下，藉供同好參考。

寶　石　名　稱	性　質	色　彩	硬　度	比重	附　　　註
黃　晶 Topaz quatz	透　明	黃　色	7	3.52	黃水晶
黃　晶 Topaz	〃	〃	8～9	3.52	黃石英
瑪　瑙 Gate	不透明 半透明	〃	7	2.60	紅、白、褐 黑均有

名稱	英文	透明度	顏色	硬度	比重	備註
薔薇石英	Rose quartz	不透明 半透明	淺紅色	7	3.53	
黃錳礦石	Rhodochrosite	不透明	〃	6½	3.70	
尖 晶 石	Spinel	透 明	〃	8	3.60	白、淺紅、藍、綠均有
紅 寶 石	Ruby	透 明 半透明	紅色	9		紫紅、橙紅
碧 玉	Jasper	不透明	〃	7		
珊 瑚	Coral	〃	〃	3½	2.62	
柘 榴 石	Garnet	透 明	〃	6½~7½	3.90	
紅 翠 玉	Alexandrite	〃	〃	7		又稱碧璽，淺紅淺紫均有
電 石	Tourmaline	〃	綠 色	7~7½	3.60	
橄 欖 石	Periodot	〃	〃	6½~7	3.34	
翡 翠	Jade	不透明 半透明	〃	6½~7	3.34	又稱硬玉，灰、白、黑、褐均有，又稱石翠
祖 母 綠	Emerald	透 明	〃	8		
孔 雀 石	Chrysocolla	不透明 半透明	〃	4~5	3.95	又稱綠寶石
血 石	Bloodstone	不透明	〃	7		
天 河 石	Amazonite	〃	〃	6		
藍 晶	Aquamarine	透 明	藍 色	7½	3.62	
靑 金 石	Lapis Lazuli	不透明	〃	6	2.75	
藍 寶 石	Sapphire	透 明 半透明	〃	9		
藍 銅 礦	Azurite	不透明	〃	4~6		
鈉 石	Sodalite	〃	〃	6		
紫 晶	Amethyst	不透明 半透明	紫 色	7		
黑 曜 石	Obsidian	〃	黑 色	5	2.45	又稱天然玻璃
鐵 礦	Hematite	不透明	〃	6½	5.20	
珍 珠	Pearl	〃	白 色	7	2.70	綠、紅、藍褐、灰均有
水 晶 石	Quartz		〃	7	3.53	又稱水晶或石英，褐、淺紅均有
鑽 石	Diamond	透 明	〃	10	3.52	

鋯　　石 Zircon	透　明	白　色	7½	4.70	又稱風信子石，棕、紫、紅均有
白 文 石 Opal	半透明	〃	6	2.15	又稱蛋白石
長　　石 Moonstone	〃		6	4.70	
琥　　珀 Amber	半透明不透明	褐　色	2～2½	1.08	
虎 眼 石 Tigers eye	不透明	〃	7		紅、藍、綠均有
煙 小 晶 Smoky quartz	半透明	〃	7		
臺 灣 玉 Nephrite	不透明	綠　色	6～6½	3	

註：本表參考科學圖書大庫珠寶手工藝製造及珠寶世界

二、嵌 鑲 材 料

　　寶石品質華麗，大都需要安裝而顯出，尤其在硬度六號以下的寶石一定要安裝，才可保護與避免擦損。如果用兩種以上的寶石作的首飾之類，更需要安裝。

　　一般寶石安裝材料所用金屬材料，不外 金銀與白金以及非金屬材料。

　　金（Gold）是首飾中最主要的金屬，純金品質較軟，除適於製造厚重的飾物如手鐲等之外，一般都以合金作為首飾的材料，稱為開金，視金的成分而定，如 10 開金而純金成分僅百分之 41.6，12 開金僅百分之 50，14 開金僅百分之 58.33，18 開金僅百分之 75，22 開金僅百分之 91.67 等等，其他是摻入別種金屬，以求加強純金硬度，保護首飾不至於脫落。英美與瑞士國家對開金的標準管理甚嚴，在製造完成的首飾均註明開金成分及廠商字號，我國大部分銀樓首飾業者也都按這種作法，以示絕對負責。

　　事實上我們所說的黃金，它的成分也僅是千分之 999 的純金，其他

千分之 1 是別的金屬，但不影響純金的成分。那麼所謂開金它所摻入的金屬是甚麼？摻入後開金顏色又變成如何？茲據業者說如以 24 開金標準作法，用 18 分黃金加 6 分鐵就變成藍色的黃金。如用 18 分黃金加 6 分鋅就變成粉紅色的黃金。如用 18 分黃金加 6 分銀或鎳就變成白色黃金，也就是大家所常說的白開金。如用 19 分黃金加 4.5 白銀，0.5 鎘就變成綠的黃金。

這些有色黃金除特定之外，其最廣用是紅色黃金、白色黃金及白色開金，而白色開金常被代替白金用途。業者習慣上所說的白金，大部分是白色開金，所謂白金應屬另外一種金屬，它產量極少價值太高，除裝飾珍貴寶石外，一般寶石的嵌鑲很少用到。

白金 (Platinum) 質地較銀堅硬，在一般溫度中不會氧化，可以保持長久光澤感，接觸化學品也不會發生不良反應。白金熔點很高，約在攝氏 1773 度，但製造白金首飾時仍要摻入其他金屬維持其硬度，其標準是白金千分之 950，其他金屬是千分之 50，這種百分比視白金用途而定。如結婚戒指以百分之 90 白金和百分之 10 銥混合就可以了。

此外，還有與白金性質相似的金屬，有銥、鈀、鋨、銠及釕等其顏色均係白色，也是摻和白金硬化的材料。由此可知白金也實非純白金，其他金屬成分是非常微少而已。

銀 (Silver) 的素質柔軟，比重是 10.3，易加工，除製造其他金屬作首飾材料外，家庭用器與藝術品也使用銀來製造。銀的價格比黃金便宜多了，銀器製品價值也較黃金遜色，然而仍為一般人所樂用。

純銀製造器物或其他首飾必須摻入其他金屬強化其硬度，混合的金屬有鎳、鋅及銅等，以銅金屬最佳可，控制銀的延展性與氧化作用，其混合成分也具已定標準。

最後，我們對於以上嵌鑲寶石的金、白金及銀的首飾，究竟其成分

如何？可以施行試驗工作，有兩種方法觀察出來；第一種，備一塊試金石，不論金或白金首飾品只要與試金石磨擦一下，由所留在石上的痕跡，再校對標本色卽可看出端睨。第二種，用酸類溶液法，備一小瓶硝酸與一瓶硝酸和鹽酸的混合液，將白金或 18 開金以上的黃金，放入硝酸液中則不會有何反應，如 18 開金以下的黃金就會反應，黃金成分愈差反應愈快。如果黃金在硝酸液中無反應的，可改放入混合液中必有不同的反應，由反應情形可確定其成分比值。

三、切割與琢磨

甲、切　割

一塊瑰麗寶石或品質普通的玉石，均需精良的琢磨技術，方能增進美觀價值。近十年來寶石用途日益廣泛，不但是人身首飾用途，同時科學工業與國防工業上使用寶石原料的機會也增多，人們不斷地探索其來源，也實行人造寶石來補充原料之不足，因此對寶石雕磨術與鑑別知能，也成爲一種專門學問。

我們面對一塊寶石原料，如何去切磨所發生的問題居然甚多，首先研究原石的品質屬於那一類寶石，然後決定割切方法，這所謂設計用材，同時參酌市面流行形式。舉個例子，如有一顆一克拉重量結晶良好的寶石，中間却有一點明顯的黑點，或其他瑕疵，那應考慮切割適當位置，在黑點處來切割乃爲正確。其次，注意寶石折光情形，該寶石的切割處是單折光抑是雙折光，如視覺方向不同彩色也隨着更易，如何充分利用原石優點，得到最大價值也是重要的籌劃。

此外當寶石切割位置與方向決定後，卽施行切割作業，一般小形原石僅施於切雕卽可，而大形原石才假於鋸割。所用的圓鋸片也十分考究，它是無齒鋸輪，對質細寶石與質粗寶石所用的鋸片與方法也有些不

同， 一般鋸片直徑由四吋至十四吋不等， 最大可達三十六吋， 厚度由
0.025 吋至 0.075 吋。對珍貴寶石的切鋸，爲免於小損失，可用橄欖油
攪拌鑽石粉製成的銅鋸片來鋸割，爲愼重其事又用一種潤滑油自動化澆
於寶石與鋸片磨擦處，俾不至發熱保護寶石品質。鋸片轉動速度視寶石
品質而定，大約每分鐘由 3000 至 5000 轉，而鋸片也有註明最大安全速
率可供參考，同時轉動方向可隨時調整，當順時鐘方向轉若干時刻後改
爲逆時鐘方向轉， 巡廻更換可得較佳的鋸割效率，並可延長鋸片使用壽
命。

乙、琢 磨

寶石切割後卽是琢磨工夫，先經粗磨成形，珠寶業備有成套標準模
板，作粗磨時規格的依據，給工作者不少方便，且各個造形能獲一致。
研磨寶石的輪子是人造的矽炭化物，製成帶形包紮在磨輪上，硬度約在
九號左右， 除鑽石外其他的寶石均可研磨。 磨輪分粗、中、細三種，
隨寶石硬度而調換使用，近年來爲防止磨輪耗損有自動撒佈鑽石粉的設
置， 增進研磨效能。（圖 9-1）

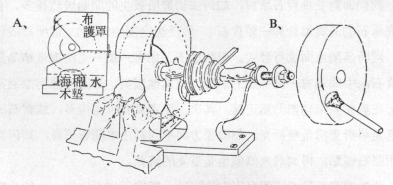

A、 布護罩
海綿 水
木墊
B、

圖 9-1 寶石研磨輪具

寶石表面琢磨的形體，大部分是凸面與平面兩種。凸面形與平面形
寶石的高低，也分爲高、中、低三類。而底部形狀又分爲凸底、平底及

凹底三種。但寶石上半部形（表面層）與下半部（底座）的形體並不一致，有上半部大於下半部，或下半部大於上半部，視寶石折光情形與寶石顏色以及寶石瑕疵位置而定，實際上一般寶石的形體大都是上半部大於下半部，儘量顯示寶石的大小。

　　其次，寶石造形中所謂單面凸圓形，其底面仍是平的。兩面均凸出的叫做扁莨凸圓形。雙面均平整的叫做座體形，這類造形較少。在寶石凹形方面有一種是在凸形的平底內挖空，成底部凹形，此法常用於價值不高而顏色深度的寶石。還有一種是反凸圓形，在凸圓形面上琢磨一凹圓形，再嵌鑲其他貴重的寶石，這也是常見的一種琢磨法。

　　總之，不論任何凹凸型的寶石，經第一次粗磨完成需要仔細檢查粗胚是否與模板相似，否則細磨時較為費事多了，業者對粗磨手續極慎重其事。寶石粗磨或精磨均假於一精密的自動化琢磨機施工，工作者只要控制與操作機器卽能琢磨出任何形體，及寶石凹凸正確弧度。不過有些地區仍以老式方法，如泰國與錫蘭等地將寶石膠黏在一個木棒或鋁柄上，靠近磨輪研磨，全憑個人經驗與眼力來控制，很難有理想的造形與正確的弧度，不過這種作法調整彈性較大，可隨心所欲保持寶石重量。（圖 9-2, 9-3）

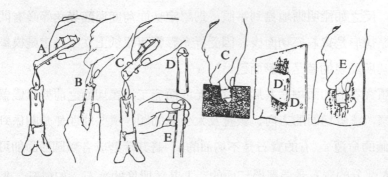

圖 9-2　寶石手工打磨搓光法

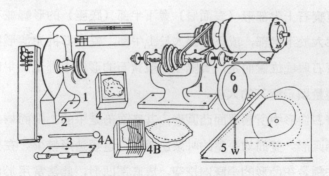

圖 9-3 寶石研磨設備

四、切面與拋光

甲、切　面

　　寶石切面技術最難，也是最重要的一個過程，由相當有經驗的技師才能擔任操作。

　　每一種寶石都有一定的折光度，依折光度所形成的臨界角（即面與面間），臨界角愈小折光與反光的能力愈強，如果切面角度不對或切面不平，光線射入寶石後則無法反折，而減低了寶石閃度與價值。

　　寶石切面角度是否正確，可以由試驗而得；將寶石置於一張乾淨報紙上，從寶石面往下看，如報紙字看不見則認定切面角度正確，臨界角亦正常。反之如能明晰地見到字眼，則認定切面角度與臨界角等必有問題。實際情形是寶石經切面後，因受折光影響而報紙上文字必定是模糊不清，其所顯現的僅是幻影而已。

　　各類寶石的切面均隨其形狀及折光度而施工，在切面之前要以儀器仔細檢察，注意切面的方向、數量及大小等問題，這些問題便是關係到寶石價值的命運。有的寶石是不切面的，將其琢磨成各類圓形面即可了，但大部分的寶石是要經過切面的，尤其透明度的寶石，如鑽石、藍紅白寶石及水晶石等類，不切面的大都是不透明與半透明的寶石，如瑪

瑙、翡翠及土耳其石等類。我們知道寶石切面目的，就是要利用其透明本質發生閃光作用，顯露瑰麗色彩增進美觀價值。但也有部分不透明寶石的切面，是屬於造形問題與閃光無關。（圖 9-4）

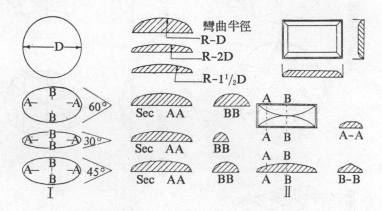

圖 9-4　寶石的切面

切面方式很多，依形狀決定之，分爲圓鑽形、方鑽形及橢圓形三大類。

圓鑽形　以圓形及類似圓形的形體。

方鑽形　以方形、長方形及稜形等形體。

橢圓形　以心形、橢圓形、橄欖形、蛋形、梨形及半橄欖形等形體。

其他類形總稱爲混合形，這不過是寶石專家依材取形，一方面做到不浪費珍貴寶石，另方面以形狀別緻取勝，也頗能得一般購者的賞識。如圖所示，尚有三角形、星形、扇形、半月形及盾形等五花八門不勝枚舉，從切面的寶石形體觀之，均非一種純粹造形。（圖 9-5）

乙、拋　光

寶石經細磨後在放大鏡下仔細觀察，確定已無抓紋或切面完善的寶石，卽可施行拋光工作。拋光操作與研磨法大致相同，不過所用的磨輪

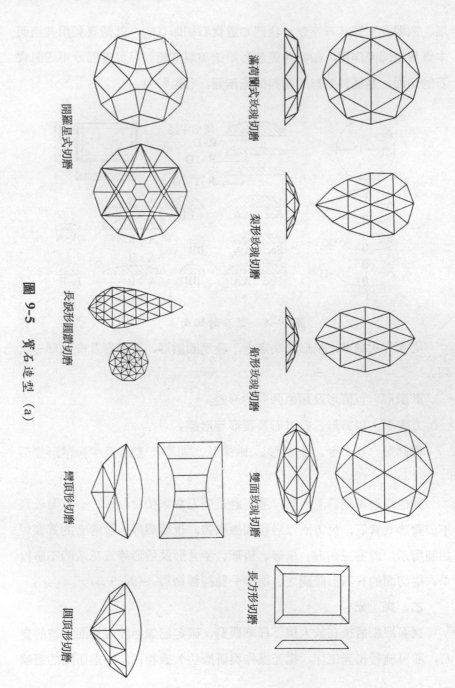

滿荷蘭式玫瑰切磨

梨形玫瑰切磨

船形玫瑰切磨

雙面玫瑰切磨

長方形切磨

彎頂形切磨

圓頂形切磨

開羅星式切磨

長淚形圓鑽切磨

圖 9-5　寶石造型 (a)

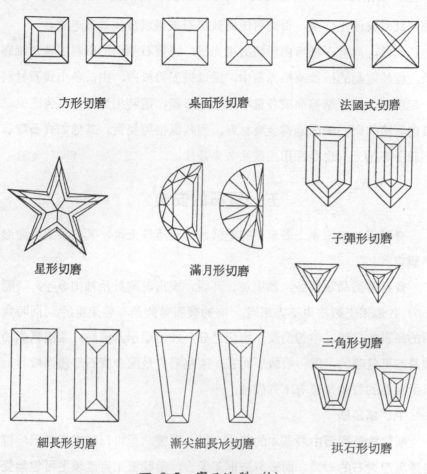

方形切磨　　　　桌面形切磨　　　　　法國式切磨

星形切磨　　　滿月形切磨

子彈形切磨

三角形切磨

細長形切磨　　　漸尖細長形切磨　　　拱石形切磨

圖 9-5　寶石造型　(b)

不同而已，拋光磨輪氈面用品以寶石硬軟度爲準；有法蘭絨、稀疏裟布及羚羊皮等材料，又分質地堅軟粗細等類分別使用。在拋光操作時用一種拋光劑，俾增拋光效能，如硬性寶石用氧化錫或矽藻土調水成糊狀，然後塗佈於氈面輪上才拋光。如一般軟性寶石，使用氧化鈰或氧化鋯拋光。最精緻的拋光劑是細鐵丹粉，對凸面形寶石能發揮高度油光效果。

　　這些拋光劑一般均有附帶說明使用於某類寶石，及使用方法等宜多

注意。惟拋光工作不可忽略的一件事，由於磨輪與寶石的摩擦時久必生熱，此時應停止作業，否則可能導致寶石破裂或發生其他毛病。

此外，尚有一種自由形體的拋光法，將寶石割切的廢料去稜角細磨後，置於電動的搖鼓或搖光筒中，撒以拋光粉於內，由許多小寶石材料一起滾動，相互摩擦而成各種不規則的形體，這時拋光工作也告完成。自由形體的寶石鑲配適當金屬材料，別具風格與氣質。其他如寶石球、小珠子等拋光，也是採用搖鼓法效果甚佳。

五、寶石的安裝

寶石安裝在架座上最重要的是堅固不脫落為上策，其次求架座造形美觀典雅。

寶石首飾品類很多，如項鍊、耳環、戒指、胸針及袖扣等等，（圖9-6）各個架座製法也不盡相同，有的寶石首飾是不要架座的。同時寶石的品質有透明、半透明及不透明之分，如何顯示其優點，架座貢獻功效是不可忽略的，就一般情形而言，架座形式是配合寶石形體而設計，市面常見的首飾架座有下列幾種：

甲、框裝法

框裝法是寶石中最基本的架座，以一顆雙凸型祖母綠戒指為例；首先應測定寶石的形體，而後製造框架配合，帶狀框架寬度須足可包紮雙凸型中間適當位置，過高過低均不宜，其長度恰好圍繞寶石周圍，頭尾兩端密接後，取細塊銲劑與助熔劑於框外引火焰燒銲之，刮掉銲劑痕跡，並注意框架圍繞寶石是否着實。其次於框架上下方用一根光滑鋼桿用力巡迴扣壓，俾框架與寶石不容有移動或鬆懈現象。最後框架銲在加强金屬品上或戒箍上。

戒箍與內框有專門工廠大量生產供應，珠寶業師傅不必自製，除非

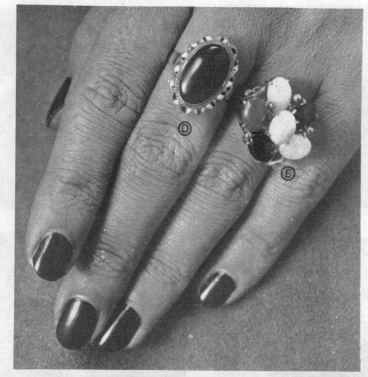

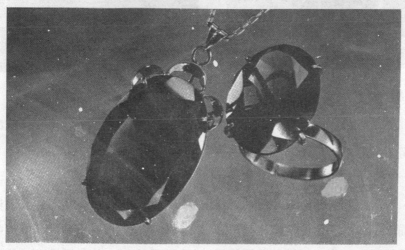

圖 9-6　各類寶玉首飾　　(a)

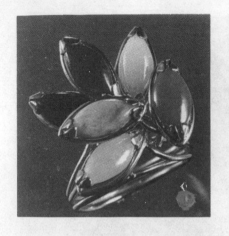
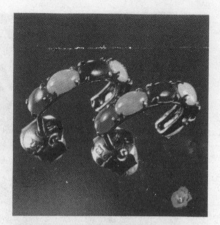
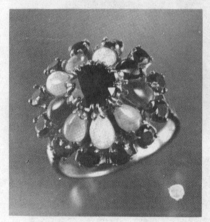
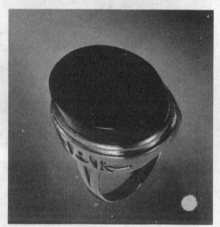

圖 9-6 各類寶玉首飾 （b）

特定的形式外，因此寶石首飾安裝並非十分困難，圖中是戒指框裝法的
過程。（圖 9-7）

乙、反面框架法

　　取現成的斜形框架一個，規格正好適合寶石的大小，寶石由反面嵌
裝而上，如有不合適地方用銼刀或圓形鋼桿整理內環，安裝時框架內塗
一些黏膠。其次，再用光滑鋼桿用力壓框架下半部，使包緊寶石，然後

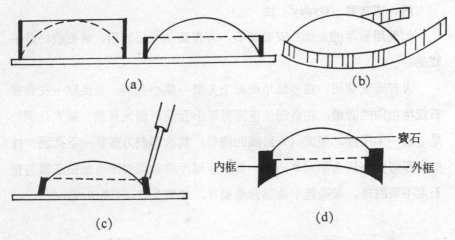

(a)　　　　　　　　　　(b)

(c)　　　　　　　　　　(d)

寶石

內框　　　　　　　　　　外框

圖 9-7　裝框法

再取一框蓋住寶石底座與框架交接銲固。倘使是透明寶石爲折光關係，
用鏤空底座銲接框架若干點卽可。

　　一般安裝寶石在金屬底座上鑽一個孔洞，修成上狹下寬形式，讓凸
形寶石由下嵌上，然後底座背面再銲接六個點，如寶石體積大的則多銲
幾點，包牢寶石不容搖動。（圖9-8）

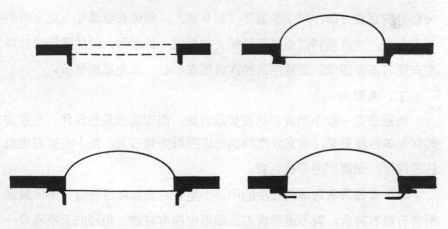

圖 9-8　反面框架法

丙、吉普賽（Gypey'）法

如果用較厚的金屬片安裝寶石，吉普賽法較為適用，寶石最好是平底的。

吉普賽安裝法，在金屬片反面上先鑽一個小孔洞，然後取一支與寶石規格相同的圓鑽，在金屬片正面對準小孔洞再鑽大孔洞，這大孔洞恰是金屬一半深度，使成（A）圖凹槽形。其次用刮刀修整一下孔洞，抹些黏膠將寶石嵌入如（B）圖，並在金屬片輕敲俾周圍金屬徹底緊包寶石而不至脫落，最後銼平各部分金屬片，並磨光之。（圖 9-9）

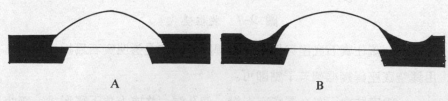

A B

圖 9-9 吉普賽安裝法

另一種寶石安裝法，其與吉普賽法相彷彿，金屬片鑽的孔洞與上面相同，不同處在寶石嵌入後，在寶石周圍的金屬片上找若干點，用刻刀或鏨刀向寶石方向作幾個金屬芽（如 B 圖）。然後在金屬芽上以金屬小珠點銲之，或直接將這金屬芽以焰火加熱成一珠頭形，趁熱將每個珠頭壓向寶石邊緣卽成。這種作法熱度處理宜小心，以免損壞寶石。

丁、角冠法

角冠法是一般小型寶石的安裝最方便，而安裝效果也良好。角冠法的框架如透雕藝品，有充分空間讓光線照射到寶石上，使小型寶石也能折光作用，顯露閃亮華麗色彩。

時下首飾業者對這角冠法的中、小型寶石安裝極為普遍，不但對透明寶石最有裨益，對不透明寶石的顯燿也極有好處。角冠的架座適合一般寶石安裝的使用，其適應性好，因此有專門店或工廠供應，備有各種

圓型或方型的大小規格架座出售，對首飾業者非常方便。

　　角冠架座造形，架座部分較厚俾堅固耐用，角冠部分較薄些方便鉗住寶石。在安裝時角冠部分另要加工修整成一釘形，配合寶石形體與規格狀況，做到彼此密切配合為止。但有一種例外情形，購買者除選擇架座形式外，同時要求某一種貴金屬製造，如何是黃金材料一般銀樓可能承擔，如其他貴金屬材料則仍要求助專門製造架座工廠，製造工錢特別貴，自不在話下。（圖 9-10）

圖 9-10　角冠安裝法

戊、珍珠安裝法

　　珍珠安裝在寶石首飾業中也是主要作業。珍珠在中外國家也普遍受到人們喜愛，我國古代對珍珠寶貝不但用於首飾，用於服飾方面也到處可見。

　　珍珠是類似的圓形，中空表面是琺瑯質的外體，質地脆弱不能加壓或用力敲擊，珍珠安裝不易堅實，卽是上面的原因。珍珠的安裝有單顆與多顆串聯作法，其施工方式有三種簡介如下：

　　第一種，珍珠與金屬接觸處用一個金屬製的杯形托片，在托片與珍珠間銲一根珠栓，固定珍珠位置，再由這托片與首飾金屬相連接。首先將珍珠置於專門活套上夾緊，以電動麻花鑽緩緩打妥孔眼，約珍珠一半深度，杯形托片所鑽孔眼較珍珠孔眼要小<u>些</u>，能容 1/32 吋銀絲插入方可。托片高度僅珍珠四分之一爲度，銀絲栓作成彎曲形，安裝時以快乾黏膠注進珍珠孔洞，然後安裝托片，最後插入銀絲栓，待乾卽成。（圖9-11a)

　　第二種，不用金屬杯形托片的作法，珠栓係用兩根銀絲，經拉絲板加工成半圓形，合併後卽成一根。安裝法與第一種相同，將銀絲塗抹黏膠後，在前端的銀絲間塞上一塊小楔子，一起插入珍珠內，再緩緩抽出部分銀絲，稍施技巧則有楔子那端銀絲直徑較大，正好固定住珍珠而不致脫落。這種無架座作法，純粹是裝飾意味，其堅固性較差，如果作首飾應注意用途所在。(圖 9-11b)

　　第三種，是雙孔珍珠安裝法，將珍珠夾在活套上鑽一個孔洞貫穿兩邊，中間串以兩根加工的銀絲珠栓，利用這兩根貫穿珠栓，使珍珠與金屬座連接。這種作法較爲堅實，但破壞了珍珠圓形美感，其作法也有兩個方式：

　　①珍珠經鑽孔後，銀絲栓貫穿過珍珠，一端黏一顆特製的珠膠固定住，另一端銀絲可直接銲於金屬架座上。

　　②將兩根銀絲貫穿珍珠，分別張開扣住珍珠頂端固定之，另一端銀絲栓亦分別張開銲在金屬架座上，或穿過金屬板銲固之。(圖 9-11c)

　　以上三種珍珠安裝法各有其優劣，但要看珍珠裝飾的使用場合，譬如戒指或耳墜用珠，以第一種或第二種作法爲佳，使飾物晶瑩圓潤表露無遺。如將珍珠作帽飾、服飾或其他有活動力地方，則第三種安裝法較爲妥當。

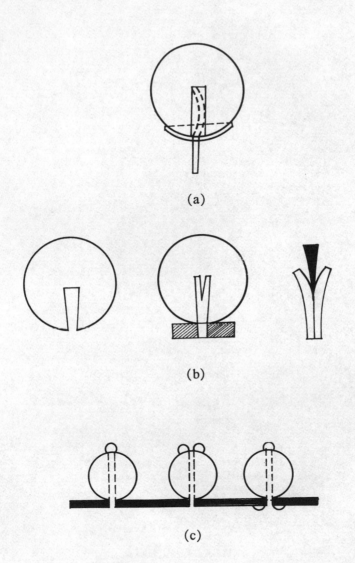

圖 **9-11** 珍珠安裝法

第十章　寶石性狀與鑑別

　　寶玉品類繁多，如瞭解各種其性狀與鑑別實在不容易，它是一門專門學問，國外有很多機構或寶石專家從事這一行業，同時有珠寶學校傳授這門教育，我國國民對於這方面知識很淺薄，幾乎是銀樓業者及少數專家的任務。

　　其實每一種寶石有幾個特點，這特點的認知應該也是對珠寶的一般知識，譬如①比重是寶石的品質分子的重量，大多數寶石的比重都是相當固定，除少數化學成分的寶石外。②折光度是光線照射到寶石時，寶石發生一種折光作用，有單折光與雙折光兩種，由折光裏測出度數，是固定的還是變化的。③純質是寶石的品質，大多數寶石內都含些雜質，而雜質的狀態與內容常因寶石而異。純質是寶石未含有絲毫雜質。④光澤是寶石分子光澤程度，也就是寶石分子組織精細與粗糙問題，與透明或不透明無關。⑤紫外線反應，有些寶石使用紫外線儀器測度一下，便知其真或假的。⑥色澤一般寶石都有固定的色彩和潤澤，它與品質純度有關，色澤優美的寶石其色彩多純一，溫潤晶瑩剔透，反之色澤混濁不清含有閉澀感。

　　有些婦女一輩子佩戴寶石首飾，對其喜愛的寶石講不出美好所在，比比皆是，這便是缺乏寶石一般鑑別知識，如能對上面問題稍為瞭解一下，購置時絕不致任首飾業者權說而遺失方向，或受瞞騙而不知。

　　佩戴寶石首飾平時應注意的事項：第一，宜避免大力震動，如劇烈

運動，打擊及拉力等，容易使構造鬆懈或脫落。第二，寶石首飾勿長久泡在熱水中，否則其色澤與純質可能引起變化。原來寶石之類多產自寒冷地帶或蘊藏地下深處，性近寒冷。第三，一般寶石忌酸鹼浸襲，勿染汗水、淚水、口涎及其酸鹼性化學物品，否則寶石色澤便混濁不清。第四，寶石首飾佩戴日久，易藏污垢，或色澤不雅，應定期清洗保持常新狀態，同時對寶石品質也有好處。

一、黃　玉

黃玉又名黃英石 (Imperial Topaz) 它與黃水晶很相似，價格比黃水晶高得多。還有一種茶晶 (Quartz Topaz) 也常混淆不清。

黃玉的顏色很多並不限於黃色，據統計它有粉紅、橘紅、大紅、棕色、藍色、白色及赭色等。天然原石很少有粉紅、橘紅及大紅的，係加熱處理後變成的，而在加熱處理過程中事先無法控制會變成何種顏色，如溫度控制不當原石則變成無色。黃玉中大紅與赭紅色頗受一般人的寵愛，因黃中帶紅色，其他寶石很少有此顏色。深藍色黃玉與綠色的黃玉很美，產量極少，淺藍色的黃玉則較多。

眞正的黃玉顏色是十分動人，它的硬度高，在切磨時可得極平滑面而閃光也多，因之，所有黃玉寶石幾乎都是切面的，惟它的缺點是極易成平行方向分裂，切琢時要作傾斜十五度來加工，所以鑲嵌首飾必須十分小心。如果試驗黃玉是否眞假，只要在布上磨擦或加熱一下卽有電的特性，可吸紙屑歷久不墜，才是眞的黃玉。

黃玉產地以巴西最著名，美國加州、緬因州以及澳洲、西南非、馬來西亞、墨西哥、英國等地均有出產。

二、綠　寶　石

綠寶石 (Beryl) 在綠色寶石系中有八種:

1. 祖母綠 (Emerald) 又稱翠石

2. 綠色綠寶石 (Green Beryl)

3. 金黃色綠寶石 (Golden Beryl) 或稱 (Heliodor)

4. 紅色綠寶石 (Red Beryl)

5. 粉紅色綠寶石 (Pink Beryl) 或稱 (Morganite)

6. 藍色綠寶石 (Aqunarine)

7. 深棕色綠寶石 (Dark Brown Beryl)

8. 無色或純白綠寶石 (Colourless Beryl) 或稱 (Goshenite)

在綠色寶石系中祖母綠是名貴的一種，也是大家最熟識的，其他綠寶石結晶含有雜質，它的成分由鈹鋁矽酸鹽結晶而成，如祖母綠有鉻的關係才有鮮艷的綠色。綠寶石受鐵的影響所以綠得不够鮮艷，金黃色綠寶石顏色倒很美，紅色綠寶石瑕疵較多不全透明，粉紅綠寶石與粉紅黃石英及粉紅的碧璽極相似，但較爲清澈美好，頗受一般士女歡迎。藍色綠寶石在綠寶石系中也是珍貴的寶石，一種極似天藍色，一種是藍中帶綠很受人們愛戴，同時銷路也最大，銀樓業者常以其他綠寶石加熱處理，也可以變成漂亮的藍色綠寶石。

綠寶石在世界各地均有發掘，藍色綠寶石以巴西最多也最著名，其次，美國的緬因州與康乃狄格州以及西南非洲均有。粉紅色綠寶石以馬拉加西的品質較佳。

三、紫　　晶

紫晶 (Amethyst) 又名紫水晶，紫晶大體分爲兩大類；一是結晶體，一是微粒結晶體，如瑪瑙類屬之。

紫晶因產地不同顏色互異，烏拉圭北部所出產的紫晶顏色最深，可

以說是純正的紫色，巴西南部所出產的紫晶顏色較淡些，且帶橙紅色，有人認為巴西的紫晶反而更美。其次，法國的紫晶呈玫瑰色艷麗得很，韓國的紫晶帶藍色，澳洲及錫蘭等地也產紫晶，品質則較差些。

紫晶對熱的反應相當靈敏，品質良好的紫晶不可加熱處理，如加熱到攝氏四百度左右則變成黃紅色或黃色，超過五百度則變成無色，所以大家對紫晶發生了興趣。紫晶品質的鑑別，肉眼可以看到顏色情形，至於色澤均勻與雜質等祇有仰賴於放大鏡了，有時紫晶色澤不勻也有特殊情形，它的顏色往往如斑馬線狀，但在磨成寶石後因反光關係，反而不易察覺。

紫晶有個神秘的傳說，身上帶了紫晶可增進智力，不會醉酒，不打瞌睡，打戰不會受傷，天主教的人視為崇高地位。(圖 10-1a, b)

四、碧 璽

碧璽 (Tourmaline) 一名電石，在寶石中與紫晶同具特殊性能，任何碧璽如加熱至攝氏一百度時，一端生陽極一端生陰極反應，如將碧璽摩擦便能吸紙屑，所以稱為電石。

國人稱電石為碧璽已相當歷史，在清朝文武百官及貴富世家的服飾都佩戴碧璽，或表示官階與特殊身分。碧璽在婦女中印象也十分深刻，因產量多一般人民服飾如掛扣、玉簪、煙嘴、帽頂及胸佩等，都以碧璽為裝飾材料。

碧璽硬度高，約 $7\sim7\frac{1}{2}$，比重 3.60，**顏色多種**；有綠、藍、棕、黃、紫、大紅、粉紅及黑白等色，這些顏色形成不明顯的層次組織，外層是棕色，中層或是粉紅，而內層又變為大紅，因此色彩絢燦而美觀，這與一般硬玉有規律色彩的不同之處。在碧璽中以大紅與紅紫顏色最為鮮艷，常被人誤認為紅寶石，如仔細檢查可分別出來，一般碧璽含有一些

(a) 紫水晶礦石

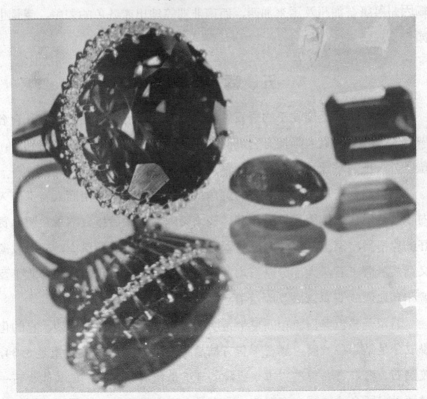

(b) 紫水晶戒指

圖 10-1

雜質，形體大顆價也賤。就碧璽類中以藍色與綠色的較漂亮可作首飾，產量也較多。 粉紅、黃、棕色產量少雜質也多， 宜作雕刻品或用具材料。黑白色的折光度不佳價值較差，作雕刻與用器的材料。

碧璽有個可貴的特性，是種雙折光的寶石，且係多色性的質地，如以不同方向去觀察其顏色也不盡相同，由於它具備此特性，首飾業者將其磨成「眼石」以增價值。

碧璽產地除我國大陸外，世界各地均有，如西伯利亞與緬甸等地的紫紅、藍色及大紅的碧璽為多。巴西的以綠色、藍色及紅色為主。美國緬因州與康奈加州及馬來加西， 西南非洲等地出產各色的碧璽， 產量也頗豐富。

五、翡　　翠

翡翠(Jade) 是屬硬玉的寶石，我國人對翡翠有特別好感，在社會各階層人士與皇宮貴人都擁有它，同時我國博物舘的翡翠寶石也特別多，難怪外人把翡翠認為產自中國，稱為中國玉了。

其實翡翠產地在緬甸北方的莫角地方，據說都是雲南商人買進傳入內陸，時為清代康熙與乾隆年間，後來又因慈禧太后極喜翡翠，將品質好的尊稱為皇家玉，因此收藏翡翠與翡翠首飾成了一種風尚，同時我國又精於琢磨玉石，大部分原石均運入內陸加工，當時我國蘇州、北平及廣州等地便成翡翠琢磨及販賣中心。

翡翠是綠色與白色相間呈半透明的寶石，圖紋自然而美觀。它的化學成分是鈉鋁矽酸鹽，屬於單斜方結晶系統，硬度6～7，比重是 3.34，較鑽石、藍紅寶石輕些。本來質純的硬玉是沒有顏色的，如其他寶石一樣要看它所含的雜質來定顏色，翡翠是含了多量的鉻，出現了美麗的綠色，其他部分還是白玉。話說回來真正質純的翡翠極少， 換言之， 純綠

翡翠數量極少，質地優美只有綠色柘榴石與祖母綠可相庭抗禮。

那麼，　如何翡翠品質才算美好？　第一它的色澤要鮮艷嬌嫩紋樣清晰，如含有鐵質則紋樣就不會動人。第二翡翠雖非透明寶石，但它的透明度仍是要高的才好，透明度高卽表示雜質少。第三顏色要均勻，一顆翡翠儘管色澤嬌艷透明度佳，　如顏色不均勻有疵點，　就不是高尚的寶石。第四翡翠寶石形狀大都是圓形、橢圓形及橄欖形的戒面，沒有切磨作成刻面，這是不成文的規矩。

近年來翡翠價格高漲，業者利用灰白色硬玉染色製成假翡翠，同時以劣質硬玉嵌在翡翠內作成戒面等飾品，購買時應多仔細檢查。翡翠用途甚廣，除雕刻成高價值的藝術品外，製作手鐲、耳環、項鍊墜子及婦人首飾之類十分普遍，故宮博物院中玉器卽是琳瑯滿目的翡翠製品。

六、琥　　珀

琥珀 (Amber) 非礦石，也不屬於任何結晶系統，它是一種松脂，經過了若干長久年代的風化作用，　變成了今日所謂琥珀。　它的顏色有黃、棕黃、紅、綠、藍及棕綠等色，色彩與紋樣極美。

琥珀出產地依採掘而來有兩種：①是海琥珀，正如上面所說的由松脂經過滄海桑田若干年代的變代，流失於海中撈獲而得。②礦琥珀，松脂被埋沒在山岳中，由礦場開採而來的。這些琥珀因埋沒年代的久暫，樹脂凝固風化情形，　以及地埋環境氣候等不同，　也形成琥珀品質的優劣，大略分爲下列幾種：

1. 清琥珀　透明度良好清澈可愛。

2. 塊琥珀　透明度稍差，顏色有多種。

3. 斑紋琥珀　如鵝油黃色，內小氣泡極多，幾乎是不透明的。

4. 油琥珀　透明度差，氣泡大且多。

5. **泡沫琥珀** 不透明的，大都是灰白色，無法磨光。

6. **骨琥珀** 不透明的，色呈灰色至棕黃色均有，頗似象牙或動物骨骼質地。

琥珀品質優美的並不多，價格倒很公道，作者歐遊時在丹麥盛產琥珀的哥本哈根見到琥珀藝品專售市場，種類繁多大部分是黃棕色、黃色及橙黃色的，有的琥珀含有雜物及昆蟲之類紋飾，據業主說這些有昆蟲或雜物的琥珀得來不易，百個琥珀原石中很難有個這特出的品質。

琥珀是半透明或不透明的結晶體，其硬度是 $2\sim2\frac{1}{2}$，比重僅 1.08，如將其放入鹽水中可浮起水面。雖然琥珀價格不貴，因它的質地情形極易假製，利用人造合成樹脂或利用一種自然樹脂與合成琥珀再製而成，贋品仿製十分相似，目視難辨別。據有經驗者說如是合成樹脂製品，只要用針加熱接觸贋品沒有琥珀松香氣味，如係松脂琥珀滴一些酒精卽有劇烈反應現象，如是合成琥珀包裹雜物之類，可仔細觀察其被壓製的流動情狀，與氣泡有不正常形態，就可以辨別是否眞假或再製的琥珀了。

七、臺 灣 玉

臺灣玉 (Nephrite) 屬於軟玉，比重較硬玉輕，硬度也差，惟它堅度較硬玉強不易破碎。

臺灣玉大部分是墨綠色，分佈於臺灣東部，臺東縣山區及花蓮縣的豐田出產最多。據研究臺灣玉成份與紐西蘭所產的玉很接近，但臺灣玉雜有成束的纖維質與綠泥石等，所以有黑點或黑條的出現，因而也造成了臺灣玉堅度特別高的原因。

在一般礦石形成時如纖維質過多，則呈片層狀極易分裂，所以臺灣玉不可能琢磨成大件雕刻品，質地較佳的可製手環、戒指面及小形雕刻品等，亦頗受人們的喜愛。

八、珍　　珠

　　珍珠 (Pearl) 可分爲天然珠與養珠兩種，前者取自野生蚌分泌出鈣炭鹽，日久此結晶體凝結而成顆珠。後者由人工飼養兩年以上的蚌，將種珠放進蚌肉所生的珠。

　　我們知道珍珠首飾不可少的材料，由於質感與形態的美麗，成爲世界各國王侯貴婦以及一般婦女所喜愛的寵物。事實上珍珠除給婦女的項鍊、耳環、胸墜及戒指外，還可以用珍珠作服飾，甚至可作婦女駐顏藥料，其珍貴可見一斑了。

　　現就天然珠來說，蚌雖會生眞珠，但大多數的珠並不放彩，因此價值就差了。一般眞珠就其顏色可分爲白色、黑色及彩色三大類：

白色類

1. 白色。白色或極接近白色，或泛極淺藍之類屬之。
2. 奶色。似牛奶顏色，有深、中、淺三色。
3. 粉紅色。白色中泛粉紅色價值最高。
4. 粉紅奶色。以奶爲主泛粉紅色價值亦高。
5. 花色。奶色外又泛其他彩色，如泛藍色則較珍貴。

彩色類

1. 包括各類色彩顯著的眞珠，如灰、藍、深藍、靑銅及藍綠色等。
2. 黑色珠或黑色珠中泛綠彩的尤爲珍貴。

　　就珍珠形態來說也有若干類，本來天然眞珠奇少是正圓形的，大多是畸形的，它也有幾種形態：

1. 圓形　接近正圓形，愈圓愈可貴。
2. 蛋形　珠狀頭尾大小不同，而本身是平滑的。
3. 扣形　珠的一面是圓，一面是平的呈扁形體。

4. 異形　包括所有畸形的珠，如半珠、六分珠及子珠等屬之，這類珠僅可作鑲嵌裝飾之用。

珍珠在寶石裝飾品中有崇高地位，它的硬度很低，僅 2.5 至 4 之間，比重是 2.76 至 2.78。珍珠看似很單純，如要判定它的品質良窳也是易事，現提供些主要的判定要素作為參考：

1. 顏色　大凡珠的顏色宜純與勻，其價值較高。

2. 透明度　珠子透明度愈高愈好，必要時在燈下映照可觀察出珠子是否有斑點，或暗澀地方。

3. 表皮　光滑為佳，如有凹缺、裂痕、刮傷及其他瑕疵均會影響其價值。

4. 形狀　珠子圓形最佳，如有類似圓形或有對稱圓狀也頗有價值。

5. 大小　珠子愈大愈貴，在珠寶業中珠子的價值用基本價來計算，然後乘以重量的平方，珠子大重量亦高，乘以重量平方則差別很大。

其次，有關人工養珠，我們不說其養珠過程，僅就其顏色、形狀及品質價值來說，養珠也具備了以上所說的條件，這點與天然珠相同。惟養珠的形狀變化較多，因受人工供給種珠的控制，有一半老蚌能生產圓形的或近似圓形的珠，有一半是無用的或畸形的，形體也較天然珠大，就品質方面養珠外層也是天然程序生長的，核心却是人工種子，所以比重較天然珠高，而在光學與物理特性方面則相仿，表皮比天然珠厚而光滑，這是兩者的區別，最近有人發明無子養珠法，所生珠子小些而品質光澤良好，價值也遠不如天然珠昂貴。

現在養珠事業以日本與南太平洋的國家最發達，所謂日本養珠與南海養珠為珠子代表名稱，日本珠形小而圓多，南海形大而圓少，而南海

珠價格不如日本珠。

　　珍珠飾物保藏也極重要，因它是炭酸鹽化合物，硬度低易破裂，應避免摔打碰等外力打擊，卽穿粗糙衣服也會使其外表受損。此外對於酸性反應極爲敏感，如人身汗水、醋酸、熱燻及香水等，都可使其受損變成黃色，或失去原來光滑的表面。

九、鑽　　石

　　鑽石 (Diamond) 的本質是炭的化合物，當炭的純度極高時按立方系統結晶便成了鑽石。因它是立方系統結晶的透明體，所以是單折光的寶石，折光率是 2.417，是白色天然寶石中折光最高的，它的散光率也相當高 0.044，硬度是 10，比重是 3.52，有四個天然的分裂方向是天然寶石僅有的，因此鑽石硬度雖硬却不禁外力打擊，必致破損。

　　鑽石是天然寶石中崇高地位，普受人們愛戴，因它開採不易產量也少，益顯其珍貴之處。據說世界上最大的一顆鑽石，稱爲克立蘭一號，重 530.2 克拉，號非洲之星，後來爲英國收購鑲在英皇的權杖上，是近代世界上最稀罕的寶石。白色鑽石受大家喜愛有其特殊因素，除代表高貴與財富外，白鑽戒常作訂婚最高級信物，其白色代表純潔，硬度代表他倆愛心不渝，高價值代表審慎從事，光芒四溢代表前途無量，及將來婚姻幸福等吉祥的象徵。

　　鑽石除透明體的白色外，還有彩色的鑽石是大家不常見的，有藍、綠、黃、紫、棕、紅、粉紅及黑色等多種，這些彩色鑽石本來不多，其中紅色與黑色最少，粉紅、棕色及藍色其次，而紫色、綠色及黃色較多些，不過大部分開採來的是白色鑽石，這可能與炭結晶系統有關。無色彩鑽應以物稀爲貴，但却相反的紅鑽產量極少沒有一定價格，視人們喜愛而議定，同樣一克拉粉紅色或藍色鑽石的價格與白鑽石相同；黃色

與綠色的鑽石僅是白鑽石百分之八十，棕鑽約為白鑽百分之六十，其他較差的僅百分之四十。但是我們不能忽略一個問題，物極必反滿招損的道理，未知何時此稀有的彩色鑽價值也可能超過白鑽。

　　鑽石是珍貴的，大家如何去賞識它的品質與評估它的價值，應有一番起碼基本知識，購置時才不至上當。鑽石品質十分複雜，我們要依據寶石本身的條件來確定寶石是何類品質，然後才能評估出它的價值，其重要因素有下面四點作為參考：

　　1. 形狀與大小　鑽石的形狀常用的有圓形、方形、長方形、梨形、橢圓形及心形等，其他形狀大都以原石形狀切磨的。它的大小與各式形狀早在廠方已切磨成形，他們以國際寶石標準將鑽石依大小厚薄分若干等級，同一級內其大小與價格也不相同。譬喻鑽石由七分到半克拉為一級，半克拉到一克拉又一級，超過一克拉的價格又不同，一克拉起價格陸續增加，超過兩克拉便成了另一級，超過三克拉又成一級。假定同等最高品質的鑽石一克拉是美金三千四百元，二克拉大的鑽石就要五千餘元。換句話說二克拉鑽石價格要比一克拉的價格增加約一半，三克拉大的就要六千元，到了三克拉以上價格又不同了，如果鑽石品質特別好的另論價格。一般情形在七分以下的小鑽石，因磨工困難價格反而愈小愈貴，同時鑽石的形狀與切面也是考慮價格的主要因素。

　　2. 顏色的審定　鑽石如上面所說的分為白鑽與彩鑽及少數黑鑽。白鑽石是愈白愈好，而彩鑽的顏色分為九等，最高級稱為 River，是南非河床中開採得來，其次稱為 Top wesselton，也是南非礦山開採而來，再次稱為 Wesselton，從這三等以下至九等的鑽石差不多都帶些黃色。這種分等法歐洲國家沿用頗久，奈各等間差別不很明確，後來美國珠寶學院創造一種標準色澤鑑定辦法，用一套標準色澤的鑽石作範本，放在標準光儀下來鑑定而決定的。

　　另外一種用電子儀器直接測定色澤，在鑽石中以藍鑽反應最多，在日光下測定帶有藍的顏色，也就是大家所說的價值最高的藍鑽。將這藍鑽在夜間普通的熱熾燈光下測量則成白色。這是一個例子，因之我們可以覺悟到購買鑽石最好在白天，如在夜晚更不宜在螢光燈閃照下觀測寶石，否則顏色審定是不會正確的。

　　3. 切面與雕琢　鑽石的切面琢磨目前都以美國式為標準：

　　第一　鑽面大小與標準的百分之五十三相差不多的，過多過少都會減低鑽石價值。測量鑽面有兩種方式；一種是在放大鏡下用特製的尺來測量。一種是在放大鏡下看鑽石黑色反光分佈情形來確定鑽面比例。

　　第二　鑽石深度（厚度）以鑽面至鑽底是直徑百分之六十為標準，如超過此標準則不可。利用儀器測量就可知道直徑與深度，因而也明瞭鑽石的重量。

　　第三　鑽邊的寬度也有一定的限度，過狹過厚均不宜，鑽底是各角度集中點，各種切面是否對稱工整，由鑽底中心點測量可得答案。

　　鑽石切琢是一種大學問與高超技藝的表現，在一顆鑽石材料未切割之前，依照光學原理求出一個最理想的各種切磨角度、切面數、光澤及閃光等，如切磨角度不適可能使切面破裂，而光澤度與閃光也都會受到影響。鑽石形狀多種，每一種形狀有每一種的切面標準，以及鑽石硬度等等亦須一一依據光學原理予以測量而後始作決定。其次，切面的數目（單翻與雙翻）若干面與使用分裂法或鋸法造成適當胚形，都要事先縝密考慮。一般情形鑽面位置形成四個切面，下層鑽肚也形成四個切面，先切三個留一個暫時不加工，以測量鑽石紋路後作決定性切面數目。

　　4. 瑕疵的檢查　鑽石的價值在於完美無瑕，在鑽石未出廠前已按標準嚴格檢察並已分級等了。鑽石可分為大毛病與小瑕疵，大毛病的如外表有裂痕、小洞及凹塌等，內在的有黑點與未達到表面的裂痕或破碎

現象。小瑕疵的在外表的有刮傷、擊痕、小缺口、切面不正及灰陰影等，內在的有極小結晶體、小黑點、裂痕深入及雲霧狀不清等。

　　鑽石產地分佈相當廣泛，最大產區是非洲地區，依 1968 年統計資料全球鑽石產量是四千四百六十萬克拉，非洲地區卽佔了三千六百多萬克拉，約全部產量的百分之八十。非洲國家如剛果、獅子山、南非聯邦、安哥拉、賴比利亞及象牙海岸等國，此外南美洲國家如巴西、委內瑞拉及新幾內亞等國產量也不少，以及印度、蘇聯及香港等處也有出產與正予開採中。

十、紅寶石

　　紅寶石（Ruby）是剛玉的一種，紅色非常艷麗，硬度是 9，折光率 1.76 至 1.77，比重是 4.2 較其他剛玉重些，可以磨得非常光滑，在寶石中紅寶石被稱為寶石之王。因其本身條件優越，如果有一顆十克拉以上的紅寶石，價值遠超過最好的鑽石或祖母綠有一倍以上，因大顆紅寶石非常少，我們所見的都是小的，同時因紅寶石產地少產量也有限而稀罕。

　　據調查資料顯示世界祇有三個國家產有紅寶石，卽緬甸、泰國及錫蘭而都在東方地區，緬甸品質最好，（圖 10-2）其次是泰國與錫蘭，又錫蘭大部分是粉紅色，較淺的一種有人稱為粉紅剛玉。品質上乘的剛玉很珍貴，最差的鑽石或剛玉祇能切磨成粉末作金剛砂，兩者之間區別太大了。與紅寶石同類的還有藍寶石及其他黃、紫、綠等寶石，因產量多就不如紅寶石貴重了。

　　紅寶石以物稀為貴，印度人認為紅寶石是一種不熄的火，用布或其他物質也蓋不住它的光芒，如放在水裏，水便會燒沸的無稽之談。另有人傳說佩戴紅寶石的人可使身體永健與避邪，也可治心臟病與發炎症等。

　　紅寶石竟如何鑑別其好壞，因素固多，以一般情形最純的剛玉是無

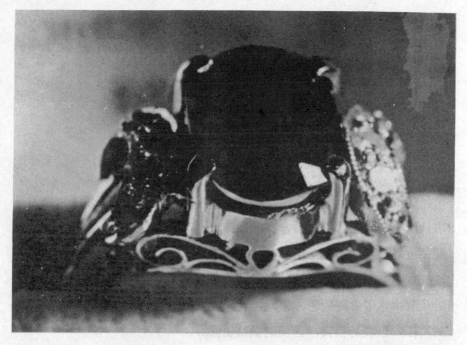

圖 10-2　緬甸紅寶戒指

色的，事實上眞正純白色又透明的極少，因此剛玉的紅寶石便成爲顯要地位。紅寶石鮮艷顏色的成因在結晶時有鉻與鐵混合在結晶體中產生的效果，如鉻成分較多則紅顏色就特別艷麗，但是祖母綠與翡翠的綠也有鉻的成分，其造成顏色不相同。鉻與鐵在寶石發生的作用，因類別不同其呈現顏色也有不同。紅寶石中最好的所謂鴿血色，其次是牛血色，再次是法國色或櫻桃色。

　　紅寶石完美而無瑕疵的較少，這一點與寶石不相同，就反的刻面來說也很少見，紅寶石因得來不易，並非所有的原石都能施工，卽有寶石中內部有破損或瑕疵，只能磨切圓形或橢圓形等。其次紅寶石也有星石現象，顯有六條線的星狀，則透明度與顏色不如無星的鮮艷，價格也較純紅寶差多了。還有與紅寶石相混的寶石很多，如紅色尖晶石與人造的

紅寶石，外行人就很難辨別，祇有依賴儀器或放大鏡來檢察了。其尖晶石是單折光率，而紅寶石是雙折光率，又人造紅寶的折光率與比重都能與天然紅寶相同，其硬度則不同。

另外，還有一種用小的天然紅寶石做種子，外體以人造紅寶的結晶幾可亂眞，購買時千萬要小心檢查。

十一、藍 寶 石

藍寶 (Sapphire) 又稱藍寶石，它與紅寶石同屬剛玉類。藍寶石是有鈦成分的結晶體，還有含有其他雜質的剛玉，如橙色、棕色、紫色及深棕色等，它們顏色常呈現不勻，有斑馬似的直紋。在剛玉中藍寶僅次於紅寶，它漂亮顏色似絲絨高貴感，評價也很高。在藍寶中最令人愛戴的是藍中略帶少許紫色，這紫色過深或太淺的價值就差些。粉紅與綠色的剛玉，色濃的較貴，色淺的價格便低廉。

藍寶剛玉較紅寶剛玉雜質少，所顯現的是一些很細似指紋絲，而顏色也不太均勻，在放大鏡下檢查清晰可見，它也有些星石現象有六條絲紋，呈現灰藍色與灰色不透明的質地，有人對星石倒發生興趣。反過來說這紅寶或藍寶因有絲紋，可證明這是眞的天然寶石。

藍寶硬度是 9，比重是 4，折光率 1.76 與紅寶相彷彿。它的產量較多分佈區域也大，如印度喀什米爾的藍寶品質多參差不齊，藍色的較好但數量少。泰國千塔城與巴淡坂的藍寶品質頗好，還有出產綠剛玉與淺黃剛玉。緬甸的藍寶品質與印度差不多，色較深。錫蘭的藍寶色較淺，剛玉有粉紅與黑色以及其他寶石，尤以橙色與黃色的剛玉最著名。澳洲所出產的藍寶色深不太受人喜愛。美國的海里拿城與蒙太那州的藍寶色較淺，原石體積小，另有出產深紫色與灰綠色的剛玉。

藍寶沒有分裂方向的毛病，磨光效果似紅寶極爲光滑，是一種首飾

好材料。

十二、祖　母　綠

　　祖母綠(Emerald) 又稱綠寶石，一名翠玉。它是貴重的綠色寶石，硬度是 8 ，比重 2.72，折光率約 1.57 至 1.58 是雙折光的物質。品質良好透明度高的祖母綠頗爲名貴。

　　祖母綠是大家所熟識的一種寶石，也是五月的生日石，在歷史上傳說祖母綠象徵信仰與仁慈，也象徵長生不老。有人說祖母綠有養眼的功能，增進記憶與智力，甚至說佩戴祖母綠如果顏色變了，那就表示愛情不貞的各種傳說。

　　祖母綠比翡翠的顏色還要鮮艷，有深淺不同的綠色，最好是翡翠綠的顏色，最差的是黃綠色。它的成分是鉻與釩，因而所呈顯的綠色稍有不同，如有成分中含鐵質，其鮮艷顏色就會減退，形成品質良窳的祖母綠。祖母綠因產地多產量不少，常有大形的原石發掘出來，英國倫敦大英博物館有一塊重達 1.384 克拉的原石，紐約自然博物館也陳列了兩顆祖母綠，一顆是 2.689 克拉，一顆是 1.200 克拉，其他各地博物館的祖母綠也非常多，可見祖母綠產量是很豐富的。

　　其次，人造的祖母綠與天然祖母綠從表面看來極相似，就其品質、比重、硬度及折光率等，現代化學工業進步可能與天然石造得極接近，惟在內行人的眼光下仍可辨別出來。人造祖母綠較天然祖母綠的價格僅四分之一或三分之一，從品質的透明度、大小及標價等可觀察出其眞假之分。(圖 10-3)

　　人造祖母綠的化學成分是鈹、鋁、矽酸鹽及鉻等，製造時間相當長必須一定溫度才能結晶。人造祖母綠在世界各地均有專家製造，德國有染料廠最先試驗成功，遠在 1936 年於巴黎博物展覽會時卽公開展出。

其次，美國人賈特漢出品的祖母綠應市最早，其他如澳洲、英國及澳大利人均有人造祖母綠問世，但在放大鏡觀察下與天然祖母綠相比，仍能分出其真偽品。

　　人造寶石是件艱難工作，如能仿造出百分之九十已是不容易，它適可滿足人們喜愛的心理，由於價廉作一般首飾不失爲一種良好的材料。

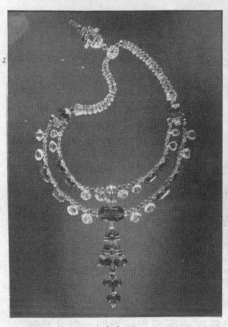

(a)

Spanish Inquisition Necklace，有三百年的歷史，係由十六顆上品祖母綠寶石及三百六十顆鑽石鑲成，歷經法國與西班牙皇室，現存史密桑尼博物院。

(b)

標準的祖母綠寶石與母岩，母岩係含炭的頁岩與白色方解石。

圖 **10-3**

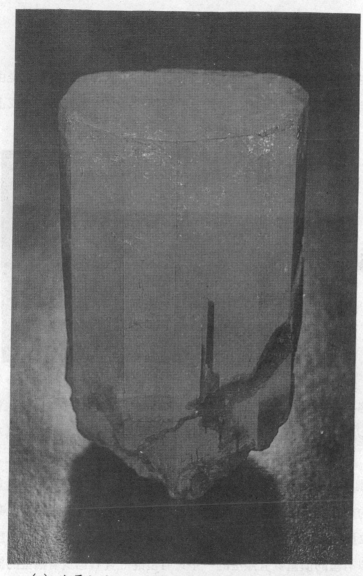

(c) 波哥大共和銀行寶庫內保存的五大祖母綠寶
　　石結晶塊之一，重 759 克拉，其結晶形態，
　　顏色和品質都屬一流。

圖 10-3

十三、星　　石

在各類結晶系統寶石中，都可能發生有星的現象，實際上是由寶石中纖維狀的雜質而引發的，增加美感與趣味，當有星寶石左右或上下轉動時，星光會隨着移動。（圖 10-4）

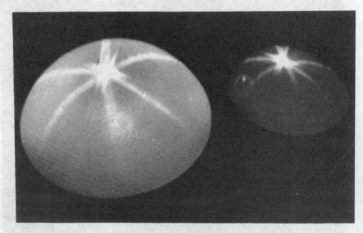

圖 10-4　有星寶石

各類寶石中星石紋線以六條最普遍，還有四條、十條及十二條紋線等，以寶石結晶的理論來說，不管是三角形結晶或六角形結晶具有先天因素，有的顯現出來，有的是隱沒的，因此一些寶石中如綠寶石、透輝石、剛玉、尖晶石、月光石、水晶及石榴石等，都具備顯著的星紋線，有眼的寶石也是同一道理。其次，星石的檢察也是注重透明度及其切磨方向位置等問題，星石雖有趣它的價值並不比無星高，以剛玉來說如品質相似有星的價值祇有無星的一半。有星的紅寶石也祇有無星的紅寶四分之一，但也有例外，有時有星的反比無星的貴。這要以消費者愛戴而定。

星石雖是天然寶石，但也有人造星石與冒充星石，由內在品質與外

觀上很容易檢查出來，其紋線形態較為呆板，移動時紋線不夠靈活，同時兩者價格與天然星石相差甚遠。

十四、水　　晶

水晶石（Quartz）又稱石英或玉髓，屬於水晶類的透明礦石，硬度是 7，比重 3.53，折光率 1.55，是雙折光的寶石。水晶化學成分是二氧化矽，在攝氏五百七十三度以下結晶成形，其結成何種水晶寶石，須由當初水晶質的礦物而定。

純粹的水晶是透明無色的，有色水晶是由於礦物雜質與原子輻射關係形成各種顏色。水晶類品很多，有透明的、半透明及不透明之分。透明水晶有下列幾種：

1. 紫水晶（Amethyst）是透明水晶最好的一種，不僅顏色漂亮，品質也相當美好。

2. 綠水晶（Green）天然水晶本來無綠色的，它是經過加熱處理後變成綠色，美國阿里桑那州所產的紫水晶是最好加工的材料。

3. 白水晶（Rock）是最純潔透明的水晶，產量很多，而大顆的水晶不易得，在國外利用白水晶製造首飾之類甚多，往往被珠寶業者用來作其他寶石的罩子，國內則較少用於首飾部分，僅作於器物裝飾材料。

4. 黃水晶（Cilrine）在黃色寶石中最廉價的一種，黃水晶中有一種顏色帶橙紅色的價格較高，但並非真黃水晶而是將劣質紫水晶加熱造成的，市面黃石英寶石極似黃水晶，購買時宜注意。

5. 棕黃水晶（Smky Quartz or Cairngorm）在我國稱為茶晶做眼鏡材料。它的顏色棕中帶黃，深色較棕而接近黑色，西方國家將它與黑玉列作喪禮飾物，淺色的較黃色適作首飾。棕黃水晶產量頗多，珠寶業者將其加熱處理使其色淺些以增用途。

6. 彩虹水晶 (Iris Quartz) 在結晶中內部發生分裂現象，利用其折光與反光的效果，顯現多種彩虹色，頗受婦女們喜愛的首飾材料。

除以上透明質地的水晶外，市面上常見到的有半透明、不透明以及有眼有星的水晶，品質優良的價格也不便宜。

1. 藍紫水晶 (Dumortierite Quartz) 是不透明的顏色很美，與青金石相仿常被誤認當作青金石，它產量不多。

2. 閃光水晶 (Aventurine Quartz) 屬於半透明寶石，綠色質地似玉，我國俗稱它為印度玉。閃光水晶是石英岩或珪石的一種，大部分是結晶水晶成分，內夾鐵、雲母等其他礦物，而產生銀色或金色的閃光，從表面看頗美麗，品質却顯粗糙。

3. 玫瑰水晶 (Rose Quartz) 呈深淡不同玫瑰顏色，具有星石的特質，在陽光下易退色，品質與顏色不純，除作項鍊外常用來雕刻藝品。

4. 乳白水晶 (Milky) 質地有半透明或不透明的乳白顏色，彷彿現代的壓克力材料，很少製成首飾，宜作雕刻材料。

其次，水晶中有一部分呈有星紋的半透明的頗多，珠寶業者運用其折光角度，製成各種眼石或星石，常見的有貓眼、虎眼及鷹眼石等，也頗受婦女喜愛。

1. 貓眼石 (Quartz Cat's Eye) 是屬於半透明的寶石，有白色、棕灰色、黃綠色、深綠色及黑色等，灰色較普遍，黃綠色的貓眼石與金綠玉極相似，價格也差不多。

2. 虎眼石 (Tiger Eye) 是不透明的寶石，有棕黃色、藍色、藍綠色、棕色及紅色等，在眼石中最價廉的一種，除作戒指項鍊外，宜作雕刻藝品。

3. 鷹眼石 (Falcon's Eye) 與虎眼石極相似，但鷹眼石僅限於灰

色的一種，顏色沒有貓眼石或虎眼石多。鷹眼石也是由青石棉演變而成，僅留下灰藍色質地。各類眼石切磨成形多以圓形或橢圓形，俾星紋顯現，眼兒形象隨移動而變，發生影映趣味。

十五、瑪　瑙

瑪瑙（Chalcedony）是水晶五類中的微粒結晶的一種，有人稱為玉髓。

它的硬度是 6.5 至 7 之間，比重約 2.6，折光率是 1.50 至 1.52，較結晶水晶差些，它是半透明或不透明的寶石，雖是微粒結晶但具特殊堅韌性，價格較低廉，色彩頗豐富很受一般喜愛。瑪瑙產地分佈頗廣，品類繁多，現就重要的種類說明如後：

1. 白瑪瑙（Chalcedony）是半透明的結晶體，顏色略帶灰色，純白色的較少亦非常珍貴。德國福蘭克弗特地方有兩個小鎮發現了多種瑪瑙，此後該地方便形成世界瑪瑙切磨與染色加工中心，該處瑪瑙不但顏色鮮麗，且所染顏色不退是個特色。

2. 紅瑪瑙（Carnelian）是半透明色澤均淨的寶石，有紅色、棕橙及紅橙等紅色系統的質地，在顏色間夾有白色的條紋，較純色的價值反差些。紅瑪瑙宜各類首飾材料，不但顏色漂亮且價廉。市面有時發現瑪瑙膺品，是有色壓克力樹脂之類製成的，質較瑪瑙輕。

3. 條紋瑪瑙（Onyx）是瑪瑙間夾些直線條紋，似條紋圖案衣料顯現自然之美，另具一番趣味，該條紋瑪瑙可供作首飾，十分美觀。

4. 多色瑪瑙（Jasper）瑪瑙素質具備多種顏色，紅、黃、棕、藍及灰色等混在一起，它不像條紋瑪瑙有規律的界限，適當的斷面看似一朵美麗的花，圖紋彎彎曲曲調配自然，如取材巧妙必可增進首飾價值。

5. 苔瑪瑙（Moss Agate）與多色瑪瑙相彷彿，具多種顏色的瑪

瑙，每層顏色均不同。在白色瑪瑙中所含的礦物質如果是鐵質的便是紅色，如果是綠泥石便是綠色，它所含面積較多色瑪瑙色層大，成一片苔形質地，圖案也非常美觀。

6. 血石（Bloodstone）該石有紅色或棕色斑點的綠色血石，是種頗有趣味的水晶寶石，有的頗似印章的血雞石，產自印度作為男人袖扣或戒指材料，現代多製成婦女首飾。

7. 澳洲玉（Chrysoprase）又稱綠玉髓是半透明體，色綠帶黃接近蘋果草綠，這是有多量鎳的成分，品質好的顏色很美，在各種玉髓中澳洲玉價值較高，澳洲產量最多因之稱為澳洲玉。

8. 木化石（Petrified Wood）是瑪瑙質成分溶入樹木中，其結晶體逐漸形成原來樹木的形態，故稱為木化石。木化石大多是不透明的，也有半透明的，其種類極多並具多種顏色，在陽光照耀下顏色頓生變化，可作戒指石及其他首飾用材。

第十一章　嵌鑲裝飾工藝

一、嵌鑲的藝術

　　嵌鑲具有極濃厚的裝飾意味，取與物體或器物不同質地的材料，用手工排列在物體表面裝飾，提高該物體的美感價值。嵌鑲製作應用繪畫修養與特殊嵌鑲技巧，藉建築物或器物以及其他作媒介，表現其特殊藝術意味，一方面增進物體視感美感，一方面保護物體堅固。因之嵌鑲工藝甚獲中外工藝家與建築家的青睞，應用範圍日漸廣泛。嵌鑲是高度技術，其本身表現即是藝術。（圖 11-1～11-3）

　　我國古來藝品使用嵌鑲手法製成，其例子不少，如最早的有銅器與石雕使用於動物圖紋上的裝飾部分，嗣後應用在金銀器、琺瑯器、漆器及木器上均非常普遍，如金銀器與琺瑯器寶石的嵌鑲，漆器的平脫法與螺鈿法，木器上或木雕的拼木雕刻等都是利用嵌鑲作法達到裝飾目的，這種嵌鑲法今日不但不式微反而更爲流行，一些製作精緻的藝品，與宮殿院寺豪華建築的室內裝飾皆施行嵌鑲法。

　　至於國外嵌鑲的應用更非常普遍，除部分應用在器物裝飾外，大部分爲建築物的嵌畫。不論室內外牆壁、屋頂及地面均使用嵌鑲法裝飾，成爲建築的慣例與習俗，在建築的費用中必定列有百分比爲嵌鑲預算，其對嵌鑲裝飾的重視可見一班了。如希臘早期建築物地面即用雙色材料嵌鑲法，傳至古羅馬時的地飾，就步入了複雜的綴錦結構嵌鑲法，至拜

圖 11-1　臺灣磁磚嵌鑲的壁畫之一

(a)

(b)

圖 11-2　現代建築磁磚裝飾

(c)

圖 11-2　現代建築磁磚裝飾

(a)　　　　　　　　　　　　　　(b)

圖 11-3　現代磁磚三種優美的圖案

(c)

圖 **11-3**　現代磁磚三種優美的圖案

占庭建築時期不但由地面嵌鑲，進而室內宗敎圖紋以及神祗圓屋頂等，都以嵌鑲畫使人興起敬仰與朝拜之情，使嵌鑲法的應用達到最高峰。至近十九世紀中葉復古趨向，使嵌鑲藝術又告復甦，發展現代化的新局面，嵌鑲材料的選擇、技法的應用與形式意境的追求，皆有突破的表現與成就。

　　嵌鑲與建築有其不可分的關係，嵌鑲藝術借助於建築才能表現其高度境界，而建築賴嵌鑲完成美的形式與效能，兩者彼此互用點裝，滙合成一整體不可分的單元藝術形體。（圖 11-4）

二、嵌鑲裝飾歷史

　　嵌鑲藝術的起源據傳自東方，但在建築歷史上記載却極少，在我國古代建築中嵌鑲的應用僅是在特殊情形下表現，因不重視嵌鑲藝術，在建築房屋內外牆的圖紋有一些裝飾而已，在工藝品上應用嵌鑲法的例子

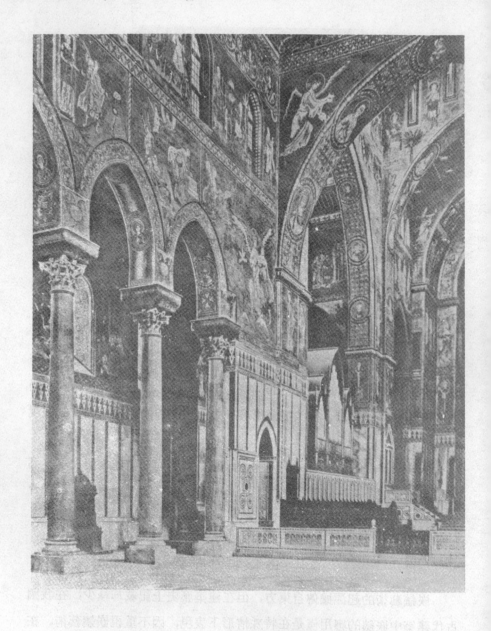

圖 11-4 蒙瑞阿勒主教大堂中廳嵌鑲壁飾

却反而很多。據記載東方的波斯、巴比倫與亞敘等國於西元前二千五百年前，已有極精巧嵌鑲細工與泥牆上色彩鮮艷的嵌鑲裝飾，將牆面塗成黑色、黃色或紅色為底，再嵌入陶土圓體塊片，構成表面極強烈眩惑效果。之後烏魯克民族在殿堂建築與墓窟建築也曾使用嵌鑲裝飾，同時在墓窟中也發現頗具價值的遺物，是帶形的嵌鑲物，以海貝碎片作框花邊，中間部分用小石材、珍珠貝與黏土等碎塊構成圖案，質地是黑色瀝青膠合的木板，這是一件最古老的嵌鑲證物。

此後嵌鑲法傳至埃及，古埃及人也用嵌鑲法於宮殿與廟宇建築，以琉璃、琺瑯及類似硬質材料作屋宇裝飾，此時嵌飾藝術則逐漸在埃及落根與發展，以埃及為中心向東西方擴展。東向傳入小亞細亞與拜占庭區域，有意想不到的輝煌成果。西向希臘、義大利羅馬傳播，在希臘普陀勒米時代已懂得利用玻璃技術製造一艘樓船，船上的艙房、樑柱及桅桿等都以嵌鑲法造成，並利用琺瑯、琉璃等為裝飾材料，製作精細美觀，比埃及嵌鑲品的技巧更進一步。嵌鑲法傳入義大利之後當時受亞力山帝國文化的沖激，在建築上應用嵌鑲法普受歡迎，這種裝飾材料，改名為義大利之琺瑯嵌片，直到十二世紀更受重視了。

至希臘羅馬時期，嵌鑲法才真正被畫家們利用作繪畫裝飾，稱為嵌畫，這時除黑白色瓷片外，也已有各色各形的瓷片，具有華麗創意的表現。不過早期的嵌畫絕大多數是舖在地面為裝飾，頗能把握具象或抽象題材，有時也於牆壁或天花板嵌畫裝飾，但還未見普遍盛行。值紀元前二世紀中葉，即腓尼基戰爭期間，嵌畫在羅馬才有偉大的發展，由地面的嵌畫徹底提昇到建築殿堂及屋頂裝飾，建築與嵌畫的配合受到特別重視，其中有一幅牧野神殿上著名作品「依索會戰圖」，描繪波斯人與馬其頓人會戰的場面，係用各色瓷片嵌成，嵌工精細，人物與馬匹造形均極生動，頗能把握住戰爭氣氛，是當時嵌畫的傑作，後人認為這幅嵌畫

可能是名畫臨本，不管是創作或是臨本，就嵌鑲技術與價值來說，已是難能可貴了。

西元三一三年是西方文化的轉捩點，羅馬帝國君士坦丁大帝即位後，正式奉基督教為國教，曾引起一場歷史上所謂宗教戰爭，戰爭結束各地教堂林立，嵌畫裝飾登峯造極，揉合建築與嵌畫裝飾於一體，在這期間嵌畫技術更有進展，對覆蓋一些特殊空間如殿庭的筒狀、球狀、弧形面及曲面等，以及中空半球頂的內曲面嵌鑲困難問題，此時也漸次解決了，其他平面牆壁到處都有嵌畫的出現，形成了基督教嵌鑲藝術的熱潮。

值西元九世紀以後拜占庭建築興起，嵌畫已完全融合於寺院建築的結構形式之中，建築必須借助裝飾，有嵌畫設計主宰了建築結構之勢。這一時期拜占庭教堂內的嵌飾，原則上分為三層；第一層在教堂最高處嵌以全能基督，主庭的貝窠四球拱是聖母造像。第二層是描繪耶穌生活及教會主要慶典等。第三層包括拱頂拱壁等嵌飾聖人造像。底層不嵌畫是建築基石及祭台部分。在教會結構中其意思是教徒經由祈禱，透過上層的聖像，才易於接近天庭。

這種拜占庭的教堂建築，與嵌畫完美的結合成為特別建築型態，構成了東正教聖祭儀禮。在嵌畫的邊緣飾以金光燦爛的浮雕，益顯畫像之高貴與尊崇，這種裝飾顯然受到東方藝術的影響，也造成歌德建築所有裝飾的模式。

文藝復興受人文主義思潮的影響，嵌鑲畫飾漸趨沒落，代而興起的是彩濕畫，而嵌鑲只用於純粹裝飾，立於次要地位，如以抽象圖案裝飾教堂傢俱、樑柱、經壇、祭台及主教寶座等為應用藝術領域。十九世紀中葉嵌鑲藝術有了革命性的轉變，嵌鑲材料由瓷片而採用玻璃，裝飾地方由牆壁移向門窗，由威尼斯玻璃工業製造玻璃與彩釉組合成分，製成

各類彩色玻璃嵌塊，送往建築物所在地嵌鑲，同時嵌鑲畫的材料除瓷片外，採用大理石、圖案瓷磚及各式預製成型彩繪材料齊集於一堂，此種混合嵌鑲已超越了傳統瓷片嵌鑲定義，開拓了嵌鑲領域，同時也給嵌鑲藝術帶來了更大的衝擊。

二十世紀初期嵌鑲藝術由宗教建築的室內裝飾，而走向建築外層表面，首先由西班牙人利用琉璃磚切成碎片及石屑廢物等，嵌鑲在玻璃瓶上，瓶上的圖案與質地均採用大小嵌片相互嵌貼，無拘無束表現作者個性，這種作法與我國漆器的螺鈿作法同出一轍，後來便漸漸引用到裝飾建築外表。西班牙巴塞隆納港聖家堂 (Sagrada Familia Barcelona) 即是利用綜合嵌鑲材料所裝飾的外表形象。此後這怪誕異象的現代建築，曾風靡歐洲各國。墨西哥有座大學圖書舘方塔的建築，其外層全部應用綜合材料所嵌鑲的，四周牆壁貼滿各種圖案，上啓天文衛星下至地理人情，包羅萬象表徵圖書的功能，下層基座處以單彩疊石浮雕拼嵌圖紋，描寫民族傳統思想意識的象徵。

二次世界大戰結束，歐洲醞釀一個新藝術趨向，結合建築、雕塑及繪畫爲一體的綜合藝術，這顯然是受嵌鑲雕塑所影響，尤其在建築方面有新的突破，嘗試各種建築材料與技術，以石嵌、磚嵌、塑模混凝土及玻璃嵌鑲等以裝飾爲中心建築。此後瑞士、荷蘭、北歐諸國、西德及英國等均有類似此種建築物出現，而義大利是嵌鑲藝術最早發軔國家，以彩色花或圖案瓷磚聞名世界，其建築以傳統技法利用現代造形，配合嵌鑲藝術使建築表現達到另一境界。(圖 11-5, 11-6)

三、嵌鑲的製作

甲、瓷片嵌鑲

建築物或工藝品的裝飾欲經長時間不腐蝕與不變質，即採用堅實材

圖 11-5 （a）耶穌復活圖—法蘭克福聖米格爾堂嵌飾

圖 11-5　(b) 科隆大學地質學院大廈外壁嵌飾

圖 11-6　利用大理石嵌鑲的壁畫

料予以嵌鑲。在立體表現方面，以石材雕刻與金屬鑄造，在平面表現則
要假於瓷片嵌鑲手法。瓷片嵌鑲的目的如上面所說的在使物體美觀，而
嵌鑲材料稱爲嵌塊或嵌片，在嵌鑲技術中是較早使用的一種材料，有各
種顏色與形狀，此外還有彩釉琉璃的嵌片、次級寶石的嵌片等材料。

　　當這嵌片砌鑲時，在嵌砌處塗敷上一塊膠泥或純灰泥托底，然後將

設計的圖紋撮印在灰泥上，嵌片依圖紋一塊塊拼砌。事實上嵌片拼砌並非簡單之事，具有高超技術性；第一、塗佈膠泥部分不能太廣，要隨塗佈隨嵌砌，膠泥乾了又不能用。第二、塗佈的膠泥要與前面所塗抹高度相同，才能使嵌片砌得均一，嵌片與嵌片間的距離要一致，始能平整美觀。第三、嵌片的大小取用，以圖案爲主，隨時更換嵌片，有的嵌片表面反光如琉璃、磁釉及硬質石材等，嵌砌時要注意嵌片不致防礙觀賞者的視線等等。第四、如遇弧度立體造形則應計量砌法，嵌片用量恰到好處以維持美觀，同時灰泥膠黏度要加強，以防嵌片懸空的墜落。

　　目前砌鑲嵌片有新創法，對於平面上砌鑲頗屬簡便之道，在嵌片燒製廠先將嵌片的正面敷一層水膠，將薄紙貼在嵌片上（嵌片排列成方形或長方形爲一組），當砌鑲人使用時將整組嵌片貼到地面上或牆壁上，並輕拍每塊嵌片使其適度深入灰泥，乾後再水濕薄紙去掉則可。而一般藝術嵌鑲仍得一塊一塊嵌砌，尤其嵌畫或嵌圖紋其造形隨時都在變化中，如色彩與肌理及高低凹凸面等的變化，皆端賴臨時決定所使用的嵌片，至於立體造形弧面的砌鑲，非用細砌法不可。

　　瓷片主要的原料是陶土，製造過程與立體瓷器相彷彿，首先將陶土和水攪拌成適當濃度的泥漿，然後灌入鋼製的模具內加壓，陰乾後取出施色或印製圖紋，噴上一層透明釉藥，送入窯中加熱，冷却後取出卽成。

　　我國嵌鑲瓷片用於建築物尚是輓近之事，已往建築的裝飾多偏重造形方面，如雕樑畫棟飛簷突角等風格與西洋建築各異其趣。民國以還西式建築漸多，在一片片平面的牆壁上極宜嵌鑲瓷片裝飾，這是形勢所趨必然現象。近十年來臺灣高樓大厦矗立，瓷片嵌鑲已極普遍，牆外室內裝飾與地面均流行瓷磚的嵌鑲，使建築呈現一種新氣象。然而目前建築物的嵌鑲目的，主要是維護建築持久性，還未眞正發揮裝飾效果。換句

話說，嵌鑲應有圖紋的裝飾，才能使建築更具美化，考其原因乃由於建築費用的增加，業主不勝負荷。其次，建築嵌鑲圖紋的風氣未開啓，一般均墨守成規不求創新。

素來建築用材的策劃，往往追隨材料後面，數年前未有圖紋瓷片作室內裝飾，建築家祇有應用純色瓷片，建築家早已瞭解西洋建築裝飾的趨勢，應提供瓷磚工廠生產。所幸臺灣目前也有幾座頗具水準的瓷片圖案裝飾的嵌畫，圖案內容、色彩及造形均有優越表現，惜數量太少無法產生號召力量，此後大型建築或公共場所的建築，應有嵌畫裝飾的規定，則日後都市景觀必有清新豪華的表現。（圖 11-7，11-8）

乙、玻璃嵌鑲

當西洋文藝復興之後，建築始使用玻璃嵌鑲材料，也就是由拜占庭建築形式進入歌德建築形式時期，在圓拱門窗上嵌鑲各色玻璃裝飾，將色玻璃拼成各樣圖紋以助觀瞻，純粹是裝飾目的。

這玻璃裝飾材料沿起於威尼斯玻璃業的興起，在地利之便流行所有的威尼斯建築，並向外地進展連拜占庭晚期的建築，當時也以玻璃爲裝飾材料，這種玻璃嵌鑲裝飾風氣一直持續到十六世紀，現在意大利著名的聖馬哥大教堂即是一個典型建築。

建築物上所用的嵌鑲玻璃，多以工程玻璃在一般溫度下不易熔化，耐震動與富抵抗力，同時可以染成各種顏色。窗櫺上裝飾玻璃的作法；第一、如果是有圖紋的用各色油彩描繪，與西洋油畫相同，油彩乾後，以瀝青或黑色油彩將每個圖紋輪廓處，鈎描一明顯線條模擬嵌鑲，這是最簡便的裝飾法。第二，按圖紋上所需顏色選定有色玻璃，加以切割適當規格或大小幅圓，置於平面上，使拼成一幅圖案等，然後於有色玻璃與玻璃間交接處，以瀝青與黏膠混合物雙面均膠粘之，待澈底陰乾後安裝於窗櫺上。（圖 11-9）

圖 11-7　大理石嵌鑲的部分耶穌壁畫

圖 11-8　大塊的大理石先經切割後縱續的圖案

圖 11-9 玻璃窗嵌鑲畫

丙、石材嵌鑲

建築上所用的石材，可分爲三大類，即火成岩、沉積岩及變質岩等，它們的成因如火成岩是由岩漿熔融後再凝固的。沉積岩是由岩石經風化作用後，被雨水風力的移動與沉積而成。變質岩由原有的岩石，因物理或化學的環境變化，使岩中礦物質發生變化而成的。這些岩石中質地堅實的有花崗石、安山石及大理石等可供雕刻用材，砂石與石灰岩等可供作建築材料。尤其大理石是諸岩石之英，用處也最多，因具多種顏色與秀麗的紋樣，素質堅實是雕刻良好材料，也是建築物表層嵌鑲裝飾的理想用材。

建築物嵌鑲的石材種類也有多種，凡是質地堅實而細膩的石材均可使用。石材經雕鑿成正方形或長方形體或片塊形嵌鑲在建築的表面，顯現平面或浮雕之美。此外尙有一種石材在建築設計中，即當作建築用材，在堆砌時按設計圖案成凹凸形態，表現出自然浮雕之美，這也是建築中一種裝飾的設施，不過施工不易，一般都以建築後另以石材嵌鑲之。

建築所用的裝飾嵌鑲石材，多以變質岩與沉積岩居多，如花崗岩、大理石、石灰岩及黑曜岩等均爲嵌鑲良好的材料。（圖11-10）在嵌鑲紋圖過程中，首先要設計妥裝飾圖案，然後按圖案的形狀與顏色選用石材，加以裁切成大小不同片材，使用黏膠嵌鑲之。石材嵌鑲裝飾以義大利最精良，筆者於一九七八年歐遊時參觀各國古代建築及各博物美術舘等造形藝品，均極壯偉華麗，尤推凡爾賽宮、羅浮宮及聖彼得教堂等宮殿內部裝飾的豪華，誠歎爲觀止，其嵌鑲與浮雕圖紋配置花團錦簇，製作精巧無可復加。宮殿內除建築裝飾外，傢俱也普遍施以嵌鑲，其中有三柏議事案高級木材製成，案面嵌鑲義大利的各色大理石，圖紋並茂精工砌嵌，各色大理石紋樣正巧配合圖紋肌理，看不出由許多大理屑石嵌鑲跡

象，可謂天衣無縫的藝術品。宮內地面也多以各色大理石嵌鑲成各式各樣圖案，其圖案複雜如同織錦地毯，實仰佩其選材之精與鑲工之巧，石材嵌鑲藝術已發揮到神化境地。(圖 11-10)

丁、木材嵌鑲

木材嵌鑲裝飾由來已久，我國古代很多傢俱或圖飾均由嵌鑲製作而成。木材嵌鑲作法有二種；一是內置嵌鑲法，將一塊木材經浮雕或透雕後，嵌鑲在另一塊木材上，達到裝飾目的。一是將許多角形木材，按圖紋的色彩與形式予以裁切成適當規格嵌鑲之。前者嵌鑲多應用建築物與家庭用器上，後者用於房屋的地板或壁板裝飾，以及桌椅櫃柏等的表面的美觀。

木材種類繁多，其纖維組織的鬆懈與緊密，其紋理與顏色也各有異差。嵌鑲用材多取質地緊密纖維細緻的，經乾燥處理後的材料為適用，以防日後成品變形，以地板嵌鑲來說，首先將各種木材按規格鉋成角形的木條，取有色木材按實際圖案規格裁割，用黏膠粘在底板上，或以鋁釘釘固，其他地景木條用材予以適當配合，注意木條紋理方向與緊密程度卽可。

木材嵌鑲具有特殊風格，濃厚的鄉土味與親切感，現已成為室內裝飾一支流派，在西洋建築中也是重要的設施。

圖 11-10　大理石嵌鑲的擎柱

第十二章　燈的裝飾工藝

我國古代照明的材料，係採用柴薪、庭燎及火燭等，自漢代始用油脂，以各類植物或動物的脂與汁取於盤皿上，導一條棉線之類引火燃燒取光。之後燈具的式樣與使用方法便漸漸增多，後來為了視覺美觀又演變為室內裝飾的工具，增進了工藝美術的意味。

燈，本來是照明目的，燈具式樣也永遠在演變中，古時燈具材料以陶瓷與銅鐵最普遍。後來帝王貴族為了享受生活的奢華，表現宮庭富麗與莊嚴，便創造一種懸吊的宮燈，在功用與價值上着重環境的裝飾和玩賞，其製造技術與所用材料都非常精細高貴，以古書所寫的除銅材以外，用金、銀、錫、玉石及檀木為支架，並雕鏤嵌鑲為裝飾，宮燈外圍面的隔以綾緞、玻璃、水晶及雲母等材料極盡奢華。至宋元以來，燈的種類更加複雜，在形式上有吊燈、提燈、立燈及豎燈等，燈的燃料除天然油脂外又有氣體燃料，使用十分方便，使照明多彩多姿，一般民間也普遍風尚，燈具藝品的製作更臻於華麗精緻，用材廣泛應有盡有，值清代可說是集所有宮燈之大成。

燈在人類心裏象徵光明與希望，也代表了繁華與富貴，它與中國文學結了不少緣，多少詩人騷客為華燈寫下無數華麗詩篇，在民間農曆上元節有賞燈迎燈及燈謎的習俗，配以歌樓樂樹的歡節，燈的意式永遠活躍在人們心中。

一、現代燈具裝飾

燈的用途除照明外尚有欣賞與裝飾的功能，現代燈的照明發光原料由電的供應，及人造材料的發達，燈具的構造與往日大不相同，除保留傳統式樣外，並運用新的材料與新的技術創造新的款式，為現代家庭使用，增進視覺美感而達到裝飾效果。現代燈的種類有白熾燈泡、螢光燈及水銀燈外，尚有一種新的照明體電子照明，人們可不折不扣的控制照明度，適應生活環境，因之，照明問題也變為專門研究的知能了。

1. **現代燈具造形** 現代燈具造形極多，統稱為美術燈，因照明重點不一，大體上如上面所說的分為四大類，卽吊燈、立燈、桌燈及壁燈等，其造形因材料的創新與美學知識的提昇，實多彩多姿神秘而幻夢的境地。在造形上均以幾何形為設計的基礎，外加華麗裝飾，由過去複雜結構，一變簡化造形，現代為適應室內裝飾美感，滿足人們豪華堂皇的心理，又由簡化而趨於裝飾複雜形式。

2. **現代燈具材料** 製造燈具材料除承受往日以玻璃、綢布、竹木及金屬等為主要材料外，同時使用現代人造材料，如樹脂的纖維紡織品及壓克力玻璃品等最普遍，這些化工樹脂材料不易破損，且色彩豐富透明強，確為燈具良好的材料。至於燈具骨架的處理一般崇尚光亮閃晶，配合照明顯現高貴氣質，與提昇經濟價值，運用現代科技創新許多新花樣，如金屬與塑膠的平光電鍍，樹脂的模具法，織布的圖紋，木竹的紋理處理，以及材料的特殊加工的應用，使燈具灌注了新血輪，不但備古老氣質兼時代造形。

3. **現代照明設計** 剛才說過燈的照明效果，由於時代進步，人民生活素質的提高，在精神與物質方面的要求也愈益考究，照明問題已成為專門研究的對象。我們要研究光的效果，首先應明瞭照明現象，徹底

享受照明益處，它不外分為透過光、反射光、直射光、曲折光及擴散光等五種光源，利用各種方法與燈具改變照射光源，成柔和的、有色調的、折射的、擴散的以及美妙的，增進室內所需的照明與情調。(圖 12-1～12-4)

(a) 吸板燈

圖 12-1

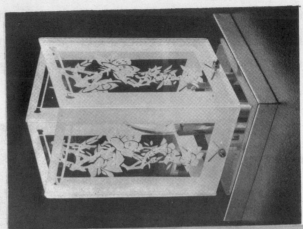

(b) 吸板燈

(c) 吊燈

(d) 吊燈

圖 12-1

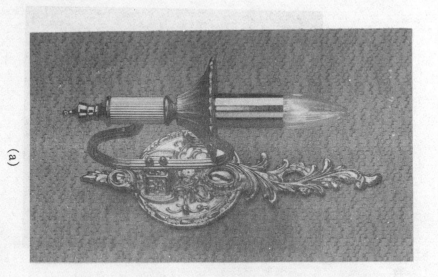

(a)

(b)

圖 **12-2** 各類壁燈造形

(c)

圖 12-2　各類壁燈造形

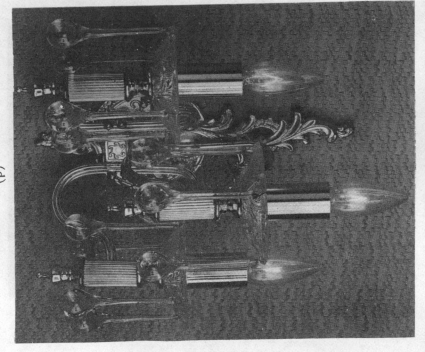

(d)

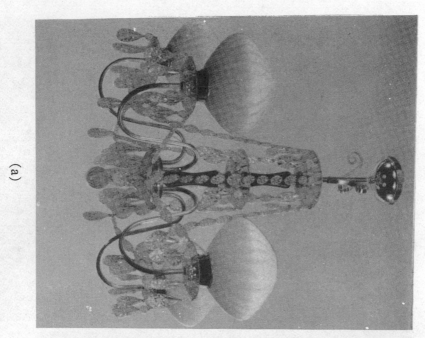

(a)

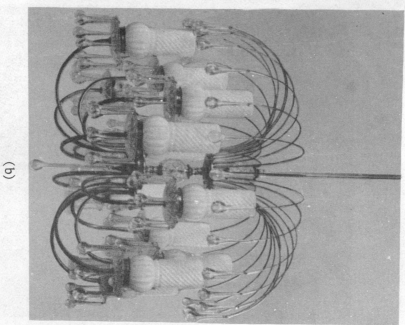

(b)

圖 12-3　各類造型的吊燈 (一)

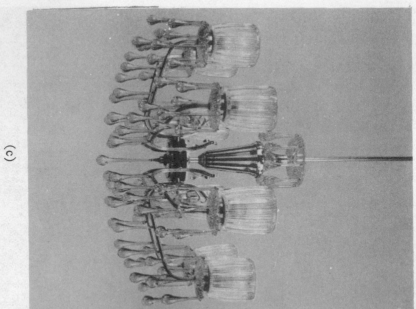

(c)

(d)

圖 **12-3**　各類造型的吊燈（一）

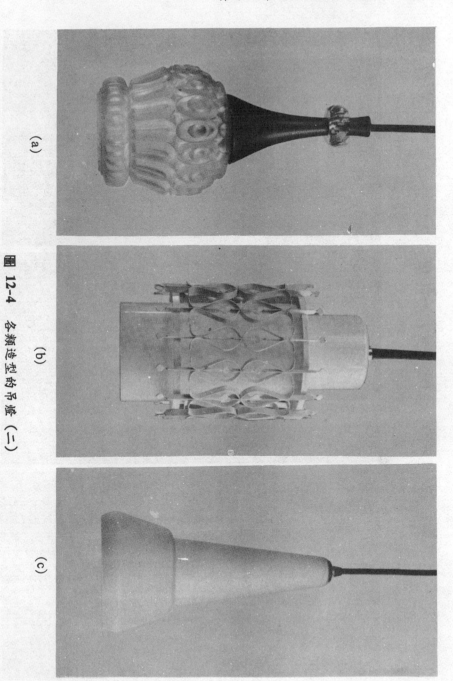

圖 12-4　各類造型的吊燈（二）

(a)

(b)

(c)

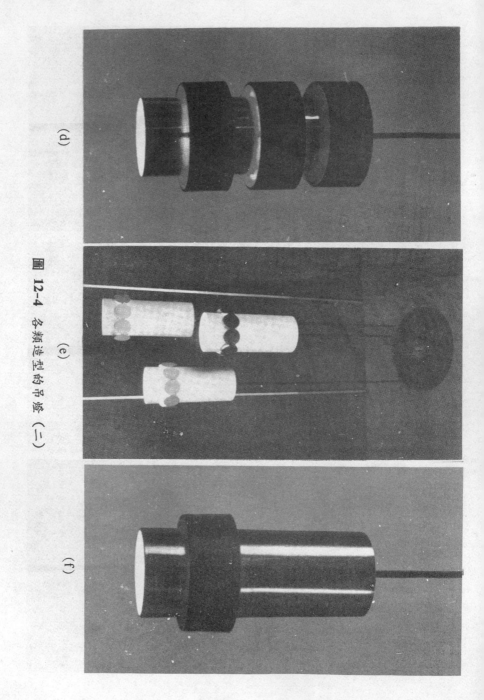

圖 12-4　各類造型的吊燈 (二)

(d)

(e)

(f)

二、花燈的裝飾

花燈要旨非照明而在於欣賞，每逢農曆良辰佳節的習俗必有花燈之舉，洋溢歡樂氣息與迎接國泰民安的來臨。各寺廟堂祠舉辦花燈比賽與展示，人山人海趨之如鶩的賞燈人，在朦朦燭光下襯托出我國歲時節令的詩情畫意。

花燈除造形外最要緊的要裝飾之美，具有濃厚的工藝與美術意味，由過去靜態花燈變爲現代動勢的花燈，提高了它欣賞價值，由它可獲得書本以外知識及無限的歡樂。

甲、花燈的盛會

農曆新年上元節花燈始於西漢，盛行於唐宋時代，當時由詩人畫家的參與及社會賢達名士的倡導之故，嗣後經歷千年以來這種習俗的相傳，始終未曾間斷。正月十五夜又稱燈節，在這歡樂詩意的夜晚，據西京雜記：「元夕燃九華燈，照見千里，西都京城街衢，正月十五夜，敕許金吾弛禁，前後各一日，謂之放夜。」可見漢代對元宵張燈盛會隆重的情況。

隋代花燈佳節的措施不落前代，據記載隋煬帝是位提倡元宵歡樂的皇帝，令通衢建燈不夜，並夜升南樓觀燈賦詩作樂達旦。唐代的上元節，不但宮殿官府大事舖張燃燈結彩，並與民同樂。睿宗時曾在皇宮的福安門外搭建一座精緻華麗的燈輪，高約二十餘丈，金鏤翠羽明燈萬斛，光彩耀目照明數里，令人歎爲觀止。玄宗在位國勢隆盛，人民豐衣足食，上元節張燈鬧市更具豪華，上陽宮有燈樓三十餘間，樓高一百五十餘丈，各種花燈齊備，龍鳳虎豹銜珠顧尾，盡態極妍，集花燈之精英，並雜以玉箔銅鈴，微風過處清韻鏘鏘，天上人間冠絕古今。

北宋時代習俗燈市不遜唐代，在汴京皇城前興建「棘垣燈山」，是

歷史上著名的花燈盛會，規模之大花燈之多可以想見。南宋時雖偏安江左，可是元宵燈彩由棘垣燈山進步到「鰲山大觀」，張山燈有千百種，山上伶官奏樂，山下百藝獻技表演，相互交輝熱鬧非凡。

　　元代入主中原，風土習俗有異，元宵花燈之會免不了受到冷落，然而至明代花燈又進入盛況，除彩樓燈飾外更有一種新花樣，在水面燃放河燈，陌頭隴上遍懸各式花燈，千門百戶燈火明滅達旦，遙望此元宵花燈之夜，如入幻境。清代元宵花燈也不減當年盛況，宮廷對燈節也大事舖張，除張燈結彩外置酒賜宴，文武百官羣集高樓，飲酒吟詩作樂，放鞭炮昇焰火半天通紅。更有著名的龍轉燈，由千人組成燈隊，每人備兩盞提燈與丁字形的竹竿，竿長約四、五尺，竿與竿交接處有孔洞，以繩索紮緊俾能彎折餘地，形成一節一節的龍。每個人的竹竿上掛二盞燈，一前一後，手提着柄端緩緩走動，蜿蜒數里，圍繞各村莊道路或家宅，謂之送福贈壽與田園大熟。此番龍轉燈在家鄉稱拉燈籠，筆者於孩童時曾參加家鄉遊行之列。龍轉燈蜿蜒數里，遙望冉冉蠕動彷如一條大龍，漫遊村莊與山區，時時變換隊形，在夜晚裏似飛龍在地遨遊，極為壯觀。

　　民國以還，花燈盛會仍不減當年，慶祝元宵佳節的歡樂氣氛則始終如一，祇是時代潮流的運轉與社會形態的改變，以往農業社會人民在冬藏之暇，歡度此元宵佳節，現代是工商社會人民較忙碌，因之花燈盛會必然不如昔日隆重而豪華，惟此種有意義而有詩情畫意的習俗，仍深深印烙在每個人的心坎裏。（圖 12-5, 12-6）

　　乙、花燈的製作

　　花燈製作首重巧思，然後運用各類技藝製成。這種工藝美術民間習俗有意義的活動，引起一些民間藝術家的注意和參與，不論在造形上或色彩上以及製作的材料上，都有創新的表現，在創新中仍能保留傳統風格與情趣。

圖 12-5　元宵節花燈之夜盛況

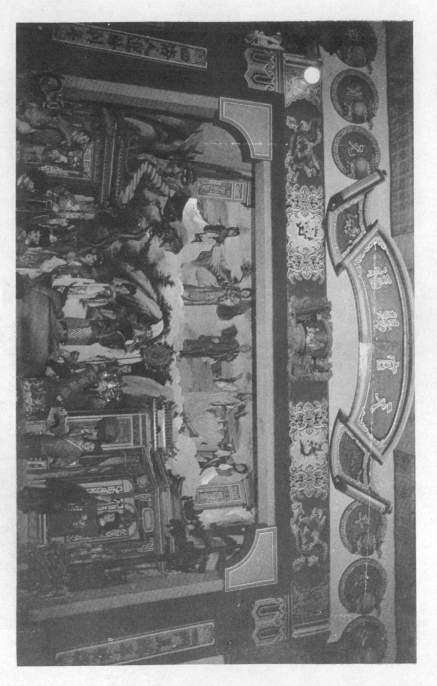

圖 12-6　元宵佳節活動花燈人物造形

1. 花燈的分類　花燈旣是民俗藝術活動，它的題材多配合農曆六十甲子的生肖，譬如今年是癸亥年屬性豬，而花燈的題材以豬爲主體，意在迎接豬年萬事如意，其他當然也可以，不過慶暇意義差些。我們常見的有動物走獸類，以龍、麒麟、虎、豹、兎、馬、狗、豬、猴、牛、羊及獅等。飛禽類以鳳凰、老鷹、鷄、鵝、鴨、鸚鵡、鴿、燕子、鷺、鶴、鴛鴦、孔雀及鸚哥等。魚類以鯉、鰤、蓮魚、金魚、蝦、龜、蛇、蟑魚、螃蟹及鰹魚等。昆蟲類以蟬、蜻蜓、蝴蝶、蜜蜂、蛾、天牛、蟋蟀、蝗蟲、甲蟲及螳螂等。植物類以蘭花、玫瑰、菊花、荷花、梅花、松、竹、白菜、筍、洋蔥等。果實類以西瓜、蘋果、橘子、柿子、木瓜、石榴、荔枝、南瓜、鳳梨及藕等。交通國防器材類以飛機、太空船、火車、汽車、軍艦、輪船、摩托車、步槍及坦克車等。此外象徵吉祥類有百子圖、麒麟送子、蓮生貴子、年年有魚、日進斗金、五子登科、花好月圓、龍鳳呈祥、福祿雙全、王母獻蟠、鴛鴦臥蓮及馬上封侯等。人物故事類以三國誌、西廂記、西遊記、二十四孝、八仙過海以及歷代聖人賢士等人物。(圖 12-7)

2. 構思與造形　花燈題材如上面所說的要配生相與節氣，以及傳統吉祥內容，此外是適應現代意識的題材。不論傳統的或現代的其內容應事先作周密的構思與全盤的計劃，如搜集歷史資料以求眞實，各類物體寫實造形，製作所需材料，圖繪裝飾的色彩，以及其他附屬材料等等。在一般象徵吉祥與人物故事類的花燈，構思精巧造形逼眞爲首要條件，如何使靜態畫面設想機動形體，靈活而不呆板，引導觀衆情感融合在花燈中。驚嘆，巧妙，靈活及逼眞是少不了的。

3. 骨架的製作　小型獨立的花燈骨架，以往用桂竹篾條接頭處紮以棉紙。骨架卽是各類花燈的形象，骨架結構不準形象卽無法逼眞，故在製作骨架前先有圖案的依據，循序包紮或火燻彎曲處，使骨架固定安

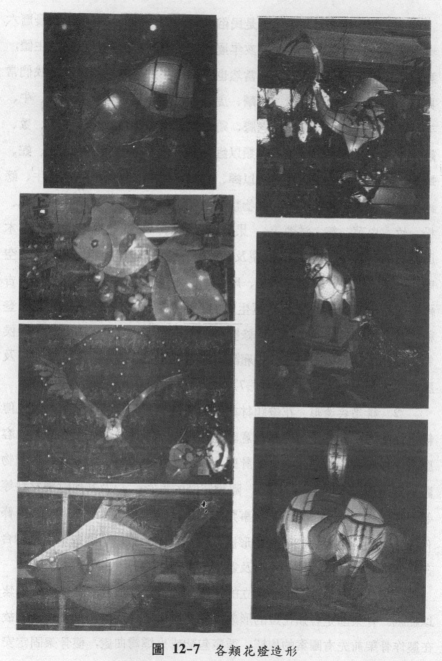

圖 12-7　各類花燈造形

穩。現在有人採用鋁絲爲架，則鄉土與民族意識盡失，最好不予採用，據有製作花燈經驗者說，竹篾或竹條製作的花燈不但紙張好貼，重量也輕，竹篾彈性佳造形飽滿，遠較鋁絲骨架的花燈有精神多了。（圖12-8）

圖 12-8　花燈的骨架製作

4. 裱紙與圖繪　骨架完成即行裱紙，以往使用透明質薄紙或有靱性的棉紙最佳，如果講究的使用綢緞絲類更具價值。現在有的使用玻璃紙或透明耐尼布之類，堅固性雖較棉紙優良，惟在花燈感覺上似缺乏鄉土意味。還有一種各類花燈以塑膠型模而成的，其花燈意識與情調更不可言喩了。裱紙完畢花燈形體大致完成，眞實與否不便改正，祇有依賴圖繪裝飾來表現，一般花燈造形大都是寫實，以符民情民俗及大衆化，使每個人都能看懂及欣賞，因此圖繪裝飾也力求通俗逼眞，色彩鮮艷爲尙，在燭光映照之下萬分明媚而搶眼。（圖 12-9）

圖 12-9　花燈的描繪裝飾

　　目前臺灣人民豐衣足食，元宵花燈盛會十分重視，大體都集中在各地寺廟舉行，並辦理花燈競賽，如臺北市著名的古廟有萬華龍山寺、青山宮、祖師廟，大同區的保安宮，松山區的慈祐宮，淡水的關渡宮等，在元宵節前後幾個夜晚人山人海麕集看燈人，而各廟堂也不惜重金聘請製燈師傅到廟製作，將整個廟宇殿堂佈置得美輪美奐，場面十分龐大。尤其燈樓的電動歷史故事性花燈，更吸引不少觀眾。有的廟堂配合佳節舉辦歌仔戲或布袋戲演出以及猜燈謎等助興，使燈節達到最高潮。

第十三章　皮雕裝飾工藝

一、皮革材料

　　人類運用皮革製造器物的歷史已相當久遠，約在十五世紀時已能將皮革加工成精緻的日常用品。在近代工業科學文明的國度裏，雖發明了許多人造材料，如尼龍、壓克力及塑膠之類布料，然仍無法代替皮革使用價值。

　　皮革取自各類動物的皮，經去毛後用藥品處理壓成平整塊狀，然後再裁製各種用品。人們為了美化此皮革製品，因此在製品之前施行表面染色、壓花、刻花、印花及燙金等的圖案裝飾，增進製品美感與提高經濟價值。這些皮革加工裝飾，首推中國與波斯人發明，嗣後傳入歐洲各地，近來義大利、西班牙、墨西哥及美國等國最流行此工藝，也有精湛的成就，除製造日常用品外並推廣以皮革縫製衣服、壁飾及宮殿裝飾品等，發揮皮革使用價值。目前臺灣皮革製品品類繁多，手藝精進頗能表現皮革的特性，除製造手提包、茄克、鈕釦、皮鞋及皮箱等用品外，又發展皮雕裝飾畫的純粹藝品。

　　皮革材料取自各類動物，在素質方面各有差異，目前常見的有下列幾種皮革：

甲、牛皮革

　　牛的皮革以小牛皮最好，皮質細緻而輕，作皮鞋與小皮件最佳，不

宜刻花裝飾。大牛皮層較厚堅實可作一般製品皮料，適於印花刻花等的製作。

乙、馬皮革

馬皮質細密耐用，不能裝飾圖紋，宜製茄克、背心、便鞋及手套等。

丙、豬皮革

有特殊紋理亦頗耐用，製造便鞋、錢包及皮夾等，不宜製精巧物件。

丁、山羊皮革

以寒帶區域的山羊皮為佳，皮質堅韌精緻耐用，宜作襯裏或燙金書籍封面，及製鞋面手套等小皮件為良好材料。

戊、鱷魚皮革

皮料稀少而價昂，表皮斑紋顯著，質料優良製高級皮件，不宜印刻裝飾。

這些動物的皮革，事先經過藥品處理稱為鞣革術，我國古來對鞣革法已頗有研究；一是礦物鞣製，利用鉻為浸沉藥料，皮質堅硬不透水，宜製皮鞋與皮箱之類用品，鉻過的皮革切斷面呈青綠色的。一是植物鞣製，主要藥物是單寧酸，由某樹皮擠出的汁，處理後皮革素質軟韌，適印壓圖紋裝飾及製造一般皮件。（圖 13-1）

二、皮雕裝飾製作

皮雕設備頗簡單，一般情形備一木紋細緻質地較堅的木板，描繪器具一套及打印工具等即可。皮雕裝飾施工有壓花、印花及刻花等，其打印工具種類很多，有的可通用有的是專用的，在皮革上打印出圖紋，以增美感。這些工具如釘形是鋼打成，上端弧形下端是各類圖形，施工時用木槌打擊釘模上端，下端圖形模即深入皮革表皮，操作頗容易，如要

圖 13-1　皮雕技藝作皮包等裝飾典雅大方

製作美好皮雕裝飾須勤於練習，並細心打印，兹將各類雕法分述如后：

甲、壓 花

任何皮革雕刻裝飾，首要將圖樣拓模在皮革上，或將原稿黏在皮革上，如複雜的圖案宜用描繪儀器繪製。其次，於皮革表面用海綿蘸水敷抹一層水，俾皮革吸水後軟化便壓花。壓花施工係使用一根不快利的鋼刀，在皮革圖紋的輪廓劃成凹形線，並不破損皮面，使圖紋顯露如浮雕，因此所劃的線亦須相當深入與明顯，爲了表現明晰的圖紋，在背景方面造出與圖紋不同的紋理效果：

1. 在圖紋邊緣利用斜面塹釘敲打一次，使背景皮革傾斜出去，圖紋則更顯明晰。

2. 在圖紋的背景處使用各種形式塹釘，塹壓出各種紋理，使圖紋更顯明晰。

3. 在圖紋的背面用圓形塹釘，將圖紋凹塹而增加正面圖紋凸出。

4. 在圖紋的背景處用平口塹釘，全部將背景塹凹下，使圖紋部分凸出。

以上壓花圖紋在製作之後，爲使之長久如浮雕，皮革反面可敷上一層黏膠，使其定形。如這壓花皮革用作壁飾或造婦女提包之類，可於皮革反面的凹下圖紋處，以白色粉末調以膠水填平，定其形而不至脫落。

乙、刻 花

刻花製作過程與壓花差不多，刻花將皮革表面的圖紋輪廓刻掉，而壓花僅將皮革表面圖紋的輪廓壓低，這是最大不同地方。

當刻花製作之前皮革圖紋仍先描妥，然後放入清水中稍爲浸沉一下取出，表面多餘水分用衛生紙吸掉，徹底使皮革軟化。其次，使用V形刻刀也稱三稜刀圖紋輪廓線刻掉，刻刀執法同執原子筆，利用拇指、食指及中指互相掣緊並稍用適當力量推進，而用無名指與尾指抵住皮革

面，稍爲控制刻刀作有限推進而不至滑刻。刻刀深入皮革表皮部分，約爲三十二英寸之一最適當，深淺恒一不蔓不枝，轉折處宜自然，遇線條交叉處應將刻刀提起，初學者宜先於別的皮革試刻以便適應，如刻壞線條即無法彌補了。(圖 13-2)

目前推廣皮雕製作者，爲避免學者刻損皮革浪費材料，使用「一字形」塹釘按圖紋輪廓一步一步敲，使皮革陷凹下去代替雕刻，曲線輪廓使用「月形」塹釘，相互交替即可解決所有圖紋，不逮之處以刻刀補助，這樣便萬無一失。

當圖紋輪廓線刻劃妥，按理將不凸出部分或背景利用斜面形塹釘敲打一次，使其凹陷顯現圖紋明晰。在一幅簡單或複雜的畫面，其物體應有前後與遠近之分，作者要以透視原理予以處理，何者在前何者在後，遠近應如何交待，先要周密考慮。譬如圖畫一朵玫瑰花裝飾女用手提包，玫瑰花瓣就要前後之分，葉子的仰俯與葉脈紋路的表現等等同在一個平面上，我們認爲在後面的或遠處的花瓣，沿前面花瓣的邊緣將其壓低，形成遠近層次。葉脈紋路壓低其他部分便稍凸起，葉片的彎翹、仰俯或匿藏花朵底下，也以上面方法處理。

刻花背景部分有的不刻紋樣，以染色來裝飾，但大部分是有紋樣的，其目的使主題顯出，至於使用那一種紋樣，是直線形、曲線形或兩者併用，有規則性紋樣或不規則性紋樣，以主題內容與形式來決定，儘量不干擾主題爲要旨，使用紋樣一般以現成的印花塹釘打印即可。

丙、印　花

印花是皮革圖紋的一種裝飾，利用各種成型印花塹釘作邊飾或作圖形中的紋樣，其形狀有多種（圖 13-3a, b）。

印花塹釘是鋼鐵鑄成，在皮革材料行可以購到，有的自行打製，也可以由家庭中找到類似塹釘之類的鐵器代用，雖然形式不够理想但使用

圖 13-2　皮雕作壁飾另具繪畫風格

(a) 皮革印花型具的製作

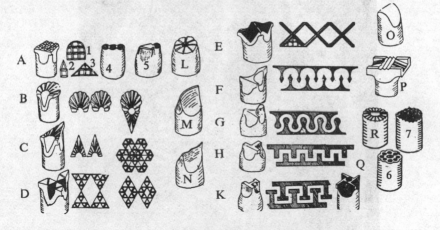

(b) 皮革印花各類型具

圖 13-3

合適也勿妨。印花使用圖案的排列，印花是圖案中的一個單元，如二方連續模樣或四方連續模樣，向左右或上下排列，注意彼此距離恒一與整齊，圖案才會美觀。

1. 印花形式　有三角形、方形、圓形、馬蹄形、月形、長方形、長條形、松葉形、梅花形、方格形、薔薇形、丁字形、工字形、交叉形

及 S 形等多種，各種均有大小不同規格成一套，有的配合雙鈎線形。

2. 印花塹釘　印花塹釘規格高度約五公分，寬長以形狀而定以不超過二公分爲原則，如太大打壓效果較差，紋樣則不明晰。

3. 使用範圍　印花塹釘基本圖形可作雕刻使用，而複雜的圖形作邊緣裝飾，與圖案中的紋理和裝飾，以及主題的背景等使用，使畫面不至單調。(圖 13-4)

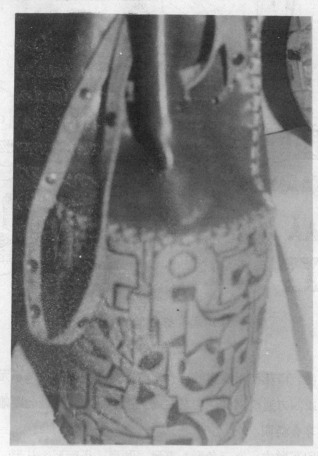

(a) 皮雕藝品

圖 13-4

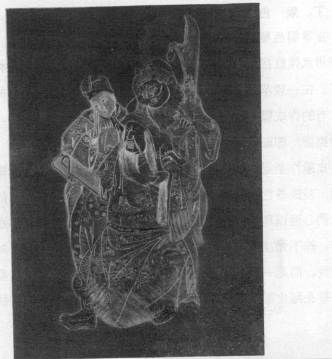

(b) 皮雕裝飾畫

圖 13-4

丁、着色

皮革製品幾乎都需要着色，以增美觀與提昇經濟價值。皮革製品着色使用水性直接染料，皮革一旦着上染料即無法去掉，染料被深入纖維層了。在一般革品着色均以人工刷敷或描繪，以實際圖案的需要不予限制，有的作成朦朧色調，用一團棉花或一個海綿沾些染料，在皮革表面輕微擦塗，即顯朦朧趣味。

皮雕作業過程如美術設計，需高度藝術涵養，首先由圖案設計而至雕刻，最後着色等均與美術有關，因而也提昇了皮革製品的價值。在一般人們心理以為皮革僅是製造日常生活用品，圖紋設計不過是皮革品的裝飾，殊不知皮革雕刻在今日可當作純粹美工藝品欣賞，其價值不輸一幅繪畫，而是一種浮雕藝品。目前有部分藝術家從事皮雕藝術工作，將繪畫理念藉皮雕而表現，百尺竿頭他日當有輝煌成就，請拭目而待了。

第十四章　人造花裝飾工藝

　　人類具有模仿自然的天性，摹擬鮮花模樣創造一種人造花。雖然它沒有鮮花那樣新馨嬌嫩與植物天生質感，但它是永不凋謝的花朵，有長久性的使用價值，時下人造花與鮮花並駕齊驅，造花技藝不斷改進幾乎亂眞程度，如果僅憑肉眼視覺不去摸觸，可能錯覺它是眞的。現在人造花使用範圍日廣，在任何場所與人身飾物都以人造花代替眞花，並顯示工藝精緻的優越性。

一、人造花的效用

　　花飾是人類「美、愛、樂」的表現，不論造花者或使用者均具有此種慾望，以達到心理至高效應，我們常聽人說花能使人心情舒坦柔和，表現恬靜雅閒氣氛及增進高度涵養氣質，因此我們應注意花飾的造形、色彩、質料以及使用場合等等，是否合適極爲重要，在一般花飾的用途不外室內裝飾與人身裝飾；室內裝飾如客廳、**餐廳**、書房、走廊及寢室等家族生活環境，如會議廳、喜慶典大堂、接客室及其他公共場所的美化，它所用的方式是插花與壁花最普遍。人身裝飾常見的如胸花、帽花與髮花以單朵爲主。

　　室內的插花或壁花的點綴，首先要考慮花飾的造形和色彩與室內所排設的傢具、窗帘、地毯、雜物及室內粉刷色彩、照明等等是否調和，同時安置地方不能過於侷促，應有適當的空間與展望感，否則不能達到

裝飾效果。花朵在造形方面常見是圓形的，此外有少數不規則的如天堂鳥呈三角形蝴蝶蘭呈四角形，及香豌豆花呈半圓形小蒼蘭呈塔形等等，如以簇花來說更要表現造形美，其匹配應具美學原則，卽對稱、均衡、重疊、層次及律動等的應用，插簇花由多朵同類或多朵異類的花插在一起，花朵有大小，枝葉有長短，花的形色也有各異，密中不擠，稀中不孤，相互演映盡態極妍。在簇花中壁飾方式有圓圈、直縱、橫連及半月型等，視裝飾位置而定，其美化效果各異其趣。在經驗中我們認為圓形大朵花的裝飾，除表現特殊風格外，一般常用小花集合成大簇花，更能增進優雅韻味，在大朵花與大朵花間添上一些小花或葉片，更可調和兩花的對峙形象並可促進變化功能，圓形花雖屬單調，有很多形狀怪異的葉草供我們作採用，可處理成一造形幽雅生動的花飾，插花藝術百般風味妙在其中。

至於花飾色彩與室內環境配合外，而花飾間花朵與花朵顏色的配合是否恰當，也是值得注意的問題。現以色彩學觀點來說，室內花飾宜取調和色使生溫馨安祥之感，為避免色彩過於調和少部分花朵可用對比較強的色彩，卽顯生動活潑效果。譬喻寬敞的場所與家居休憩的地方，宜避免純色與鈍色的配合，使場所處於沉寂無生氣感覺。寒色與暖色或明暗強烈的花朵對比都過於鮮明，均難收到良好效果，如紅花綠葉是補色，本來卽是不舒暢的配合，因二色混合後變成灰黑色系列，但此乃自然現象習以為常，大家也就不感覺不對，其他如黑白、黃紫及朱藍等色應宜避免之。

二、人造花的材料與工具設備

甲、人造花材料

人造花以布料為主，分為有色與素色兩種，製造時為達到傳眞效果

必須漂染與加工手續，目前市面供作人造花的材料頗多，因布料質地與染色難易應有一番選擇，常見的有緞帶與薄絹等十數種，現將各種布料用途與特徵簡介如後：

緞帶　分為天鵝絨緞帶、素色緞帶、紋理緞帶、深色緞帶、印花緞帶、金屬絲緞帶、細條緞帶、珍珠緞帶及鏤花緞帶等，這些緞帶布料質地精細而薄，有韌性，染色較易，加工不會輕易變形，是一般人造花使用的理想材料。

人造絹　是一種具有光澤的布料，質地薄，適製觀葉植物類的花飾以及茶花、常春籐等葉子的材料。

棉天鵝絨　係人造纖維的布料，表面是短毛天鵝絨，裏面是半合成纖維無短毛，適合製作觀葉植物葉子以及櫻草之類葉子，也適合作厚花瓣如太陽花等類。

絲絨　絲絨與天鵝絨布料性質相同，也是人造布料，富光澤，在照明下閃閃有光，毛絨較天鵝絨長些，適製玫瑰花瓣與葉子以及厚質的花朵之類。

薄絹　是種透明而柔薄的布料，染色容易，極適合製作柔軟的花，如牡丹、康乃馨及香豌豆等花瓣。

毛葛　是一種平織的軟布，適作仙客來、玫瑰及君子蘭的花瓣。

棉布　棉布質地有厚薄，表面粗糙些，極易染色，適作桔梗，觀葉植物等粗厚的葉子。還有一種棉毛布是棉毛混織的硬布，有的是已經染色的，適作茶花、天堂鳥、東洋蘭及君子蘭等葉子。

金銀線布料　在布料上織有金銀線點綴，閃閃有光顯得華麗高貴，常採用製作派對胸花、聖誕紅及特別節日的花飾。

樹膠布　是合成樹脂絲織成的一種造花材料，質地軟薄有各種顏色，沒有橫縱紋路，適作康乃馨與石斛蘭等薄瓣花朵。

人造花除以上所簡介的布料之外，尚有一般使用材料，①鉛絲，為加強葉子或花瓣使它不軟化或翹起，通常貼於葉子背面，並作葉子與花莖或花束之用。鉛絲有粗細番號，數字多較細，反之較粗，視需要而擇用，用時包捲有色布帶即可。②紙帶，有一種縐紋紙兩面擦一層蠟，專用包紮鉛絲作花蕊。另有種紙帶綠色的用來包紮花莖花枝等。③布帶，利用各類布料裁成細帶，其用處與紙帶相同。

此外人造花的材料除布料外，人們利用其他材料如皮革花、檜木薄片花、竹片花、樹脂花、蠟花、羽毛花、薄膜花及麵包花等五花八門，這些材料在製作花飾前也一樣需要加工染色等，然後再使用接合材料組合成花瓣與葉子，因用材不同其設備與工具也略有不同，容後章介紹。

乙、人造花工具設備

烙　鐵

製造人造花的花瓣與葉片時，在平滑的布料或緞帶絹布上，可用烙鐵加熱後作出各種各樣的花瓣與葉片，它分為花瓣與葉片兩種，其造形係依花與葉的形狀。製作時烙鐵的熱度不能過高以不燙手即可，否則燙損布料，這些布料經烙鐵熨燙後即成固定形態，有的布料事先經水濕後才易定形。烙鐵的形式多種，有的專門作某種花葉所用，一朵漂亮精緻的花飾，烙鐵的巧作功效不在染色之下。

一般烙鐵　製造一般性的花瓣或葉片，有適當的大小與弧度。

烙鐵鎗　形式如手鎗，取用十分方便，通電後兩分鐘即可使用，鎗口可改換烙鐵頭，是枝萬能的烙鐵。

專用烙鐵　專用烙鐵的造形多種，係以某種花瓣的形狀製成，有小花瓣用烙、葉脈用烙、翻轉花瓣用烙、圓形用烙、菊花瓣用烙及斜莖用烙等。

烙鐵臺　是一種海棉狀的烙鐵臺，熨燙緞帶、絹布、棉布及其布料

時用，上蓋一層棉布，不直接與烙鐵接觸。

染　具

　　絕大部分的人造花須要染色，始能製得傳真，刷染顏料也有已定的用具，雖然現在有造花專用布料，但當大量生產或純一色彩材料時，仍須經漂染手續。不過一般家庭小規模人造花業者，仍喜手工刷染較有把握造到盡善精善，同時手工製造可得無窮樂趣。

　　容器　染色前清洗花瓣與葉片的玻璃容器，容器表面刻有計量數字，也可以作測量水的多寡，與染料調配方可正確，或調整染糊用器。

　　染糊粉　漿糊染色用粉末，該粉末有粗細兩種。

　　模紙　造花時用它做印染的模型，不怕水濕的紙質。將花瓣或葉子的輪廓或圖紋畫好，經鏤刻後作模板，再經印刷手續製作複製品。

　　紗布　印染的模紙經鏤刻後纖細的線條容易破損，覆蓋紗布有保護模紙作用。

　　棉花　製作花瓣與葉片成朦朧色彩，或由淺色至深色時，將棉花蘸上染料於花瓣或葉片上擦之，色彩極其自然。

　　小刷子　備小刷子若干支，染刷花瓣或葉片用。

　　毛筆　描繪色糊用。

　　錐子　備錐子若干支，將花瓣重疊串在一起，俾刷染方便而色彩能統一。

　　乾燥器　俾染刷好的材料迅速乾燥，增進工作效率。

　　此外還有一些小用具，如剪刀、線繩、小刀、漿糊、鉗子及衛生紙等，均一一具備，以利工作。

黏着劑

　　人造花使用黏着劑機會很多，也是極重要的材料，如花瓣間接黏、花蕊、花莖及花枝等包紮用布，均需要黏着劑。黏着劑種類多種、性質

也各異，以無色快乾的黏着劑最理想。

環氧樹脂　也稱爲强力膠，是塑料的一種，有優越的接着力，沒有收縮性，耐藥品與水性的浸襲，它使用範圍極廣，如木材、玻璃、陶瓷及纖維材料等接着，均有良好的效能。

酪素膠　呈乳白色的稠液體，無腐敗性耐熱耐水濕，可長久貯藏，經接合後卽不易脫落，對纖維材料接着更方便，人造花業多用之。

合成樹脂　一般人稱黏膠，呈稠液體有淺黃色與褐黃色的半透明狀態，接着力極强，打開蓋子卽嗅到一股溶劑氣味，用途極廣，如包裝、皮鞋、印染及工業等行業常用的接着劑。

皮膠　又名水膠，是普通用膠，原料取自動物的皮、角、爪及骨骼部分，經除脂後燉熬而成，凝固力强。

松香膠　是松樹纖維中的一種液體，經氧化或晒乾後成爲固體，加熱又溶解，如與酒精混合成稠液體卽可使用，惟該膠黏着力差些，如用在人造花業倒很合適。

三、染　色　知　能

人造花布質的材料大部分要經過染色手續，以往染色較爲費事，一般家庭婦女都不輕易嘗試，同時應有染色知能才行，染好一件衣料並非易事。現在染色術進步主要是染料有突破的創新，絲毫也不感困難了。

人造花布質染料，現在有一種專供的染色劑簡稱 (F.C.D)，這種染色劑不必加熱卽可用來染一切東西，且不易褪色，甚受業者歡迎。玆將人造花的花瓣與葉片所採用染着法介紹如後。

甲、浸染法

造花專用染料是調製現成的液體，與水再作適當調配卽可直接浸染，於兩、三分鐘內便完成，使用非常方便。不過浸染的應用係指造花

的大批布料，事實上製造花瓣或葉片時，也常常僅有部分浸染，其他部分以刷染法。當布料放入染液缸浸染完畢，要清洗一遍，將部分游離物清洗掉顏色益顯清新。另一種是刷染法，利用毛筆或毛刷蘸染色液，往花葉塗刷，爲了節省時間，這些花瓣或葉片可以重疊若干個一起刷染，刷染完畢放在衞生紙上或夾白紙上，讓剩餘色液吸掉，並使其陰乾或乾燥器烘乾之。

造花布料着色，因纖維性質關係，均有差異，就一般情形，絹帶不易着色，浸染時間應久些，染液要濃些。棉布着色力較强，絨布之類也易着色，浸染時間宜短。

乙、朦朧染

朦朧染成的花飾具有溫雅夢幻的美感，將現成材料部分深染部分淺染，其色彩也不僅限於一種，儘量追求花飾的眞實與美感。其實絕大多數的花瓣，是應該有它的朦朧韻味，因此朦朧染在造花中成爲重要的課題。

朦朧染韻味的形成，乃是利用布料纖維毛細管現象，發揮其浸透效能，所以在布料未刷染前應予水濕，然後才蘸色或刷色，使其浸透無色部分，染畢的花瓣或葉片裏在軟紙裏，用手向上推擠，而形成濃淡或朦朧趣味。一般情形朧朦染的進行，可以若干片材料同時施行，如所染顏色不够濃鮮，可以同樣方法再浸染一次。如花與葉須表現脈紋效果，改用有紋路的塑膠紙包擠。如花與葉的邊緣或中間部分需要其他顏色點綴，或作爪痕、腐蝕、條紋及不規則的紋飾，只要施點繪畫技巧便能如願。

丙、漿糊染

如果在花飾中的葉片要表現多彩多姿的色彩，或葉片有明晰的圖紋與脈紋，以及葉片正反不同的色彩時，採漿糊染法最合適，尤其觀葉植

物爲然，效果也最好。

　　漿糊染法與蠟染法同是拒染作用，有的部分受染液浸染，有的部分拒染而造成複雜圖紋與色彩。此外用白的漿糊和染色液，及少數的黏膠混和後可以製成色糊也可以染布。一件花飾除造形摹仿自然植物形狀外，而裝飾圖紋可以漿糊染法表現盡善精美的地步。

　　人造花飾專用漿糊有兩種；一種是防染性強的染糊，一種是媒染性優良的底糊，性質雖不同但可以合併使用，問題是如何作適宜的使用，如塗抹厚薄或塗抹位置不同，其發生效果則有差異。譬喻底糊與染料混合後便成色糊，色糊也是代染液爲染劑，不過所染的顏色一般性較直接浸染的爲淺，端視色糊深淺度而定。因此色糊顏色的深淺、塗抹的厚薄及塗抹位置形態等等，造成多彩的裝飾意味。妓就漿糊在花飾布料上所施行方法介紹之。

　　白色糊的應用　如果某一種植物葉子的正面是綠色，背面是淺綠的，那麼將整個葉片先染成淺綠色的，待乾後於背面部分塗抹一層厚的白色糊作拒染，然後再染葉片正面的綠色。如果是有白斑的紅色茶花之類葉片，首先用白漿糊於葉片上適當位置點上幾滴，然後全染整個紅色葉子。另外一些觀葉植物的葉子圖紋很有個性，每個葉子的圖紋或位置都不一樣，這時採用白色糊法處理也極適宜。

　　其次，葉片圖紋製作完成後應如何處理漿糊；待染料全乾後冲洗，將葉片置於水槽中想辦法使漿糊脫落，然後夾在軟紙裏吸掉水份，使之即行乾燥，這作業程序務必一氣呵成。

　　色糊的應用　色糊的調配首先將防染性強的糊粉置於盤中，加入適量的染液，再滲入適量的水，三者作充分攪拌便成一種色糊。色糊如多量調製備用須加密封妥當，可保用兩三個月。

　　色糊有媒染作用，塗在布料上顏色即行染着，因此也可代替浸染。

其次，色糊最大優點可以描繪精細圖紋線條，解決了花瓣或葉片複雜脈紋與斑紋顯著的存在，非上面所作的朦朧斑紋可比。我們知道凡是任何布料，染料描繪時均有浸透現象（纖維毛細管作用），致使圖紋不清，色糊却無此缺點，其效用價值甚高。現舉兩個應用例子，譬如在白色葉片布料上用黃色糊描繪脈紋，然後在葉片上塗抹紅染料，待乾後清洗之，色糊雖消失而黃色脈紋仍在紅葉中存在。因白布葉片先被黃色糊上了色，黃色糊又拒紅色浸染，使黃色脈紋清晰可見，這是色糊代染作用。

其次，在白色葉片的布料上，用紅色糊繪一些圖紋，乾後再用黃色糊將整個葉片塗滿，翻過來的背面塗染深綠色，最後清洗完畢，檢閱色彩變化情形是；正面塗有黃色糊部分仍是黃色的，而紅色的圖紋因被黃色糊滲透，變成橘紅色，背面的紅色圖紋因被深綠浸染，變成綠褐色，有黃色糊部分是淺綠色的。而黃色糊是先入爲主，深綠色在黃色糊下浸染性則減少了，而成淺綠色，這是色糊拒染作用。

丁、拓 染

花飾材料拓染裝飾，與一般平面圖案拓印法或絹印法相同，但使用的色液溶劑不同，花飾拓染劑是色糊，而圖案拓印用不透明顏料，絹印用不透明廣告顏料或油彩顏料，其製法程序大致相同，惟花飾材料在拓染後，再經一次浸染手續。

拓染製法，首先將圖紋描繪在模紙上（拓水濕材料），用刀刻下要拓染的輪廓線條，一部分留下不刻，才不致全部脫落，將這模型紙置於布料上，用刷子蘸色糊塗刷，有刻紙部分即顯出圖紋，然後再施行另種顏色液浸染一下，該布料即有兩種顏色，而原來有色糊的線條染液是染不進去的，因色糊有拒染作用。

同樣的倘若這模型圖飾要拓染二種以上色彩，如圖中所示拓染葉片例子，先用淺綠色糊刷好邊緣部分，中間部分以深綠色塗刷，則葉片圖

紋成兩種色彩，其餘的浸染黃色染液，這葉片便成三種色彩。最後放入清水中洗掉色糊，夾在白色軟紙裏，讓它吸乾水濕卽可。

還有一種重叠拓染法，卽絹印法的應用，使圖紋更有變化而美觀。取兩張模型紙，一張畫好裝飾圖紋，經刻鏤後叠在另一張型紙上，施行色糊拓染圖紋，待乾後，也經刻鏤完畢，卽成兩張同一的圖紋模型，並於圖紋四周分別作個記號，以便兩張型紙拓染時位置更換作依據。拓染時先取一張型紙置於白布料上，以色糊塗刷一種顏色，少待陰乾時再取另一張紙型塗刷，其他色糊，圖紋方向與第一張型紙不同，卽顯出圖紋的複雜與變化，最後經漂洗卽成造花材料。

四、人造花基本作法

甲、花瓣作法

當製作各類花瓣的紙型，應先將花朵分解之，觀察其構造情形，一般各類花朵的結構有兩種類型；一種是花瓣分離狀，一種是單獨一片花瓣狀。有的許多花朵的花瓣附於花蕊底部，稱爲離瓣花植物，如玫瑰花之類，有的花朵是沒有花蕚，如百合花、鬱金花、牽牛花及桔梗花之類的花朵，稱爲合瓣花植物。而菊花類中有許多屬合瓣花。花瓣情形各異，事先應予仔細觀察，以免失眞。

造花材料繁多，有的材料伸縮性大，有的材料伸縮性極小，如毛絨布料與絹布伸縮性卽不相同。如緞帶布來說它各類的伸縮性也各有差異。因此，造花時應配合材料特性分別製作，凡伸縮性較好的材料，製作時的規格可剪比實際形狀稍狹小些，反之花朵規格比實際形狀稍大些，俾加工時有伸縮餘地。

製作花瓣有四種施行方式：①單張筒形狀的花瓣，在黏好膠劑後輪廻往花蕊貼上，或以細繩與鉛絲紮妥；如康乃馨、桃花及紫陽花之類。

②將花瓣合起來做成一朵，如離瓣花的百合花、木蘭花及鳶尾花之類。③合瓣花可將若干片花瓣一起做，宜減少膠黏部分，如小蒼蘭與桔梗花之類。④特殊合瓣花製造時，在每片花瓣底部剪下許多碎條，然後將其各個捲粘在花蕊上，如太陽花、雛菊及蒲公英之類。

乙、花蕊作法

凡是裸子植物或被子植物均可開花。以被子植物而言，以包胚珠的子房、雌蕊及雄蕊最重要，它負有繁殖花朵的任務，其形狀與顏色也各有不同。有的花蕊顏色與花瓣相同，有的則完全不同，但要看它的種類而定。

一般人造花的裝配，先作妥花蕊後裝花瓣，花蕊用材通常以鉛絲或樹枝為幹，將花蕊布包粘上去，或另以條形布料包粘之，但要看花蕊形態而定，花蕊形態各個不同，有的如球形、掃帚形、放射形、圓筒形、毛筆形、皇冠形及小喇叭形等多種，各個作法均有不同之處，茲就一般花蕊材料與作法略以說明。

①球形的花蕊，用毛線短摺，一端以鉛絲粘固，一端用剪刀剪斷，整理後成球形。②粗的雌蕊，長的雄蕊或小花蕊等，用棉花纏在鉛絲上，再捲以紙帶。③以縐紋紙剪成長條或細緞帶廻繞製成。④利用金線緞布或波浪緞布剪成，形如掃帚。⑤以細鉛絲外包粘條形緞布，剪短若干支捆在一起，成放射形。⑥以小珠若干顆中穿鉛絲或膠線，繞成花式為蕊。⑦剪刀將布料或緞帶剪成流蘇狀，兩面敷些黏膠捲圓筒形。⑧利用布料或緞帶摺疊成毛筆形。⑨以緞帶剪成小花瓣狀包粘而成。⑩將鉛絲若干支，一端彎成鉤狀以棉花捆粘之。⑪以通草染色或絨布捲成棒子，裁成小段為花蕊。⑫以紙或布料捲成棒子狀，中央處以線或小鉛絲粘緊，布邊剪成細絲狀。花蕊式樣頗多係仿自真花，裝配宜堅固巧妙，以臻真實感。

丙、花萼作法

花萼是花瓣與花莖連接地方，具有襯托花朶的風姿與美采的作用，在花朶的構造上它也極富變化的部分。在各類花朶中有的竟然沒有花萼的，有的花萼與花瓣一樣大。如水楊花與金寶樹花沒有花瓣，花萼也很小。如菖蒲花它的三片花萼竟然比花瓣還要大。花萼形形色色隨植物而不同，因此在造花之前宜加觀察，才不致錯誤。

現就花萼形態與作法略說明於後：①細長的花萼，在製作花瓣時即一起完成，如玫瑰花萼即是一個例子，有增進花朶的風韻。②鬚狀細小花萼，在造花時先在鉛絲捲上造花專用紙帶，然後再附上紙捻成的花萼；如土耳其桔梗花即是這種的花萼。③單片式圓形花萼，它的四周應剪成許多碎條，在中央處以錐子開孔，以便連接花枝。如太陽花、木春菊及菊花等類的花萼屬之。④寬大扁平的花萼，可將花萼一片片用黏膠貼妥，有時也可用鉛絲附在花萼上；如大麗花與芙蓉花之類大花萼。⑤小型花萼、因體質小、且無特殊形態、在作花瓣時即同時作妥。

丁、葉片作法

人造花葉片的作法也極重要，不在花朶之下，葉片色彩畢眞外其形態與配裝位置也要格外注意，它表現生生不息的生長力，婀娜多姿的葉子可增進花朶的魅力。試想如一朶標緻的花，它的葉片下墜無力視同枯萎狀，是何等掃興。

葉片的製作隨其形態而定，有的葉子是扁平的，有的葉子是彎翹的，如各種海棠、秋牡丹及黑百合之類葉片，在製作葉片時經烙鐵熨後，裝鉛絲就較麻煩了，必須依其主脈位置安貼妥當。市面有造花專用鉛絲的葉柄，圓形與 V 形的貼着非常方便，效果頗好。葉片與莖枝的連接，以及葉片撐直都要靠鉛絲，那麼鉛絲如何貼在葉片上，一般使用兩種作法，視葉子性質與葉片大小、寬狹、厚薄及長短而選用；①將鉛絲

塗些黏膠放在葉片的背面中間位置，另取一狹長布料敷上快乾黏膠，將鉛絲貼封住不讓鉛絲邊緣有空隙。②利用兩片同形葉子各敷黏膠，鉛絲安置中間，兩片葉子合貼住。

如果葉子彎翹形或葉片薄小，則使用第一種作法。如果葉片扁平闊大或葉片狹長，則適宜使用第二種作法，莖部改用Ｖ形鉛絲較爲妥貼。

戊、莖枝作法

當花朶製作完成後，繼之作花莖。

花莖種類因花種而異，有粗糙的，有嫩滑的，有强靭的以及纖弱依人狀的花莖，還有乾固形與水濕狀的花莖。在製造前應把握其特徵，使用何種材料方可達到預期效果。其次，莖與枝如何連接才沒有疙瘩毛病，都要事先考慮的課題。

各類花莖材料與加工說明如下：①最普遍的以造花專用紙帶捲在鉛絲上。②利用窄邊緞帶捲紮鉛絲。③以布片貼在較粗長的葉片上作莖。④利用靭薄皮革膠貼或捲紮粗大莖部。⑤以麵包素塗在鉛絲或竹籤作化莖。⑥以小樹枝作粗大莖部。其次，莖枝與葉子連接部分，使用材料與作法可按照上面所述，惟要注意葉子裝置位置是否合適。莖上長葉處稱爲節，一個節有一片葉子爲互生葉，一個節兩片葉子者爲對生葉，有的植物葉子有三片以上葉子爲輪生葉，這是一般植物常識，製作時宜多注意。

五、人造花實例

甲、牡丹（絹布）

牡丹花色彩艷麗，在人們心理寓有富貴的象徵，蓬勃而有朝氣，據我國古書記載，牡丹的花是紫紅色，現在由於園藝農學的發達，品種幾經改良，却有白色、鮮紅、黃色、紫色及朱紅色等等，實多彩多姿的花類。（圖 14-1）

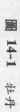

圖 14-1　牡丹

材料

　　花瓣　　人造絹、薄絹及薄紗等

　　葉片　　利用人造絹與皮革

　　花萼　　皮絨及Ｖ形鉛絲等用品

製法

　　先以朦朧染或全染法將花瓣底部與前端染成紅色。其次，在花瓣背面貼上細鉛絲。並以烙鐵燙熨，花瓣前端可用手指使之捲曲。（圖14-2a）

　　將直徑 0.5 公分左右的花蕊（棉花或專用紙帶花蕊）三根紮束一起，然後在花蕊周圍，以放射狀的方式再添上小花蕊（雄花蕊是黃色）。最後將許多花瓣排列在花蕊周圍，以黏膠將染成綠色的花萼貼上。（圖14-2b）

　　葉子部分若使綠裏透些微紅的茶色，則綠色會更迷人，然後將細鉛絲置兩葉片中央合貼起來，葉子如圖示應作成複葉的形式。（圖 14-2c）

　　牡丹花莖較短，約二十公分長度卽可。花莖用紙帶先將鉛絲捲翹一下，再用褐色紙帶捲上。

　　乙、美兒多麗亞（天鵝絨）

　　美兒多麗亞是國外花的品種，花色嫣紅間點綴不規則的白線紋飾，有紅白對比之美。其次，美兒多麗亞的花瓣頗似美齡蘭，在造形上與其他花類不同，且葉子是狹長形，花朵從不隱匿在葉片下端，而有蒸蒸向上婀娜多姿，　紅花白紋綠葉三者匹配天生佳麗，　筆者甚喜愛之一種花卉。（圖 14-3）

材料

　　花瓣　　棉天鵝絨、花瓣以薄絹作裏布

　　葉片　　軟皮革布、葉子背面用棉布

　　花萼與花蕊　天鵝絨或薄絹及鉛絲等用品

花瓣

大 13～15 片

中 13～15 片

小 13～15 片

小

中

大

以花蕊烙鐵燙熨

以二條紋烙鐵燙熨

以圓形烙鐵燙熨

花萼 5 片

(b)

大

葉

(a)

＃30

＃24　　(c)

圖 14-2

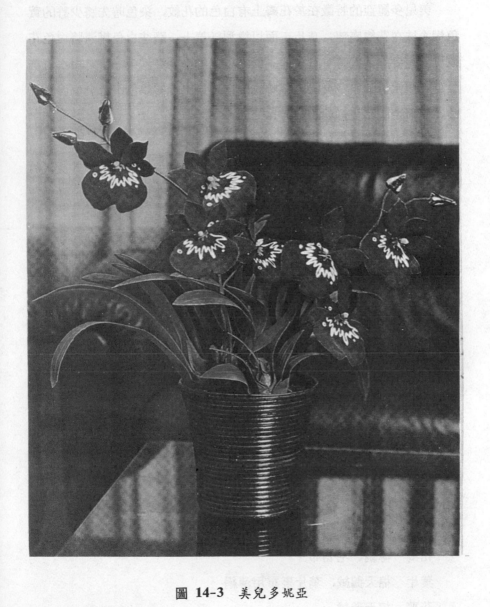

圖 14-3　美兒多妮亞

製法

　美兒多麗亞的特徵在於花瓣上有白色的花紋，染色時先將少許的黃色糊塗抹在花瓣底部，葉片正面以模型紙蓋上，蘸些白色糊速將白色花紋刷印完妥。其次將有花紋的一面在紅色的染液裏浸染一下，用水清洗軟紙吸掉水份。染液裏摻入一些底糊，則染出唇瓣顏色不會發生滲透現象，而白色紋路更鮮明。(圖 14-4a)

　萼片也同樣是白色斑紋，與花瓣同時浸染。

　花蕊製作取細鉛絲前端捲紮棉花，並以象牙色紙帶捲妥。其次，將花蕊與唇瓣的底部紮好，添上其他花瓣，再將花萼片中央開孔，好讓花瓣插入，最後在花萼下面捲些紙帶即可。

　花蕾的製作，用小鉛絲的前端捲些棉花，再包紮三片花瓣。

　葉片的製作，美兒多麗亞的葉子狹長，其直紋葉脈經烙鐵熨燙後，取裏外兩片中間置小鉛絲合貼起來，在葉基空隙處宜用棉花舖塞妥當。(圖 14-4b)

　花蕾的安裝應在花莖前端，花朵每隔三公分裝上一朵。葉柄以三至五公分長度裝上葉片。葉片是多葉圍包形或單片形，以花飾美觀情形而配置。

　　丙、仙來客 (天鵝絨)

　仙來客的花朵也是紅顏色，花的形狀和一般花不一樣，葉子斑紋多是它的特色。尚有白色與粉紅色的葉片，還有一品種花瓣邊緣有波狀的仙來客。(圖 14-5)

材料

　花瓣　薄絹、毛葛布
　葉片　棉天鵝絨，葉片裏布用薄絹
　花萼　棉天鵝絨

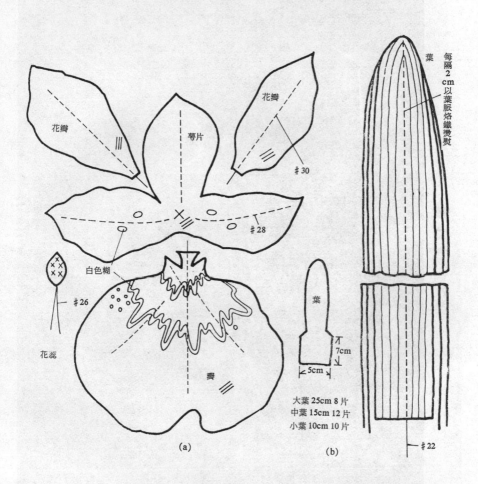

花瓣
花瓣
萼片
花瓣
＃30
＃28
白色糊
＃26
花蕊
瓣
葉
7cm
5cm
大葉 25cm 8 片
中葉 15cm 12 片
小葉 10cm 10 片
葉
每隔 2 cm 以葉脈烙鐵燙熨
葉
＃22

(a)　　　　　(b)

圖 14-4

圖 14-5 仙客來

製法

　　仙來客的花瓣染成朦朧狀或整體染成紅色，花瓣底部若塗上比花色更深的底糊，則可做出兩種色花。製造時先將細鉛絲貼於花瓣背面，並將花瓣排成扇狀，然後分別反捲在花蕊上成一束花，不過花朶底部襯些棉花，安上花蕚後才有飽實感。花莖部分以茶色的絨布或絹布剪成長條捲紮之，它的莖部較長。如一束仙來客插花，莖部應有長短的配合才美觀。（圖 14-6a）

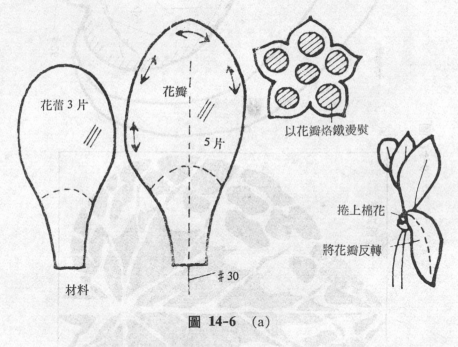

花蕾 3 片

花瓣

5 片

以花瓣烙鐵燙熨

捲上棉花

將花瓣反轉

材料

♯30

圖 14-6 （a）

　　葉子採用印染法，將已劃刻好模紙置於葉布上，用兩支刷筆分別上兩色底糊，再浸入青綠色染液染一下，壓在軟紙裏除去色糊卽成。葉片裏布染紅褐色，待乾後置細鉛絲於葉片中央，正背兩葉片合貼好，其他部分亦按其他花朶作法。（圖 14-6b, c）

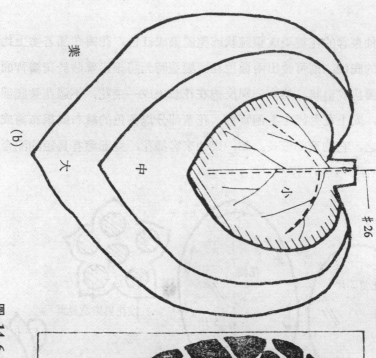

葉

(b)

大

中

小

#26

紙紙模型

(c)

割下黑色部份

圖 14-6

丁、山茶花（人造絹）

山茶花開放於多季，是耐寒的植物，深綠的叢葉常年不落，有生生不息的生命感，它的花有紅白兩色，花歷久不謝，在植物中是久花的一種，紅花而不艷，白花潔白不染，於寒冷中卓然屹立，可與梅花媲美。

（圖 14-7）

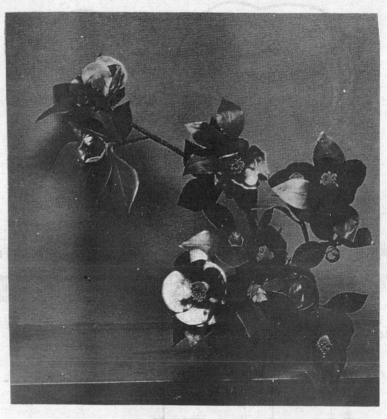

圖 14-7　山茶

材料

　　花瓣　人造絹或棉天鵝絨

　　葉子　皮革布或人造絹

　　花蕊　棉天鵝絨

花萼　人造絹或棉天鵝絨

製法

　　山茶花的花瓣色單純，可以整染或以漿糊色染。若採用漿糊染色則白糊的濃度調薄些，並利用染液的滲透效果，染出富於變化而意趣盎然的朦朧的花紋。在每一片花瓣連續圈貼在花蕊上卽可。(圖 14-8a)

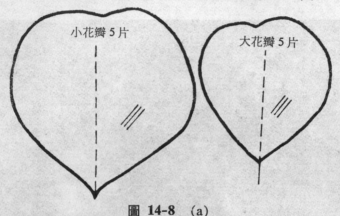

小花瓣 5 片　　大花瓣 5 片

圖 14-8　(a)

　　花蕊作法以棉天鵝絨對摺後前端染成黃色，並剪成碎絲如圖所示，抹些接着劑捲成圓筒狀，　然後　再捲一片淺黃色紙帶放入圓筒中作雌花蕊。(圖 14-8b)

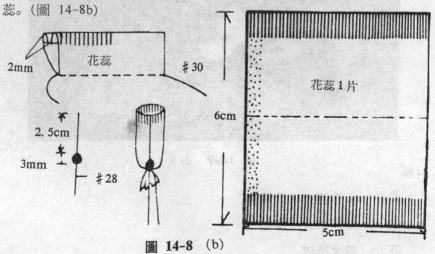

2mm　花蕊　♯30

2.5cm

3mm　♯28

6cm

花蕊 1 片

5cm

圖 14-8　(b)

安裝花瓣自小花瓣着手，依順序一片片靠花蕊周圍紮緊。花朵底部用黏膠貼七片花萼，然後再貼一片大花萼。製作花蕾先將棉花捲在細鉛絲的一端，再以橄欖綠的紙帶捲紮之。葉子部分以細鉛絲置於中央，正背面葉片貼合法。其他葉柄與枝部分仍按基本製作法完成。（圖 14-8c）

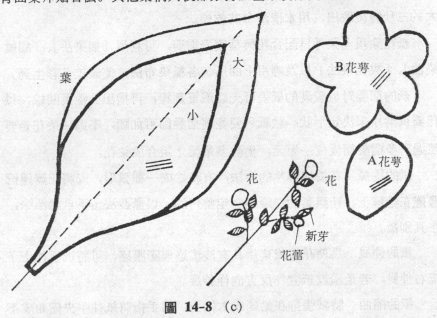

圖 14-8 （c）

六、各類材料人造花

（一）紙　花

紙花是我國最古老的造花法，由摺紙、捻紙及剪紙等而演變製造紙花，它被人們代用室內裝飾的鮮花，不受季節影響長久性的敞開，使室內洋溢着一份溫馨暢快的氣氛。

紙是紙花主要材料，因花與葉片的粗細厚薄及製造上的方便，適應它們的真實感，應用各種性能不同的紙張，一般常用的有絲絨縐紙、妙絲紙、肯特紙、薄細紙、透寫紙、印染紙、美濃紙及雲龍紙等多種。當

然紙花也需要染色，與染布方法並無兩樣，可用直接染法或塗刷法，其染液溫度保持在攝氏六十度最合適，如用專用的造花冷染液也可以染的，欲求漂染良好效果，專用染料的濃度調配在 0.2% 溶液爲標準，即 100 cc 水與 6 滴染料（現成染液），將裁妥的花片或葉片一起染，時間大約三秒鐘後取出，用水清洗令其乾燥。

紙花除用全染外爲配合花與葉實際需要，可利用「摺染法」、「縐紋染法」、「夾板染法」以及應用上面所說各種染布法，使圖紋多彩生動。

紙的摺疊對於較硬的紙張可先以鐵筆劃線，再摺出凸線與凹線，以花瓣或葉片來決定形狀。軟紙只要輕輕摺疊即可如願，不過一朵花是要經過許多摺疊而後成一單元，集許多單元才組合成朵花。

紙的捻撕　花瓣或葉片的作法，有時捻成一種弧形，或將花瓣邊捻邊捲在鉛絲上。花與葉的邊緣不一定整齊的，以撕裂法留下自然韻味，亦具別緻。

紙的伸展　爲使花瓣或葉片具有波浪感與膨脹感，可將紙張往上下左右伸展，若是縐紋紙宜作反方向作伸展。

紙的縮曲　將紙張捲在鉛絲或木棒上，用手指將紙往中央縮曲成不規則的縐紋，大的花瓣或花瓣的腰身部分都可以縮曲法造成。紙是可塑性材料，只要良好設計與巧妙技藝，必定可製造出雅緻脫俗的紙花。（圖 14-9）

(二) 銅板花

銅板花也是工藝裝飾製作的一種，在我國遠古時代先民就已熟識這種工藝，不過這種花飾是附屬其他器物上，至近代銅板雕刻藝術才賦予自身獨立價值。

銅板雕刻藝術價值被肯定後，一般人造花工藝家利用銅板製造植物花飾，成爲特殊造花的風格，以及古拙堅固閃亮等許多優點，極適合裝

圖 14-9　紙花—百合花、玫瑰、牽牛花等

飾於公共場所與寬敞廳堂，增進工藝美化氣氛。

　　銅板花飾材料與用具設備頗簡單；就材料來說除銅板以外，尚有金銀、鋅鋁及不銹鋼板之類，也是良好的材料。銅分為黃銅、紫銅及白銅三類，以紫銅作花飾效果最好，其次黃銅。銅質本身具可塑性與延展性，容易加工，而色澤呈金黃與紫紅，象徵富貴莊麗頗受大多數人們的喜愛。銅板一般規格是由二臺尺至三臺尺的寬度，0.3毫米至0.8毫米的厚度最適用，再厚則不易加工，長度不限，成綑包裝出售，其次，銅線規格有多種，市面有專門銅金屬材料行，購買頗方便。雕刻銅板所使用工具有木槌、膠槌及鐵槌等打擊器，有各種形式的模具；如圓形、三角形、橢圓形、條形、半月形及尖錐等，而墊板由瀝青與石蠟製成的板塊，打擊時不易敲破，如以厚的書籍代用也可以，但效果不理想。此外應有一套金屬銲接設備，以及銅板表面裝飾材料，如釉藥、樹脂色料與光油等，配合各類花飾應用。（圖 14-10）

　　銅板花的製作，首先於銅板上畫好花瓣、葉片及其他圖紋等輪廓線，將銅板置於墊板上，視輪廓線之需要擇用打擊模具，使銅板變成凹凸形，最後按輪廓線剪下，至於花瓣葉片的脈紋等再細心敲製。金屬材料的製作，不外敲打、撓彎、摺疊、銲接及剪切等，工作過程宜細心。

　　（三）皮革花

　　皮革是極好的工藝材料，質靱耐用，不易變形且易加工，自古以來皮革即被製造胸花、髮飾、髮簪、項鍊、手環及其他服飾品，以及皮箱、皮包、皮鞋、皮靴、皮夾、皮帶等等用品，對人們有很多貢獻。

　　皮革係取自各種動物的皮，經去毛與藥品處理成平整的塊狀，在其表面染色、雕刻、壓花、印花及燙金等的圖紋裝飾，提高品質與經濟價值。目前臺灣皮革製品精良，頗能表現皮革的特性。

　　皮革加工材料種類頗多，有牛皮、豬皮、山羊皮、綿羊皮及鱷魚皮

圖 **14-10**　銅板花—玫瑰花

等，經過藥品鞣製後，其皮質與生皮完全不同，製作皮革花宜用白鞣皮，俾便染成各種顏色。皮革材料優點除韌性與耐用外，尚有良好的吸水性，皮質吸水則伸漲，乾後又收縮，其伸縮率大體上是這樣，在動物的肩部、頸部及腹部等處較常運動地方是百分二十六以上，其他都在百

分之十左右。水濕後皮質與乾燥時又有百分之八的差距。選擇製造皮革花的材料最好是伸縮差距小些，而皮革厚度宜以 0.6 毫米為適用。有些花類如小蒼蘭與嘉德麗亞曲線明顯的花瓣，與一般花瓣較厚的花朶，極適宜採用皮革來製造。(圖 14-11)

圖 14-11 *皮革花—喜普耶蘭*

至於製花工具應有整套印壓模具，十六種形形色色的形式，因皮革圖紋較銅板花精細，雕刻刀也得準備一套在必要時使用之。此外，剪刀、形刀、直尺、毛筆、黏膠、及容器等，如果要染色還要備各種染

料，染色容器、蠟液、刷子、溫度計及棉花等等應用物件，這些工具市面上有專門店均可購到。

皮革花基本作法：①取塊適當鞣成的白皮革，將預先剪好的花瓣或葉片厚紙，以鉛筆畫好各種輪廓線及圖紋。②以毛刷沾水濕皮革面，稍用力使皮革儘量伸展定形。③趁皮革未全乾時施行雕刻、壓花、印花及一切加工。④花葉輪廓線剪裁操作。⑤最後修整用手捏、拆、撓曲及修薄等手續，如皮革面水濕已乾，可再行水濕。⑥染色與蠟光作業。至於其製法細節與安裝花蕾、花蕊、花萼及葉枝花朵等可參考緞帶花作法。

（四）閃爍花

閃爍花是利用多苯乙烯樹脂原料，經加熱後即閃閃發光，我們利用其閃亮性質，塑造如玻璃質般的花朵。

多苯乙烯的顆粒有色與透明兩種，加熱到攝氏六十五度左右即開始熔解，攝氏一百四十度即完全熔解呈玻璃液狀態，造花用的大多是有色多苯乙烯，隨各類花朵擇用之。其作法首先將多苯乙烯顆粒倒入鋁箔紙盤內，置於電爐加熱，趁熱脂未凝固倒入一個型模內，或取出熱脂塑成花瓣或葉子，並插入細鉛絲，即成一枝閃爍的花朵。

現以多苯乙烯樹脂作朵紫陽花為例；取青、白、紫及粉紅的多苯乙烯顆粒計若干顆，鋁板一個，金屬箔紙若干張，細鉛絲一尺長，稀釋劑一瓶（溶解多苯乙烯藥水）或丙酮、甲苯、及松香油亦可，棉花一包，肥皂水一瓶等用具。第一步，以箔紙按紫陽花與葉片形狀作成有深度盤子，並抹上一層皂水。第二步，將多苯乙烯顆粒放在形盤裏加熱，顆粒數量約形盤二至五毫米高。第三步，顆粒在攝氏一百度左右即開始溶解，五分鐘後徹底溶解時即將型盤拿開，取出半固體玻璃質多苯乙烯，戴上手套捏成花瓣或葉片。第四步，花瓣或葉片安插鉛絲，花瓣中央並穿孔。第五步，花蕊部分將鉛絲末端紮些花棉，蘸些稀釋劑放在多苯乙

烯溶液內沾一下捲成小球形。第六步，作着色處理，作花瓣朦朧色或深淺兩色等。第七步，將每朵花瓣與葉片用緞帶或色紙捲紮。第八步，配搭成一束漂亮閃爍的花飾。

紫陽花色彩有多種，其形體由若干小朵組合一大朵簇花，視花色需要取用有色多苯乙烯，如作朦朧色宜用白色的多苯乙烯可製成多彩的紫陽花。為加速製造起見，花瓣型模可多備幾個輪流使用，最好有二人合作爭取製造時效。（圖 14-12）

（五）膠膜花

膠膜花也是一種樹脂名叫滴普 (Dip Flower)，採用形成的膜片造成的花朵。

滴普液體有透明與不透明狀兩種，製造膠膜花係使用透明質的一種，可以調配染液或油性色液成各種色膠液，這膠液藉一個框架形成網膜，人們利用其特性造成花飾。首先用鉛絲或銅絲製成花或葉形狀，為規格統一起見備一模具，製成若干個花與葉的需要數量。其次，將框架水平放入滴普內立刻取出，即形成一片薄膜，乾後將這花瓣與葉片組合成一朵膠膜的花。

膠膜花製作十分簡單，問題是花與葉形式的美化，一方面依花葉本身造形來作框架，另方面可以採用設計造形來作各樣各式的花葉框架，如一個框架有兩個形或若干形，一次作好膠膜片，有的膜片將其刺破，有的保留下來，製成各形各樣的花與葉，極富設計之美。（圖 14-13）

（六）捏麵花

捏麵花是我國民間工藝之一，由捏麵人發展出來的專門作業，捏麵花製作的良窳，可靠捏麵者的技藝，但較捏麵人物的製作單純多了。

捏麵花的材料，是一般食用麵包加些強力膠、甘油及熟石膏粉拌捏而成的，然後再調合染色液成各類有色的捏麵材料。但捏麵材料易乾

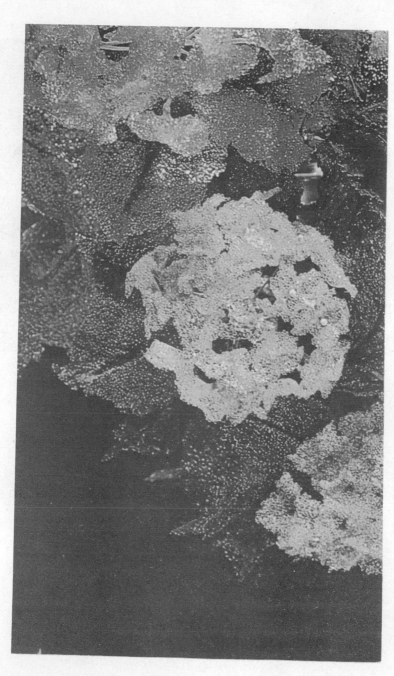

圖 14-12　閃爍花—繡陽花

(a)

(b)

圖 **14-13** 膠膠花——紫藤、玫瑰

燥，宜妥於保管，將各色揑麵材料分別裝膠袋內，取出使用量卽可了。揑麵全靠技巧，純色的花與葉製作毫無困難，但作多色花瓣或多色葉片必須以各色材料混合在一起製作，這時需要工具，將各色材料需要量放置妥當，放在一個玻璃板或其他光滑的板上，用一根圓棒滾壓，卽成各色分明而有變化的圖紋。其次，製作葉脈時，揑麵者也備了幾套各式葉脈的型模，將麵團放在型模上加壓一下取出，正反面葉脈卽顯出，然後再以手工修整，卽成畢眞的葉片。

運用這種技巧也可以造出葉片上的斑點，如康乃馨海棠之類有斑點的葉子，只有在型模上下撒些麵粉或小麵團，經模壓後卽成。此外還有一種作法，將兩種不同色彩的麵片，重疊一起捲成一棒狀，用刀切割若干小塊，再用圓滾棒滾壓成一塊塊麵片，所形成的偶然圖紋極自然。

揑麵材料製成葉片與花瓣還可以染色，或描繪其他紋飾亦屬別緻。（圖 14-14）

（七）羽毛花

羽毛花是近年來新創作的一種室內花飾。

羽毛花顧名思義卽是利用禽類的羽毛，染成各種色彩製成的花朵。羽毛花色彩艷麗，極宜製作大型的花，佈置公共場所或大廳堂生色不少。一般羽毛花材料多取自來亨雞與白鵝毛，其他禽類有色的羽毛也可以應用，但較少，此類有色羽毛則不必染色了。

來亨雞與鵝毛幾乎全可用，製作花瓣很畢眞，製作者以巧妙的技藝將各種大小長短的羽毛，組合成裝飾的花，技藝上並無任何困難，惟在白羽毛染色上宜多研究，羽毛不如一般纖維材料，其附着力與吸着力薄弱，幸好時下染色術神速進步，直接或間接浸染均可達到預期效果。

羽毛染色可以使用直接染料或鹽基性染料，在染色前行除脂處理，卽將羽毛浸水熱煮二十分鐘，或浸泡石灰水約一小時後取出漂洗乾淨，

然後再放入染鍋漂染半小時取出，以酸液和水再浸泡十五分鐘俾定色。
直接染色漂染容易，但着色力差日晒易退色，而鹽基性染料着力較大，
色彩也鮮艷，甚適羽毛漂染之用。

　　羽毛花瓣的組合；一用强力膠布，將其一瓣瓣貼上，一用細小鉛絲
紮住。至於花蕊與花萼仍以絨布材料製成，花蕾部分以小羽毛，其製法
與花瓣相同。葉片部分有的以大羽毛剪成葉形，有的以緞布製成，端視
葉子形狀而定，其他葉柄及枝幹可以鉛絲或樹枝配合製造，再捲紮絨布
卽成。

圖 **14-14** *捏麵花—小蒼蘭*

第十五章　珊瑚裝飾工藝

一、珊瑚是甚麼

　　珊瑚是一種海洋生物，也是腔腸動物，俗稱水螅或花枝蟲的集合體。珊瑚蟲個體呈圓筒狀態，中央有嘴，嘴的四周環生觸角，生長在深海底的礁岩上，分泌出的鈣質就慢慢形成珊瑚。據生物家分釋，珊瑚蟲行無性生殖，在小區域內不斷繁衍，將原先積壓在內層的珊瑚蟲，無法獲得藻類維生逐漸死去，變成珊瑚樹的骨架，而活的珊瑚蟲仍不斷地繁衍，日積月累便成美麗的珊瑚樹。(圖 15-1)

　　珊瑚的化學成分是苦土和石灰的炭鹽組成，含有多量鈣質，性忌酸類與汗水接觸致使變色。珊瑚性寒而平和，其粉末可以入藥，中藥店供售治小兒驚與流鼻血的藥劑，即是珊瑚製成的。珊瑚的種類頗多，以分佈水域與色澤約有幾十餘類，其顏色有赤、紅、深紅、黃紅、桃紅、黑、黃及白色等，其中以深紅最爲珍貴，桃紅次之，黃白色爲下品，死珊瑚色澤最差價也最賤。

　　珊瑚生長分佈區域雖廣，產量太有限，主要原因是水質與水溫關係及成長緩慢，須經十數年才長一寸。珊瑚主要分佈地方在北緯20～40度之間，包括義大利、日本、美國中途島及臺灣海峽等水域，而臺灣海峽珊瑚區有澎湖、蘇澳、澎佳嶼、蘭島、綠島及東沙島等地，目前國際如義大利等國的珊瑚幾乎開採殆盡，臺灣海峽水域也日漸枯竭。就珊瑚的

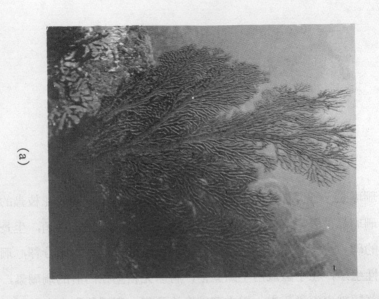

(a)

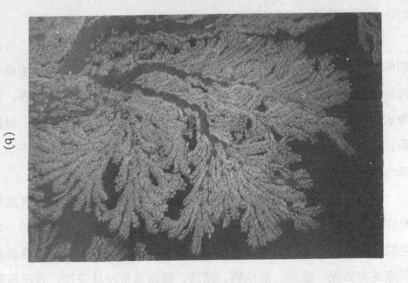

(b)

圖 15-1 美麗的珊瑚樹

(c)

圖 15-1　美麗的珊瑚樹

素質而言臺灣所出產的均勝過其他國家， 多係深紅與粉紅色， 極為珍貴，甚受國際寶石界的喜愛，其產量佔國際總產量百分之八十左右。

　　珊瑚色澤鮮豔，取自深海，一般人視作瑞祥之物，我國古代將珊瑚列為七寶之一，在佛教上當作佛祖所賜禮物，大殿佛像的服飾用珠和唸珠即是珊瑚製成的，此外帝王將相與王君巨室也多擁有此寶物，隨身攜帶不畏風霜浸襲，可鎮禍消災保平安。日本與韓國的傳統習俗中，當女

兒出嫁時備珊瑚飾物爲妝禮，取託福之意。阿拉伯人舉行宗教儀式時，
也佩戴珊瑚器物祈神降福，奈及利亞將珊瑚視爲財富的象徵，並作陪葬
物，永錫福祉。（圖 15-2）

(a)

圖 15-2 珊瑚各類藝品

(b)

圖 15-2　珊瑚各類藝品

二、珊瑚的開採

　　人類發現珊瑚可追溯至一千七百多年前，據西書記載有一艘商船在義大利那不勒斯灣一帶觸礁，人船竟安然無恙，全船人均感意外，遂令水手下船潛水察看，發現船身夾在一羣色彩鮮艷的石礁裏，進退兩難，船底也絲毫未受損壞，頓覺怪異，認爲此石礁係吉祥之物，此後傳說紛紛，卽引起義大利官府人士關注，僱人前往觀察端倪，果然海底有一大片紅色石礁，這石礁卽是現在色彩華麗的珊瑚。義大利是最早開發珊瑚的國家，此後歐洲各國也極力開採，東方以日本最早，臺灣於十年前始大力開採的。

　　臺灣開採珊瑚就筆者所知道的，珊瑚船以澎湖與蘇澳爲據點，僱用漁民從事打撈工作，他們採用「深錘網絡法」，當船員探測到海底有珊瑚礁時，並再觀察珊瑚礁附近水流狀況及水深程度，然後以石頭與鉛絲

網沉入海底，珊瑚船隨海潮移動，拖着石頭緩緩前進，石頭通過之處擊中珊瑚，由尼隆網攔絡住，大約曳行兩小時後由船上電動起重機撈起。這個錘網製法很原始，取一塊約重三十公斤橢圓的石頭，或以專門加工有孔洞的鋼鎚，以堅韌的繩索緊緊綑住，鋼鎚周圍以粗大鉛絲爲架綁住尼隆網，在曳行中被擊斷的珊瑚便裝在網裏。珊瑚船作業有時是兩船合作採集範圍較大，收穫也更豐富。在民國六十九年時，在宜蘭龜山島附近卽撈得一株大珊瑚，重 70.5 公斤，高 125 公分，是罕見的珊瑚樹，據估計這株大珊瑚齡至少有經過兩萬餘年的成長，是世界上最大的珊瑚。

當珊瑚採撈上船時，珊瑚蟲仍突起呈桃紅色是活枝，價格較高，在海中枯死的珊瑚呈白色或灰色或苦澀沒有光澤的價格較低廉，將這些珊瑚論斤批售給中盤商人或直售給加工廠，由工廠加工製造後由藝品商出

(圖 15-2)珊瑚的採集法

三、珊瑚藝品加工

當珊瑚運到加工廠後，立卽以水清洗乾淨，然後分門別類如顏色、形狀及莖枝大小殘缺等，最可貴的色彩艷麗整棵完整的珊瑚樹，惟機會極少，留作原形擺設富天然之美，其他的差不多都需要切割作藝品材料。

珊瑚材料的擇用是極感困擾的事，先要檢察每部分材料的優劣如虛實、蛀孔及堅固性等等，有的枯枝珊瑚從外面觀之似乎是完整，內中却有部分蛀蝕，這時必須假以儀器鑑定，一般有經驗雕刻師可能看出，同時對這些奇形怪狀珊瑚材料如何擇用與製作，是極爲愼重其事，不讓它有贅材爲先決條件。一般珊瑚材料的處理；大枝斷落的珊瑚作立體雕刻或大形平面裝飾品，(圖 15-3) 中枝作戒面、胸飾、耳環及墜子之類飾物，(圖 15-4a, b) 小枝作項鍊、耳環、墜子以及各種圓形之類飾物。

（圖 15-4c, d）如果遇到色澤漂亮而有點瑕疵或孔蝕的材料，大則仍可供立體雕刻，不過在造形方面要費心思，在毛病處就得刻掉，小枝的有瑕疵應切割掉，俾維持品質優良。這是藝品加工第一步擇材情形。

　　其次，珊瑚枝幹的切割作業，如寶石工廠一樣設備，假於切床上切割，工作者雙手手套把材料捏得穩當，儘量不使成廢料。然後施行雕刻、打洞、磨光及嵌鑲金屬作業，端視珊瑚藝品用途而定。（圖 15-5）

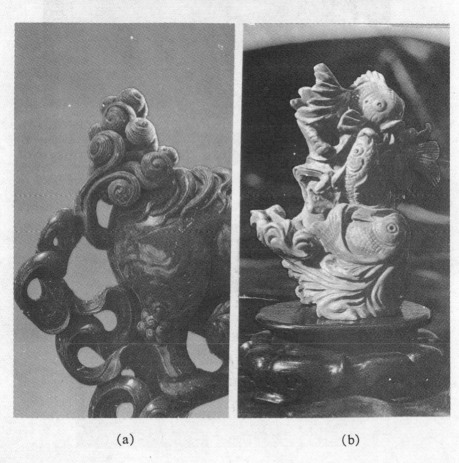

(a)　　　　　　　　　　(b)

圖 15-3

(a)

(b)

圖 **15-4** 珊瑚首飾藝品

圖 13-3

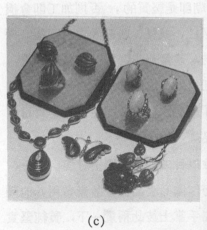

(c)

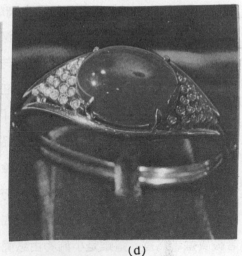

(d)

圖 15-4　珊瑚首飾藝品

圖 15-5

四、珊瑚藝品鑑賞

珊瑚品類繁多，幾達幾十種以上，沉積鈣質愈多者質地愈堅，經濟

價值也愈高，一般製用首飾的珍貴珊瑚卽是堅質的，否則加工卽會損壞。在珊瑚品類中最有經濟效益的係深紅、桃紅、粉紅及白色四種，深紅色的珊瑚品質最堅硬，組織也最均勻，產量最少，因此價格最昂貴，每兩重約十元以上，桃紅色次之，粉紅色又次之，白色因量多質差價格也最廉。但在粉紅色的珊瑚中有一種「天使膚色」，顏色瑩潔勻均呈半透明，質地高雅迷人，是珊瑚中的極品。

珊瑚品鑑不用任何儀器，如有經驗以目力卽可辨別出好壞；第一，首先觀察珊瑚的顏色是否純一，有的巧作飾品表面部分故意留用其他顏色作圖紋裝飾。第二，將珊瑚飾品放在手掌上彼此稱量一下，質純堅實者較質差者爲重，這雖是小飾物由感覺上可以驗證。第三，察看飾物是否有蝕孔，如在陽光下或燈光照明下發現珊瑚中有隱藏明暗不同或有氣泡現象，卽是品質不均或蟲蛀毛病。其次對雕花珊瑚飾品，若是顏色不均或紅中有白色部分，要注意它的裂縫或許就在雕花的不顯著地方，來欺瞞購買者。

現在市面上發現有一種假珊瑚，係由有色的樹脂製成不透明的珊瑚。還有一種顏色與質地較差的珊瑚，經過染色後很漂亮，如果將這些珊瑚在燈光檢視下，會發現內外層色澤卽有差異，色彩凝滯，紋樣顯現不自然，則是染色或人造假珊瑚。

珊瑚是玉石中之一種，國際人士喜愛玉石甚過黃金，玉石可通靈性，使人容易注入情感，一顆美麗的玉石首飾勝過黃金首飾。玉石首飾隨帶身邊，據說可吸取人身氣息變爲活玉，歷久其顏色反變深些，質地反顯細膩些，故引喻爲活玉了，珊瑚也有這種感受。

臺灣海域出產珊瑚頗豐，近數年來因國際珊瑚的價格上漲，珊瑚業者極力開採，以原料或半成品輸出，然後由外國人精製與加工，所獲利潤較我產地高出數倍，實堪惋惜。

滄海叢刊已刊行書目（一）

書　　名	作　者	類　　別
國父道德言論類輯	陳　立　夫	國父遺教
中國學術思想史論叢 (一)(二)(三)(四)(五)(六)(七)(八)	錢　　穆	國　　學
現代中國學術論衡	錢　　穆	國　　學
兩漢經學今古文平議	錢　　穆	國　　學
朱　子　學　提　綱	錢　　穆	國　　學
先　秦　諸　子　繫　年	錢　　穆	國　　學
先　秦　諸　子　論　叢	唐　端　正	國　　學
先秦諸子論叢（續篇）	唐　端　正	國　　學
儒學傳統與文化創新	黃　俊　傑	國　　學
宋代理學三書隨劄	錢　　穆	國　　學
莊　　子　　纂　　箋	錢　　穆	國　　學
湖　上　閒　思　錄	錢　　穆	哲　　學
人　生　十　論	錢　　穆	哲　　學
晚　學　盲　言	錢　　穆	哲　　學
中　國　百　位　哲　學　家	黎　建　球	哲　　學
西　洋　百　位　哲　學　家	鄔　昆　如	哲　　學
現　代　存　在　思　想　家	項　退　結	哲　　學
比較哲學與文化 (一)(二)	吳　　森	哲　　學
文　化　哲　學　講　錄 (一)(二)(三)(四)	鄔　昆　如	哲　　學
哲　　學　　淺　　論	張　　康　譯	哲　　學
哲　學　十　大　問　題	鄔　昆　如	哲　　學
哲　學　智　慧　的　尋　求	何　秀　煌	哲　　學
哲學的智慧與歷史的聰明	何　秀　煌	哲　　學
內　心　悅　樂　之　源　泉	吳　經　熊	哲　　學
從西方哲學到禪佛教 ——「哲學與宗教」一集——	傅　偉　勳	哲　　學
批判的繼承與創造的發展 ——「哲學與宗教」二集——	傅　偉　勳	哲　　學
愛　　的　　哲　　學	蘇　昌　美	哲　　學
是　　與　　非	張　身　華　譯	哲　　學

滄海叢刊已刊行書目 (二)

書名	作者	類別	
語 言 哲 學	劉 福 增	哲	學
邏 輯 與 設 基 法	劉 福 增	哲	學
知識・邏輯・科學哲學	林 正 弘	哲	學
中 國 管 理 哲 學	曾 仕 強	哲	學
老 子 的 哲 學	王 邦 雄	中 國	哲 學
孔 學 漫 談	余 家 菊	中 國	哲 學
中 庸 誠 的 哲 學	吳 怡	中 國	哲 學
哲 學 演 講 錄	吳 怡	中 國	哲 學
墨 家 的 哲 學 方 法	鐘 友 聯	中 國	哲 學
韓 非 子 的 哲 學	王 邦 雄	中 國	哲 學
墨 家 哲 學	蔡 仁 厚	中 國	哲 學
知 識 、理 性 與 生 命	孫 寶 琛	中 國	哲 學
逍 遙 的 莊 子	吳 怡	中 國	哲 學
中國哲學的生命和方法	吳 怡	中 國	哲 學
儒 家 與 現 代 中 國	韋 政 通	中 國	哲 學
希 臘 哲 學 趣 談	鄔 昆 如	西 洋	哲 學
中 世 哲 學 趣 談	鄔 昆 如	西 洋	哲 學
近 代 哲 學 趣 談	鄔 昆 如	西 洋	哲 學
現 代 哲 學 趣 談	鄔 昆 如	西 洋	哲 學
現 代 哲 學 述 評 (一)	傅 佩 榮 譯	西 洋	哲 學
懷 海 德 哲 學	楊 士 毅	西 洋	哲 學
思 想 的 貧 困	韋 政 通	思	想
不以規矩不能成方圓	劉 君 燦	思	想
佛 學 研 究	周 中 一	佛	學
佛 學 論 著	周 中 一	佛	學
現 代 佛 學 原 理	鄭 金 德	佛	學
禪 話	周 中 一	佛	學
天 人 之 際	李 杏 邨	佛	學
公 案 禪 語	吳 怡	佛	學
佛 教 思 想 新 論	楊 惠 南	佛	學
禪 學 講 話	芝峯法師譯	佛	學
圓 滿 生 命 的 實 現 (布 施 波 羅 蜜)	陳 柏 達	佛	學
絕 對 與 圓 融	霍 韜 晦	佛	學
佛 學 研 究 指 南	關 世 謙 譯	佛	學
當 代 學 人 談 佛 教	楊 惠 南 編	佛	學

滄海叢刊已刊行書目 (三)

書　　　　　名	作　　者	類	別
不　疑　不　懼	王　洪　鈞	教	育
文　化　與　教　育	錢　　穆	教	育
教　育　叢　談	上官業佑	教	育
印　度　文　化　十　八　篇	糜　文　開	社	會
中　華　文　化　十　二　講	錢　　穆	社	會
清　代　科　舉	劉　兆　璸	社	會
世界局勢與中國文化	錢　　穆	社	會
國　家　論	薩孟武譯	社	會
紅樓夢與中國舊家庭	薩　孟　武	社	會
社會學與中國研究	蔡　文　輝	社	會
我國社會的變遷與發展	朱岑樓主編	社	會
開　放　的　多　元　社　會	楊　國　樞	社	會
社會、文化和知識份子	葉　啟　政	社	會
臺灣與美國社會問題	蔡文輝 蕭新煌　主編	社	會
日　本　社　會　的　結　構	福武直　著 王世雄　譯	社	會
三十年來我國人文及社會 科學之回顧與展望		社	會
財　經　文　存	王　作　榮	經	濟
財　經　時　論	楊　道　淮	經	濟
中國歷代政治得失	錢　　穆	政	治
周　禮　的　政　治　思　想	周世輔 周文湘	政	治
儒　家　政　論　衍　義	薩　孟　武	政	治
先　秦　政　治　思　想　史	梁啟超原著 賈馥茗標點	政	治
當　代　中　國　與　民　主	周　陽　山	政	治
中　國　現　代　軍　事　史	劉馥　著 梅寅生　譯	軍	事
憲　法　論　集	林　紀　東	法	律
憲　法　論　叢	鄭　彥　棻	法	律
師　友　風　義	鄭　彥　棻	歷	史
黃　帝	錢　　穆	歷	史
歷　史　與　人　物	吳　相　湘	歷	史
歷　史　與　文　化　論　叢	錢　　穆	歷	史

滄海叢刊已刊行書目 (四)

書　　　　　名	作　者	類　　　別
歷　史　圈　外	朱　桂	歷　史
中國人的故事	夏雨人	歷　史
老　　臺　　灣	陳冠學	歷　史
古史地理論叢	錢穆	歷　史
秦　漢　史	錢穆	歷　史
秦漢史論稿	刑義田	歷　史
我這半生	毛振翔	歷　史
三生有幸	吳相湘	傳　記
弘一大師傳	陳慧劍	傳　記
蘇曼殊大師新傳	劉心皇	傳　記
當代佛門人物	陳慧劍	傳　記
孤兒心影錄	張國柱	傳　記
精忠岳飛傳	李安	傳　記
八十憶雙親 師友雜憶 合刊	錢穆	傳　記
困勉強狷八十年	陶百川	傳　記
中國歷史精神	錢穆	史　學
國史新論	錢穆	史　學
與西方史家論中國史學	杜維運	史　學
清代史學與史家	杜維運	史　學
中國文字學	潘重規	語　言
中國聲韻學	潘重規 陳紹棠	語　言
文學與音律	謝雲飛	語　言
還鄉夢的幻滅	賴景瑚	文　學
葫蘆・再見	鄭明娳	文　學
大地之歌	大地詩社	文　學
青　春	葉蟬貞	文　學
比較文學的墾拓在臺灣	古添洪 陳慧樺 主編	文　學
從比較神話到文學	古添洪 陳慧樺	文　學
解構批評論集	廖炳惠	文　學
牧場的情思	張媛媛	文　學
萍踪憶語	賴景瑚	文　學
讀書與生活	琦君	文　學

滄海叢刊已刊行書目 (五)

書　　　　　名	作　者	類	別
中西文學關係研究	王潤華	文	學
文　開　隨　筆	糜文開	文	學
知　識　之　劍	陳鼎環	文	學
野　　草　　詞	章瀚章	文	學
李　韶　歌　詞　集	李　韶	文	學
石　頭　的　研　究	戴　天	文	學
留不住的航渡	葉維廉	文	學
三　十　年　詩	葉維廉	文	學
現代散文欣賞	鄭明娳	文	學
現代文學評論	亞　菁	文	學
三十年代作家論	姜　穆	文	學
當代臺灣作家論	何　欣	文	學
藍　天　白　雲　集	梁容若	文	學
見　　賢　　集	鄭彥棻	文	學
思　　齊　　集	鄭彥棻	文	學
寫　作　是　藝　術	張秀亞	文	學
孟武自選文集	薩孟武	文	學
小　說　創　作　論	羅　盤	文	學
細讀現代小說	張素貞	文	學
往　日　旋　律	幼　柏	文	學
城　市　筆　記	巴　斯	文	學
歐羅巴的蘆笛	葉維廉	文	學
一個中國的海	葉維廉	文	學
山　外　有　山	李英豪	文	學
現　實　的　探　索	陳銘磻編	文	學
金　　　排　　　附	鍾延豪	文	學
放　　　　　鷹	吳錦發	文	學
黃巢殺人八百萬	宋澤萊	文	學
燈　　　下　　　燈	蕭　蕭	文	學
陽　關　千　唱	陳　煌	文	學
種　　　　　籽	向　陽	文	學
泥　土　的　香　味	彭瑞金	文	學
無　　　緣　　　廟	陳艷秋	文	學
鄉　　　　　事	林清玄	文	學
余忠雄的春天	鍾鐵民	文	學
吳煦斌小說集	吳煦斌	文	學

滄海叢刊已刊行書目 (六)

書　　名	作　者	類　別
卡薩爾斯之琴	葉石濤	文學
青囊夜燈	許振江	文學
我永遠年輕	唐文標	文學
分析文學	陳啟佑	文學
思想起	陌上塵	文學
心酸記	李喬	文學
離訣	林蒼鬱	文學
孤獨園	林蒼鬱	文學
托塔少年	林文欽編	文學
北美情逅	卜貴美	文學
女兵自傳	謝冰瑩	文學
抗戰日記	謝冰瑩	文學
我在日本	謝冰瑩	文學
給青年朋友的信(上)(下)	謝冰瑩	文學
冰瑩書東	謝冰瑩	文學
孤寂中的廻響	洛夫	文學
火天使	趙衛民	文學
無塵的鏡子	張默	文學
大漢心聲	張起鈞	文學
回首叫雲飛起	羊令野	文學
康莊有待	向陽	文學
情愛與文學	周伯乃	文學
湍流偶拾	繆天華	文學
文學之旅	蕭傳文	文學
鼓瑟集	幼柏	文學
種子落地	葉海煙	文學
文學邊緣	周玉山	文學
大陸文藝新探	周玉山	文學
累盧聲氣集	姜超嶽	文學
實用文纂	姜超嶽	文學
林下生涯	姜超嶽	文學
材與不材之間	王邦雄	文學
人生小語(一)(二)	何秀煌	文學
兒童文學	葉詠琍	文學

滄海叢刊巳刊行書目 (八)

書　　名	作　者	類　別
文 學 欣 賞 的 靈 魂	劉 述 先	西 洋 文 學
西 洋 兒 童 文 學 史	葉 詠 琍	西 洋 文 學
現 代 藝 術 哲 學	孫 旗 譯	藝 術
音 　 樂 　 人 　 生	黃 友 棣	音 樂
音 　 樂 　 與 　 我	趙 琴	音 樂
音 樂 伴 我 遊	趙 琴	音 樂
爐 邊 閒 話	李 抱 忱	音 樂
琴 臺 碎 語	黃 友 棣	音 樂
音 樂 隨 筆	趙 琴	音 樂
樂 林 蓽 露	黃 友 棣	音 樂
樂 谷 鳴 泉	黃 友 棣	音 樂
樂 韻 飄 香	黃 友 棣	音 樂
樂 圃 長 春	黃 友 棣	音 樂
色 彩 基 礎	何 耀 宗	美 術
水 彩 技 巧 與 創 作	劉 其 偉	美 術
繪 畫 隨 筆	陳 景 容	美 術
素 描 的 技 法	陳 景 容	美 術
人 體 工 學 與 安 全	劉 其 偉	美 術
立 體 造 形 基 本 設 計	張 長 傑	美 術
工 藝 材 料	李 鈞 棫	美 術
石 膏 工 藝	李 鈞 棫	美 術
裝 飾 工 藝	張 長 傑	美 術
都 市 計 劃 概 論	王 紀 鯤	建 築
建 築 設 計 方 法	陳 政 雄	建 築
建 築 基 本 畫	陳 榮 美 楊 麗 黛	建 築
建 築 鋼 屋 架 結 構 設 計	王 萬 雄	建 築
中 國 的 建 築 藝 術	張 紹 載	建 築
室 內 環 境 設 計	李 琬 琬	建 築
現 代 工 藝 概 論	張 長 傑	雕 刻
藤 竹 工	張 長 傑	雕 刻
戲 劇 藝 術 之 發 展 及 其 原 理	趙 如 琳 譯	戲 劇
戲 劇 編 寫 法	方 寸	戲 劇
時 代 的 經 驗	汪 琪 彭 家 發	新 聞
大 眾 傳 播 的 挑 戰	石 永 貴	新 聞
書 法 與 心 理	高 尚 仁	心 理